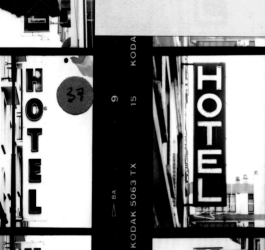
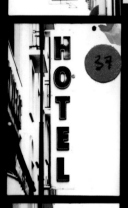
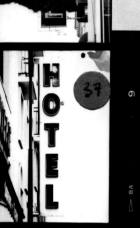
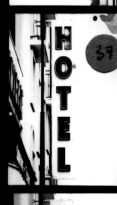
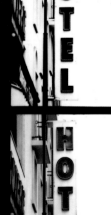
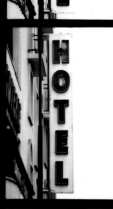
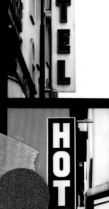
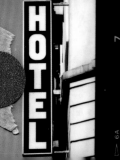
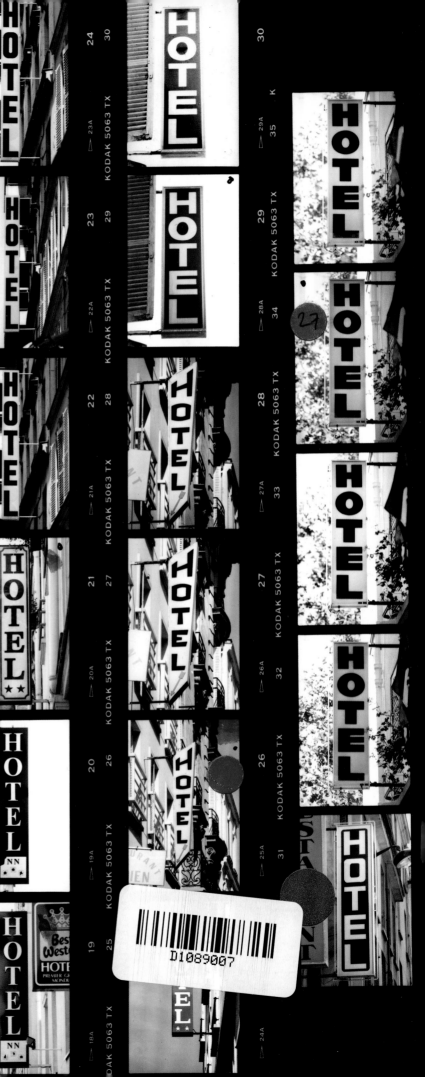

21 AÔUT

ARNAUD MAGGS

·BRONZES·D'ART·

·ŒUVRES·DES·MAITRES·

ANTONY·B

PENDULES DE PARIS A.B.

12, Rue Im

Monsieur Le Comte de L

payable à Lyon au comptant sans esc

Lyon, le 29 A

Une réparation montre à

& D'AMEUBLEMENT ·

· STATUAIRE · ANTIQUE ·

ILLY ·

MONTRES DE GENÈVE

ériale.

mpte

1864

ine Clé or

Imp. Casté. Paris.

F= 20

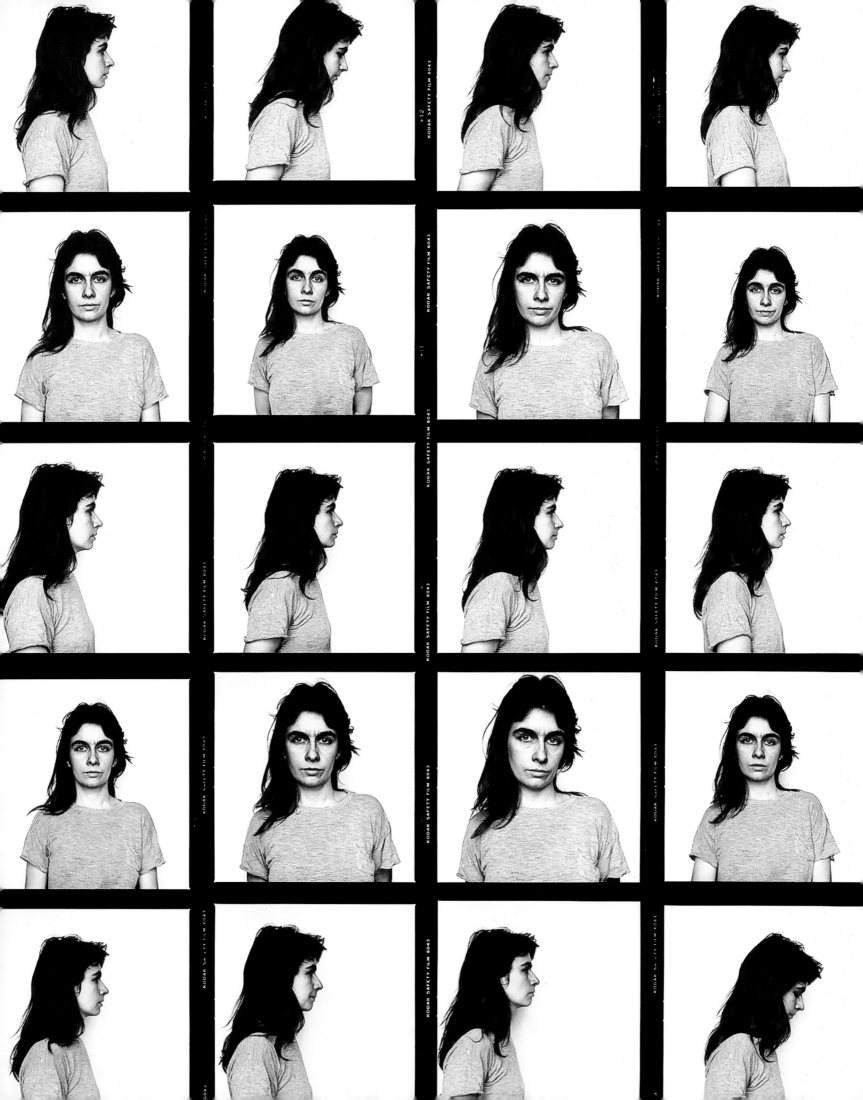

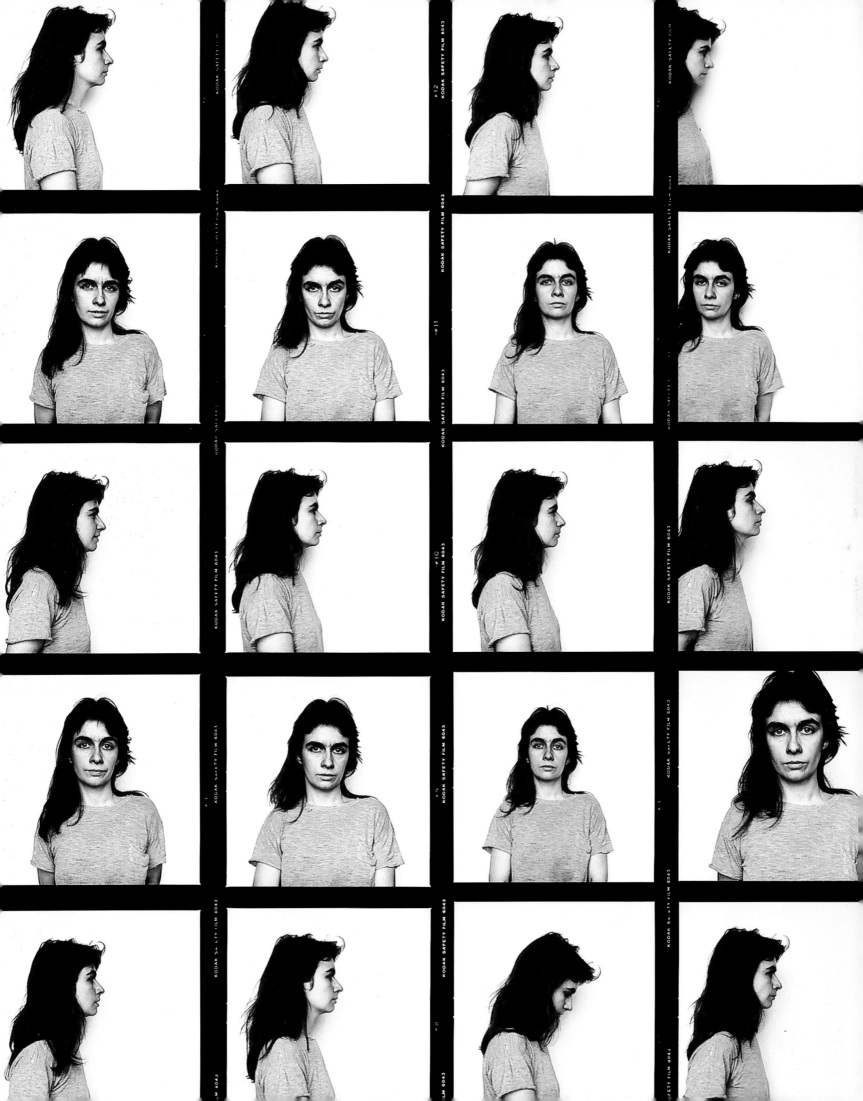

398 F

CY 75

N?	Names.	Colours.	ANIMAL
91	Carmine Red.		
92	Lake Red.		
93	Crimson Red.		

	VEGETABLE.	MINERAL.
	Raspberry, Cocks Comb, Carnation Pink.	Oriental Ruby.
	Red Tulip, Rose Officinalis.	Spinel.
		Precious Garnet.

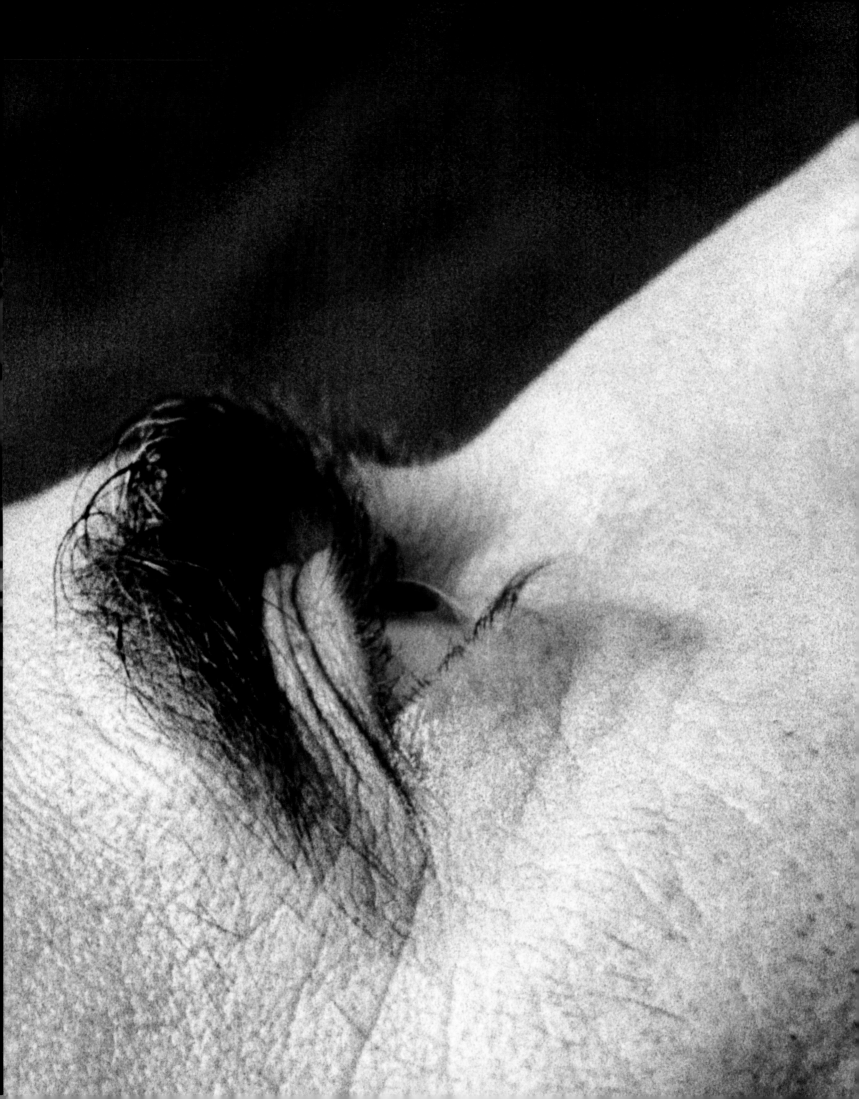

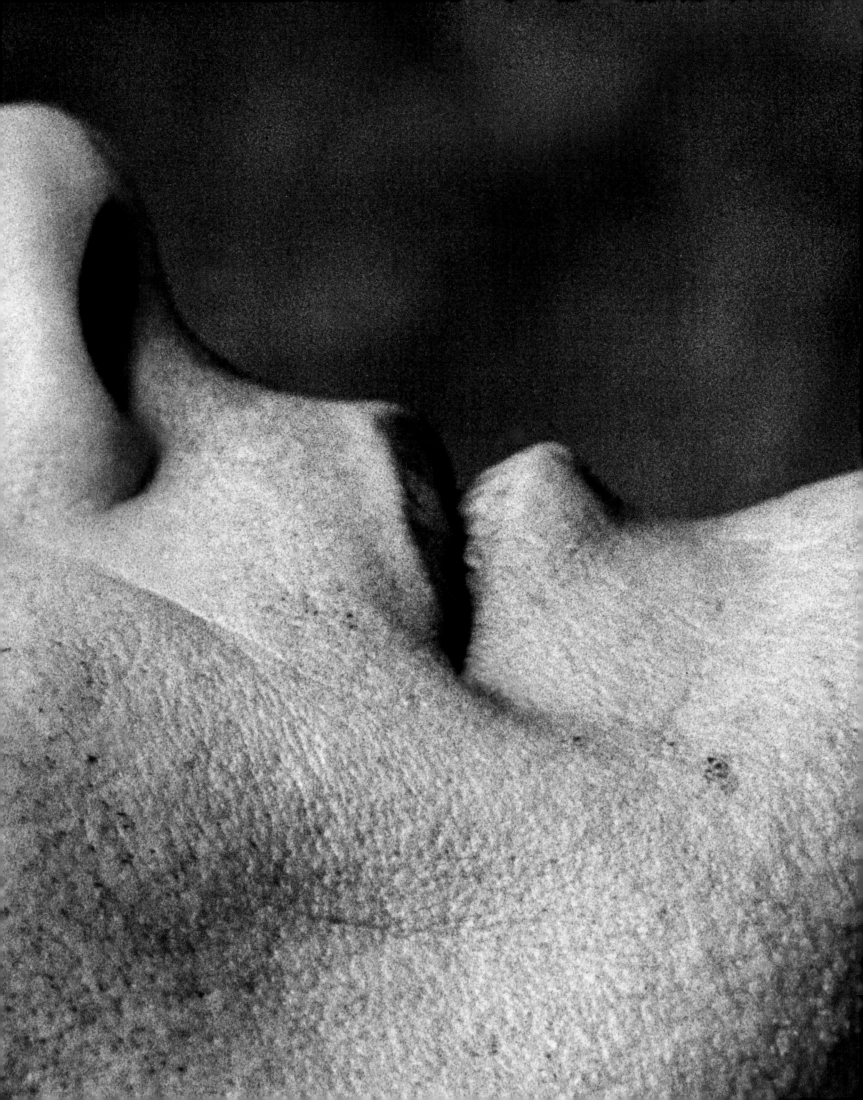

ARNAUD MAGGS

IDENTIFICATION

Josée Drouin-Brisebois
National Gallery of Canada/Musée des beaux-arts du Canada

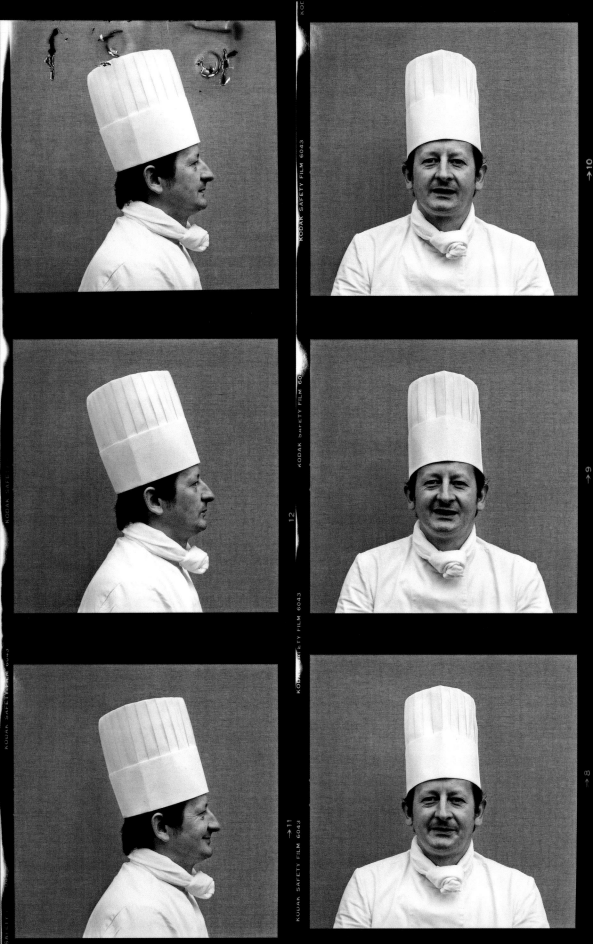

CONTENTS/SOMMAIRE

FOREWORD

Canadian artist Arnaud Maggs has often been described as an aesthete. Through his photographs he gives us the opportunity to look again at our surroundings to see the unusual beauty in the commonplace – in the shapes of people's heads, the markings of time in old books and paper ephemera, as well as the different typography we encounter in our everyday lives.

Arnaud Maggs: Identification is a survey exhibition that follows the senior artist's production over four decades. Focusing on seminal and recent works, it showcases the artist's various working strategies and subject matter. The show features his early portrait series, his monumental photographic installations of found historical ephemera, the typography used in signage and numbering systems, as well as pieces that centre on rare books, including his own *Scrapbook* (2009), which is filled with the inspiring items Maggs collected while working as a graphic designer. Each work on display records in some way the people, places and lived experiences that have marked him – they can be seen as portraits of the artist.

Since the 1970s the National Gallery of Canada and its affiliate the Canadian Museum of Contemporary Photography have developed a longstanding and special relationship with Maggs and have collected over seventy of his works, including eight major installations. A number of these pieces are featured in the current exhibition while other important works have been generously lent to us by considerate institutions, corporations and individuals. We are especially grateful to the Art Gallery of Ontario, Caisse de dépôt et placement du Québec, Library and Archives Canada, MacLaren Art Centre and Royal Bank of Canada, as well as to Robert Fones, Spring Hurlbut, Victoria Jackman, Nancy McCain, Bill Morneau, Laura Rapp and Jay Smith, who have made this exhibition possible by lending us their works. We also extend our warm thanks to Maggs' representative, Susan Hobbs of the Susan Hobbs Gallery in Toronto, for her invaluable assistance with the exhibition and catalogue.

I would like to thank curator Josée Drouin-Brisebois, who organized the exhibition and contributed an insightful essay to this publication, as well as Charles A. Stainback, who conducted an enlightening in-depth interview with the artist. An exhibition of this magnitude could not have happened without the dedicated staff at the National Gallery, and I extend my gratitude to everyone for their professional and devoted participation and to the Board of Trustees for their ongoing support. Finally, I would like to acknowledge the invaluable contribution of Arnaud Maggs, who participated enthusiastically in this project from its inception.

Marc Mayer
DIRECTOR AND CHIEF EXECUTIVE OFFICER
NATIONAL GALLERY OF CANADA

AVANT-PROPOS

L'artiste canadien Arnaud Maggs a souvent été qualifié d'esthète. Par ses photographies, il nous offre la possibilité de poser un regard neuf sur ce qui nous entoure et de découvrir, dans l'ordinaire, une étonnante beauté : allant de la forme des têtes des gens, des marques du temps sur les vieux livres et des documents éphémères aux multiples typographies présentes dans notre vie quotidienne.

L'exposition *Arnaud Maggs. Identification* suit le parcours de ce maître sur quatre décennies. Elle regroupe aussi bien des œuvres anciennes qui ont établi sa renommée que des productions récentes, permettant ainsi de comprendre ses méthodes de travail et son choix de sujets. Y figurent ses premières séries de portraits, ses monumentales installations élaborées à partir d'écrits éphémères trouvés, ses compositions typographiques apparaissant sur les enseignes et les systèmes de numérotation, et ses œuvres sur des livres rares dont *Scrapbook* (2009), un recueil de notes et d'images inspirantes amassées alors qu'il travaillait comme graphiste. Toutes ces œuvres racontent quelque chose sur les gens, les lieux et les expériences de vie qui l'ont marqué. On peut les voir comme autant de portraits de l'artiste.

Depuis les années 1970, le Musée des beaux-arts du Canada et son institution affiliée, le Musée canadien de la photographie contemporaine, ont développé une relation spéciale avec Maggs et acquis plus de soixante-dix de ses œuvres, dont huit installations majeures. Un certain nombre d'entre elles sont présentées dans l'exposition, avec d'autres œuvres importantes prêtées avec beaucoup de générosité et d'empressement par des institutions, des sociétés et des particuliers. Nous sommes particulièrement reconnaissants envers la Banque Royale du Canada, Bibliothèque et Archives Canada, la Caisse de dépôt et placement du Québec, le MacLaren Art Centre et le Musée des beaux-arts de l'Ontario, ainsi qu'envers Robert Fones, Spring Hurlbut, Victoria Jackman, Nancy McCain, Bill Morneau, Laura Rapp et Jay Smith, qui nous ont permis de réaliser cette exposition en nous prêtant leurs œuvres. Nos remerciements chaleureux vont aussi à la représentante de Maggs, Susan Hobbs de la Susan Hobbs Gallery de Toronto, qui nous a apporté une aide précieuse pour la préparation de l'exposition et du catalogue.

J'aimerais remercier la conservatrice Josée Drouin-Brisebois, qui a organisé l'exposition et rédigé un essai pénétrant pour le catalogue, ainsi que Charles A. Stainback, qui a mené une intéressante entrevue en profondeur avec l'artiste. Une exposition d'une telle envergure n'aurait pas été possible sans le dévouement du personnel du Musée des beaux-arts du Canada. Je sais gré à tous et chacun de leur professionnalisme et de leur diligence, et remercie le conseil d'administration de son soutien constant. Enfin, je remercie Arnaud Maggs de son inestimable contribution, lui qui, dès le début, a participé à ce projet avec enthousiasme.

Marc Mayer
DIRECTEUR GÉNÉRAL
MUSÉE DES BEAUX-ARTS DU CANADA

ACKNOWLEDGEMENTS

An exhibition of this scale requires the dedication, creativity and talent of many gifted individuals. I would like to thank Marc Mayer, Director and Chief Executive Officer of the National Gallery of Canada, and Martha Hanna, former Director of the Canadian Museum of Contemporary Photography, for initiating this exhibition and for their support. My deepest thanks also extend to the National Gallery's Contemporary Art Department, including Shirley Proulx, Jonathan Shaughnessy and Rhiannon Vogl, who continue to put their hearts into each exhibition we undertake. Ann Thomas, Andrea Kunard and Sue Lagasi in the Photographs Department have also played a vital role in this endeavor, as have Madeleine Trudeau and Jennifer Roger at Library and Archives Canada.

Much gratitude is due to Susan Hobbs, Arnaud Maggs' representative in Toronto, and Katyuska Doleatto, the artist's studio assistant, for their tireless efforts in bringing this show to life. I would also like to thank the Art Gallery of Ontario, Caisse de dépôt et placement du Québec, Library and Archives Canada, MacLaren Art Centre and Royal Bank of Canada for generously lending works from their collections. We are particularly grateful to Robert Fones, Spring Hurlbut, Victoria Jackman, Nancy McCain, Bill Morneau, Laura Rapp and Jay Smith for agreeing to share their works with the public.

The team at the National Gallery of Canada must be credited for their valuable contributions to the show. The installation and presentation of each piece would not have been possible without the expertise and skill of our Conservation and Technical Services teams, of which John McElhone, Christophe Vischi, Robert Roch, Jean-François Castonguay and Claude Blais deserve particular mention. David Bosschaart's insights contributed to the exhibition's beautiful layout and design. Christine Sadler, Hélène Donaldson and Karolina Skupien were instrumental in keeping all facets of the project running smoothly. The special events were efficiently overseen by Lisa Turcotte, and Monique Baker-Wishart devised the first-rate educational program.

The catalogue is a testament to Arnaud Maggs' prolific career, and extends the exhibition beyond the gallery walls. Serge Thériault, Ivan Parisien and Anne Tessier are to be praised for their imaginativeness in its production. Caroline Wetherilt, Danielle Martel and Mylène Des Cheneaux were meticulous throughout the editing process, while Danielle Chaput provided us with sensitive French translations. I also thank Claire Dawson, Clea Forkert and Fidel Peña at Underline Studio in Toronto for their artistic vision for this striking publication, as well as my fellow writers Charles A. Stainback and Rhiannon Vogl for their enlightening contributions.

Arnaud Maggs has been a major source of inspiration and insight since the beginning of this project, and I thank him wholeheartedly for his tenaciousness and good humour throughout our year-long collaboration. It has been an honour and a pleasure working closely with him on every aspect of this ambitious project, and I am so grateful to him for sharing with me his way of seeing the world.

Josée Drouin-Brisebois
CURATOR

I wish to thank Jim Allen, Malek Alloula, Catherine Bédard, Dr. Alan Berger, Jessica Bradley, Kate Brown, Roy Brown, Stephen Bulger, Ed Burtynsky, Jack Cassady, Caroline Cathcart, Stacey Coker, Marcia Connolly, Heather Cook, Hilary Cook, Jesse Cook, Lawrence Cook, Fiona Christie, Ben Chung, Hasnain Dattu, Claire Dawson, Saira Degoede, Lee Dickson, Katyuska Doleatto, Dr. David Dorenbaum, Rebecca Duclos, Norah Farrell, Martha Fleming, Robert Fones, Eamond and Shelley Fowler, Margaret Frew, Steven Frye, Martine Gallard, Georges and Raymonde Galzin, Jean-Louis Galzin, Gary Graham, Brian Groombridge, Dr. Renu Gupta, Sophie Hackett, Michael Haddad, Martha Hanna, Magdalena Hess, Susan Hobbs, Eleanor Hurlbut, Forest Hurlbut, Jen Hutton, Geoffrey James, Linda Jansma, Eleanor Johnston, Brent Kitigawa, Alex and Sue Klemen, Katherine Knight, Lilly Koltun, Mary Kongsgaard, Wanda Koop, Zachary Koski, Jan and Jim Kuellmer, Martha Langford, Lyne Lapointe, Dimitri Levanoff, Micah Lexier, David Liss, Karen Love, Colin and Jane Lowry, Connor MacLaren, Caitlan Maggs, Derek and Ruth Maggs, Lorenzo and Adoraçion Maggs, Toby and Narcisa Maggs, Cynthia and Phil Markowitz, Eva Major-Marothy, Brenda Mintz, Michael Mitchell, Tom More, Sheila Murray, Julia Mustard, Diana Nemiroff, Paul Orenstein, Jean-Marie Perin, Fidel Peña, Doina Popescu, Elzbieta and Piotr Porebski, Margaret Priest, Diane Pugen, Paul Reddick, Mike Robinson, David Ross, Georgia Scherman, Tony Scherman, Elizabeth Smith, Nigel Smith, Maia-Mari Sutnik, Gabor Szilasi, Matthew Teitelbaum, Elke Town, Dr. John Trachtenberg, Daniel Tremblay, Madeleine Trudeau, Alcide Vincent, Yves and Brigitte Vincent, and Richard Williams.

I would also like to thank the Canada Council for the Arts, Ontario Arts Council, and Toronto Arts Council for their assistance and encouragement over the years. They have helped turn my ideas into realizations.

My gratitude goes as well to Marc Mayer, Director of the National Gallery of Canada, for his unwavering support throughout this project.

I thank Josée Drouin-Brisebois for her insightful essay and her total commitment to every aspect of this exhibition. Her creative input and expertise have been outstanding and much appreciated.

I am grateful to the staff at the National Gallery of Canada for their untiring work on the exhibition and the publication. In particular, I thank David Bosschaart, Mylène Des Cheneaux, Hélène Donaldson, Danielle Martel, John McElhone, Ivan Parisien, Christine Sadler, Anne Tessier, Serge Thériault, Ann Thomas, Rhiannon Vogl and Caroline Wetherilt.

I wish to thank artist Spring Hurlbut for her challenging intellect, her involvement and advice, which have been of inestimable value to my work throughout our years together.

We are here through the kindness of others.

Arnaud Maggs

REMERCIEMENTS

Une exposition d'une telle envergure ne pourrait se réaliser sans le dévouement, la créativité et le talent de nombreuses personnes. J'aimerais remercier Marc Mayer, directeur général du Musée des beaux-arts du Canada, et Martha Hanna, ancienne directrice du Musée canadien de la photographie contemporaine, d'en avoir pris l'initiative et de m'avoir apporté leur appui. Mes profonds remerciements vont aussi au Département d'art contemporain du Musée des beaux-arts, en particulier à Shirley Proulx, Jonathan Shaughnessy et Rhiannon Vogl, dont l'ardeur au travail ne se dément jamais. Au Département des photographies, Ann Thomas, Andrea Kunard et Sue Lagasi ont également joué un rôle capital dans cette entreprise, tout comme Madeleine Trudeau et Jennifer Roger à Bibliothèque et Archives Canada.

Ma gratitude va aussi à Susan Hobbs, représentante d'Arnaud Maggs à Toronto, et à Katyuska Doleatto, assistante de l'artiste, qui n'ont ménagé aucun effort pour que cette exposition voie le jour. J'aimerais également remercier la Banque Royale du Canada, Bibliothèque et Archives Canada, la Caisse de dépôt et placement du Québec, le MacLaren Art Centre et le Musée des beaux-arts de l'Ontario, d'avoir généreusement prêté des œuvres de leurs collections. Nous sommes particulièrement reconnaissants envers Robert Fones, Spring Hurlbut, Victoria Jackman, Nancy McCain, Bill Morneau, Laura Rapp et Jay Smith d'avoir accepté de partager leurs œuvres avec le public.

La précieuse collaboration du personnel du Musée des beaux-arts du Canada mérite d'être soulignée. L'installation et la présentation de chacune des œuvres n'auraient pas été possibles sans l'expertise et l'habileté des équipes de la Restauration et des Services techniques, notamment de John McElhone, Christophe Vischi, Robert Roch, Jean-François Castonguay et Claude Blais. Nous sommes redevables à David Bosschaart de la magnifique conception visuelle et mise en espace de l'exposition. Christine Sadler, Hélène Donaldson et Karolina Skupien ont veillé au bon déroulement du projet à toutes les étapes. Les manifestations spéciales ont été supervisées avec beaucoup d'efficacité par Lisa Turcotte, et Monique Baker-Wishart a conçu l'excellent programme éducatif.

Le catalogue témoigne de la prolifique carrière d'Arnaud Maggs et fera connaître son œuvre en dehors des murs du Musée. Qu'il me soit permis de louer l'inventivité dont Serge Thériault, Ivan Parisien et Anne Tessier ont fait preuve dans sa production. Caroline Wetherilt, Danielle Martel et Mylène Des Cheneaux ont minutieusement rassemblé et révisé tous les éléments de ce livre, dont la traduction française a été assurée avec justesse et sensibilité par Danielle Chaput. La remarquable conception graphique est due à Claire Dawson, Clea Forkert et Fidel Peña de l'Underline Studio de Toronto. Enfin, je remercie mes collègues-auteurs Charles A. Stainback et Rhiannon Vogl de leurs éclairantes contributions.

Depuis le début de cet ambitieux projet, Arnaud Maggs a été une grande source d'inspiration et d'idées, et je le remercie de tout mon cœur de sa ténacité et sa bonne humeur. Ce fut un plaisir et un honneur de travailler avec lui durant un an, et je lui suis profondément reconnaissante d'avoir partagé avec moi sa vision du monde.

Josée Drouin-Brisebois
COMMISSAIRE

Je souhaite remercier Jim Allen, Malek Alloula, Catherine Bédard, Dr Alan Berger, Jessica Bradley, Kate Brown, Roy Brown, Stephen Bulger, Ed Burtynsky, Jack Cassady, Caroline Cathcart, Stacey Coker, Marcia Connolly, Heather Cook, Hilary Cook, Jesse Cook, Lawrence Cook, Fiona Christie, Ben Chung, Hasnain Dattu, Claire Dawson, Saira Degoede, Lee Dickson, Katyuska Doleatto, Dr David Dorenbaum, Rebecca Duclos, Norah Farrell, Martha Fleming, Robert Fones, Eamond et Shelley Fowler, Margaret Frew, Steven Frye, Martine Gallard, Georges et Raymonde Galzin, Jean-Louis Galzin, Gary Graham, Brian Groombridge, Dr Renu Gupta, Sophie Hackett, Michael Haddad, Martha Hanna, Magdalena Hess, Susan Hobbs, Eleanor Hurlbut, Forest Hurlbut, Jen Hutton, Geoffrey James, Linda Jansma, Eleanor Johnston, Brent Kitigawa, Alex et Sue Klemen, Katherine Knight, Lilly Koltun, Mary Kongsgaard, Wanda Koop, Zachary Koski, Jan et Jim Kuellmer, Martha Langford, Lyne Lapointe, Dimitri Levanoff, Micah Lexier, David Liss, Karen Love, Colin et Jane Lowry, Connor MacLaren, Caitlan Maggs, Derek et Ruth Maggs, Lorenzo et Adoraçion Maggs, Toby et Narcisa Maggs, Cynthia et Phil Markowitz, Eva Major-Marothy, Brenda Mintz, Michael Mitchell, Tom More, Sheila Murray, Julia Mustard, Diana Nemiroff, Paul Orenstein, Jean-Marie Perin, Fidel Peña, Doina Popescu, Elzbieta et Piotr Porebski, Margaret Priest, Diane Pugen, Paul Reddick, Mike Robinson, David Ross, Georgia Scherman, Tony Scherman, Elizabeth Smith, Nigel Smith, Maia-Mari Sutnik, Gabor Szilasi, Matthew Teitelbaum, Elke Town, Dr John Trachtenberg, Daniel Tremblay, Madeleine Trudeau, Alcide Vincent, Yves et Brigitte Vincent, et Richard Williams.

J'aimerais aussi remercier le Conseil des arts du Canada, le Conseil des arts de l'Ontario et le Toronto Arts Council pour leur appui et leurs encouragements au fil des années. Ils ont su m'aider à mettre en œuvre mes idées.

Ma gratitude va également à Marc Mayer, directeur du Musée des beaux-arts du Canada pour son soutien indéfectible tout au long de ce projet.

Je remercie Josée Drouin-Brisebois pour son essai approfondi et son dévouement complet dans tous les aspects de cette exposition. Ses conseils éclairés et son savoir-faire ont été précieux et grandement appréciés.

Je suis reconnaissant envers le personnel du Musée des beaux-arts du Canada pour leurs incessants efforts pour la réalisation de cette exposition et de ce catalogue. Plus particulièrement, je remercie David Bosschaart, Mylène Des Cheneaux, Hélène Donaldson, Danielle Martel, John McElhone, Ivan Parisien, Christine Sadler, Anne Tessier, Serge Thériault, Ann Thomas, Rhiannon Vogl et Caroline Wetherilt.

J'aimerais remercier l'artiste Spring Hurlbut pour son esprit vif, son engagement et ses conseils, qui ont été d'une valeur inestimable à mon travail tout au long de nos années de vie commune.

Nous sommes ici grâce à la bonté d'autrui.

Arnaud Maggs

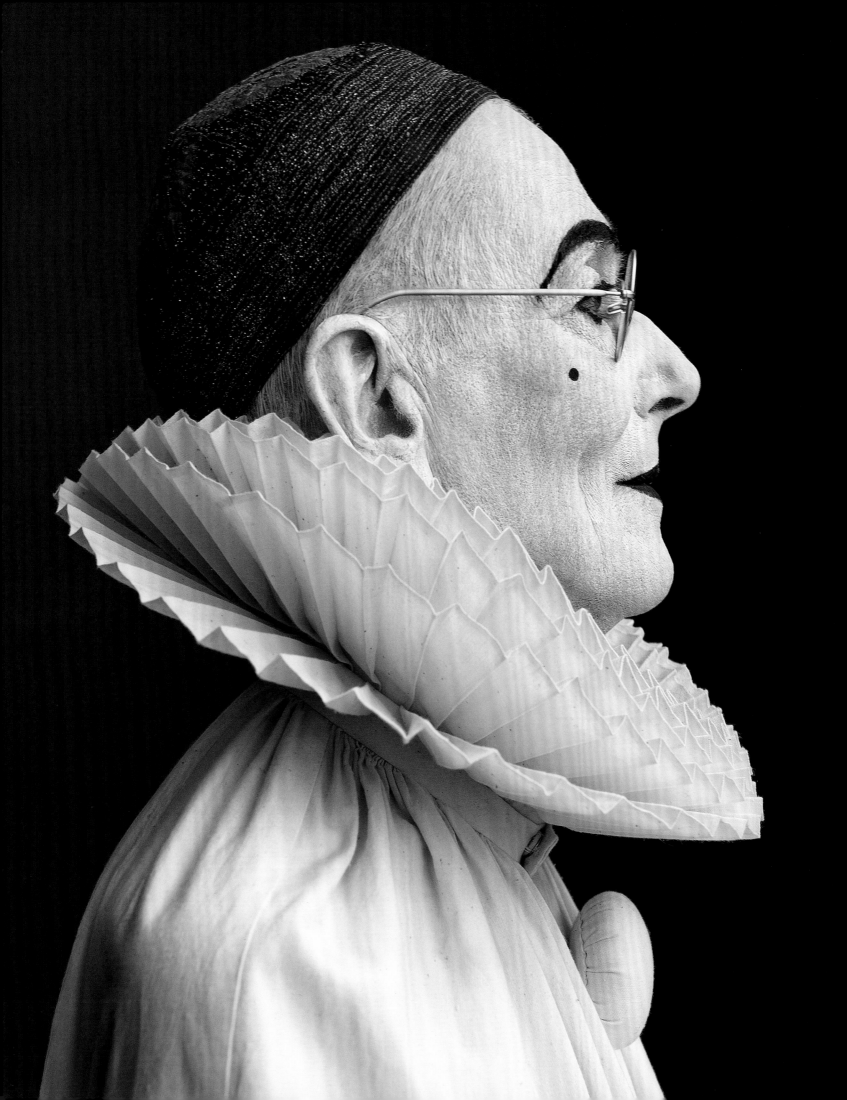

ARNAUD MAGGS: PORTRAIT OF A WORKING ARTIST

Josée Drouin-Brisebois

The photograph is always more than an image: it is the site of a gap, a sublime breach between the sensible and the intelligible, between copy and reality, between a memory and a hope.

GIORGIO AGAMBEN[1]

In 1973, following successful careers as a graphic designer and fashion photographer, Arnaud Maggs, who was 47 at the time, decided to abandon his commercial ventures to become an artist. Embracing his own unique way of seeing the world, Maggs wanted to share his observations with a broader, more diversified audience. In his early works from 1976 through the 1980s he combined an interest in systems of classification and ordering with investigations of human physiognomy. In *64 Portrait Studies* (1976–78) he organized black-and-white frontal and profile portraits of friends, colleagues and new acquaintances in a monumental grid. Maggs also made a number of photographic works of twins and of fathers and sons, which explore the similarities and differences between close family members.

During a trip to Germany in 1980 Maggs realized some of his most ambitious works: *Kunstakademie* and his portraits of Joseph Beuys. The

PAGE 26
After Nadar: Pierrot, 2012

first of these projects, *Kunstakademie*, consists of an imposing array of images he took of students studying at this famed academy in Düsseldorf. Each young volunteer was documented by six pictures, three taken as profiles and three frontal views. The resulting portraits were compiled into a display of unedited contact sheets and a separate installation of a large grid made up of 148 prints. These serial, somewhat cinematic images evoke the passing of time. The viewer can witness the subtle changes in expression of the sitters as captured during their brief photographic sessions. This temporal effect is strangely echoed in the viewing experience itself. We become aware of the here and now and the fact the photographs were taken at another time (then), in another place (there), representing a specific moment in these people's lives.

Maggs used a similar strategy in the second project he realized in Germany, his now famous series *Joseph Beuys, 100 Profile Views* and *Joseph Beuys, 100 Frontal Views*. In these portraits of German performance and installation artist Joseph Beuys, Maggs fostered his concept of recording the passage of time and its effect on the sitter by taking one hundred shots of Beuys' profile and another one hundred frontals. The two series were then arranged into large grids in which each photograph is simply held on the wall behind glass with the help of metal hooks. Close scrutiny of the photos reveals slight changes in Beuys' facial expression in the frontal views and in his position, as he slowly starts to stoop, in the profiles. In this project Maggs deviated from the rigidity of the presentation he used in *64 Portrait Studies* (4 rows of 16 portraits) and *Kunstakademie Details* (4 rows of 37 portraits), in which the rows in the grids alternate between profiles and frontals. He chose instead to separate the two views of Beuys and treat them as their own entities, leaving two vacant spaces in the last row of each grid of one hundred portraits (5 rows of 17, the last row of 15). This absence in the last row suggests that the series is either unfinished or continues.

Another important element at play in these works is the relationship between the subject and the viewer. Maggs' work has often been described as formal or even clinical. His taxonomic approach lends itself to the documentation of subjects as specimens whose specific forms and physical traits

we are able to scrutinize, analyze and compare. In the case of the Beuys portraits this process of revealing and displaying the subject is countered by Beuys himself, who appears to be projecting a constructed image, complete with his signature felt hat. Curator Maia-Mari Sutnik describes the impact of Beuys' expression on the viewer's reading of his identity and performance: "Beuys' individual inflections and the subtle tension from frame to frame serve as a counterpoint to the first impact of his compelling defiance. Ultimately it is his underlying performance that illuminates the formal autonomy of Maggs' two most extraordinary portraits."[2] In his essay *Profanations*, Giorgio Agamben discusses how the subject in a photo demands something from the viewer. According to the philosopher: "Even if the person photographed is completely forgotten today, even if his or her name has been erased forever from human memory – or, indeed, precisely because of this – that person and that face demand their name; they demand not to be forgotten."[3]

It is telling that Maggs chose to photograph Beuys, who was not only a famous and influential artist but also a renowned storyteller. In 1964 Beuys produced *Life Course/Work Course*, a self-consciously fictionalized account of his life. This document marks a blurring of fact and fiction that was to become characteristic of the artist's constructed persona, which became indivisible from his art. Nine years after meeting Beuys, Maggs would write his own life story in the work *15*. The piece is composed of eight individually framed sheets of carbon paper upon which the artist has typed his autobiography, starting with his earliest childhood memories, his stint in the air force, and his career as a graphic designer, up until the moment in the 1970s when he abandoned his independent business as a fashion photographer to become an artist.

He describes a significant experience that motivated this major shift in his trajectory. During a life-drawing class Maggs noticed that the proportions of the model's head could fit perfectly within a circle. As he writes in *15*: "Suddenly I was made aware of the infinite number of proportions that go into making each of our bodies so distinctly different and [if I could] actually bring them to the attention of the viewer, then perhaps I would be able to share my experience. So that was the task ahead of me."[4] In the middle of each sheet of carbon paper that

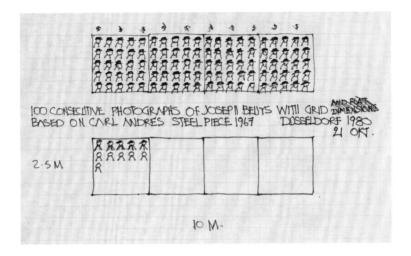

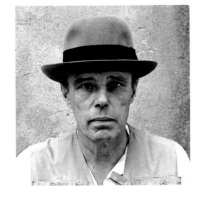

composes *15*, he placed a small grid of nine digits made with Dymo tape and arranged in three rows. The digits add up to the sum of fifteen in any configuration: horizontally, vertically or diagonally. The text itself is almost illegible, except when read up close and under proper lighting conditions, and is also partially covered by the Dymo tape. The number "15" pays homage to another one of Maggs' artistic influences: American Pop artist Andy Warhol and his well-known saying that in the future everyone will be famous for fifteen minutes.

In doing research for this exhibition and current essay I became fascinated by this iteration of Maggs' biography, which one could argue has become akin to a fictional story, similar to Beuys' narrative in *Life Course/Work Course*. Many scholars and writers used Beuys' fictionalized account as a key to decipher and explain the artist's use of unusual materials and construct meanings for his eclectic production. In a similar fashion, many writers have relied heavily on Maggs' biography, which the artist elaborated in *15*. This is not to say the artist's account of his life story is not useful in getting a better understanding of his practice; on the contrary, as with many artists, his personal experiences are intrinsically linked to his art and vision of the world.

When considering Maggs' production, one realizes that his projects can be related to lived events, people he has met, and places he has been. He chooses his subjects because of personal interest and to acknowledge people that have had an impact on his practice. These subjects include such influential

figures as André Kertész, Eugène Atget, members of his local arts community, and the aforementioned Joseph Beuys and Andy Warhol. According to Sutnik: "The inner logic that emerges in every aspect of his work flows from his personal experiences, indelible impressions, and memoirs."[5] By photographing them, Maggs demands that *his* experiences not be forgotten. Even his most "scientific" or seemingly impersonal works with letters and numbers can be related to his life story.

As noted by various authors, Maggs' fascination with typography, associated with his training as a graphic designer and lettering artist, is brought to the fore in a number of his works: for example, in *Hotel Series* (1991), where he created his own classification system to order hundreds of photographs he had taken of hotel signs while wandering through Paris, and *The Complete Prestige 12" Jazz Catalogue* (1988), another ambitious piece that presents 828 cataloguing numbers of 12-inch jazz recordings released by Prestige Records. In the work *15*, Maggs writes about his passion for jazz and how it became a distraction while he was a high-school student going to late-night concerts and buying records. He later mentions how while working as a graphic designer in New York he made the cover art for the celebrated live album *Jazz at Massey Hall* that features Dizzy Gillespie, Max Roach, Charlie Parker, Bud Powell and Charles Mingus.

Maggs' interest in the beauty and form of things continually surfaces in his work. In the mid-1990s he started spending his summer months in France. He frequented flea markets where he found

Lessons for Children (detail), 2006

the various paper ephemera and books that have developed into the subject of his production for the last fifteen years. He soon became a collector of stationery, identification tags, display samples, invoices and rare books. What these disparate items have in common is their relationship to the past, to daily activities and to personal conceptions of the world we live in.

In her book *Profane Illumination: Walter Benjamin and the Paris of Surrealist Revolution*, Margaret Cohen compares Walter Benjamin's historiographical method to rag-picking. She goes on to link this with Surrealist André Breton's description of the flea market as a place to find "*trouvailles*" – objects that hold a particular fascination and history. In the prologue to *Nadja*, Breton's 1928 novel, he writes about the Parisian flea markets: "I go there often, in search of those objects that can be found nowhere else, outmoded, fragmented, useless, almost incomprehensible, perverse in short, in the sense that I give to the word and that I like."[6] According to Cohen: "Breton values debris not only for its aesthetic fertility but also for its relation to obscured history, and above all for its ability to make manifest repressed forces from both a collective and individual past."[7]

The found objects, or "*trouvailles*," that Maggs picks out, photographs, and then displays do not only document but also portray and commemorate human activities related to labour, consumerism and industrialization. This is the case in *Travail des enfants dans l'industrie* (1994), which comprises a collection of tags used to identify child workers in the French textile industry in the early twentieth century, and *L'échantillonnage* (1999), an array of samples used in the salesman's trade. This theme also relates to the nineteenth-century consumer habits of the French upper-class as observed in *Les factures de Lupé* (1999–2001), comprising stationery documenting the purchases of a couple living in Lyon in the 1860s, and *Aux Ciseaux d'Argent* (1999), which brings together a series of invoices from 1891 recording the clothing purchases of a Parisian couple.

Other works provide insight into societal behaviour. Examples of this can be found in Maggs' *Lessons for Children* (2006), a simple book with large black text on white pages aimed at teaching children manners and codes of conduct through

short narratives, and *Notification XIII* (1996), comprised of a collection of nineteenth- and early-twentieth-century mourning envelopes, which were traditionally sent to announce the death of a loved one. About Maggs' archival works, curator Philip Monk writes:

> Being neither official documents of state nor memorabilia of famous personages, these anonymous pieces have been hoarded by sellers, not by cultural institutions. Having purchased this material, first found by accident and then sought out, Maggs became its unofficial archivist: he collected, preserved, and then documented the "collection" photographically. Finally, he redeems its status by elevating it photographically into art.[8]

In this exhibition a selection of archival source material will be displayed to evince the shift that occurs as Maggs photographs and further transforms found objects by altering their scale and ordering them to create typologies. His resulting photographic installation works can be interpreted as monuments to the lost and forgotten and our experience of them – acts of remembering. In other recent production Maggs has turned his attention to rare books housed in specialized collections. In contrast to the ephemera found in flea markets, these volumes and archives are valued for their historical significance or association with people who have made meaningful contributions in their respective fields. In 1991 Maggs gained access to Atget's address book held in the collection of the Museum of Modern Art in New York. He was given permission to photograph the handwritten pages of addresses belonging to the French photographer's clients. The resulting piece, entitled *Répertoire* (1997), brings attention to Atget's commercial activities (as opposed to his artistic production), which enabled him to make a living.

Over ten years later, in 2005, Maggs photographed the colour plates from the book *Werner's Nomenclature of Colours*, which he found in the Rare Book division of the Blackader-Lauterman Collection at McGill University. Abraham Gottlob Werner, a German mineralogist and geologist, published the handbook in 1814 (the expanded second edition was released in 1821) to elaborate a descriptive

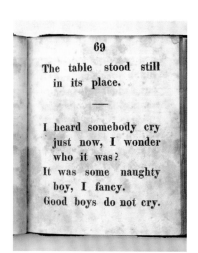

Polaroid Study for Notification, 1996

NOTES

1 Giorgio Agamben, *Profanations* (New York: Zone Books, 2007), p. 26.

2 Maia-Mari Sutnik, "Portraits by Arnaud Maggs," in *Arnaud Maggs: Works 1976–1999* (Toronto: The Power Plant Contemporary Art Gallery, 1999), p. 15.

3 Agamben, *Profanations*, p. 25.

4 Excerpt from Arnaud Maggs, *15*, 1989.

5 Sutnik, "Portraits by Arnaud Maggs," p. 16.

6 André Breton, *Nadja*, quoted in Margaret Cohen, *Profane Illumination: Walter Benjamin and the Paris of Surrealist Revolution* (Berkeley, Los Angeles and London: University of California Press, 1995), p. 97.

7 Cohen, *Profane Illumination*, p. 200.

8 Philip Monk, "Life's Traces," in *Arnaud Maggs: Works 1976–1999*, pp. 25–26.

9 Martha Langford, "Arnaud Maggs, Turning Colours," in *Arnaud Maggs: Nomenclature* (Oshawa: The Robert McLaughlin Gallery, 2006), p. 24.

language based on objects from the mineral, animal and vegetable realms, to assist mineralogists and other scientists to identify and classify colours in the natural world. Although the subject of *Werner's Nomenclature of Colours* might have appealed to Maggs as an encapsulation of Werner's unique observations, interpretations and classification system (arguably his worldview) presented both in colour and text, it is the battered state of the book itself that was presumably used in the field that catches our attention. In her discussion of this piece curator Martha Langford writes:

> Here, as the plates are enlarged, the dilapidated condition of the object obtains the romance of a ruin: the fragility of the binding, the rounded corners of the sheets, the haloing effect of the edges; the poetic interweaving of rule, font, and script. At some time, in some place, increasingly remote from our experience, these pages were turned, and earnestly consulted for their correlations.[9]

Maggs takes this fascination with the markings of time and handling to the next level with *Contamination* (2007). In this work he enlarges the water- and mould-stained blank pages of a small hand-held ledger bought from a specialist dealing in items from the Klondike gold rush. When the book is opened we notice that the ensuing organic shapes of the "contamination" are symmetrically mirrored on each spread. The ledger itself had been used by a prospector to record his daily

expenses. As such, it relates to Maggs' interest in the documentation of these types of consumer or professional activities, as in his works *Aux Ciseaux d'Argent*, *Les factures de Lupé* and *Répertoire*. What distinguishes *Contamination* from other works is the artist's decision to focus on an accident that materialized in the object itself. Hence *Contamination* arguably becomes a disruption in Maggs' own system of production.

In Maggs' archival works it is the subject of the photographs that evokes the passage of time and not the artist's usual mode of displaying them in a grid arrangement. To further demonstrate this shift, in his most recent works, including *Werner's Nomenclature of Colours*, *Contamination*, *Scrapbook* and *The Dada Portraits*, Maggs has turned away from the grid and now hangs his series in a linear fashion.

In *The Dada Portraits* (2010) Maggs appropriated drawings of architectural details taken from a mid-nineteenth-century carpenter's guidebook to create portraits of artists associated with the Dada movement. These diagrams-cum-portraits attest to Maggs' potent imagination and design sensibility as he transforms the "ready-made" schematic drawings into the likes of Marcel Duchamp, Emmy Hennings, Angelika Hoerle, Hannah Höch, Suzanne Duchamp, Sonia Delaunay, Francis Picabia, Max Ernst, Mary Wigman, and so on, simply by creating an association. In his early portraits he wanted to bring to our attention the shapes and forms he saw in human heads, and now, in an interesting twist, he asks us to find heads in superimposed, quasi-Cubist or Futurist renderings. Again he shares his unique vision of the world as seen and interpreted through his eyes and mind. In a way *The Dada Portraits* forces us to realize that Maggs has been making portraits all along, even in his archival works, which manifest traces of people, and the numerical pieces, which reveal aspects of himself.

In the last work of the exhibition, *Scrapbook* (2009), Maggs comes full circle by documenting his own archive, the ephemera that he has collected and arranged in scrapbooks since 1975. As in the work *15*, *Scrapbook* shows the traces of his life, his own story, and records the making of Arnaud Maggs through his career and persona, first as a designer and later as an artist. It is the portrait of the artist at work.

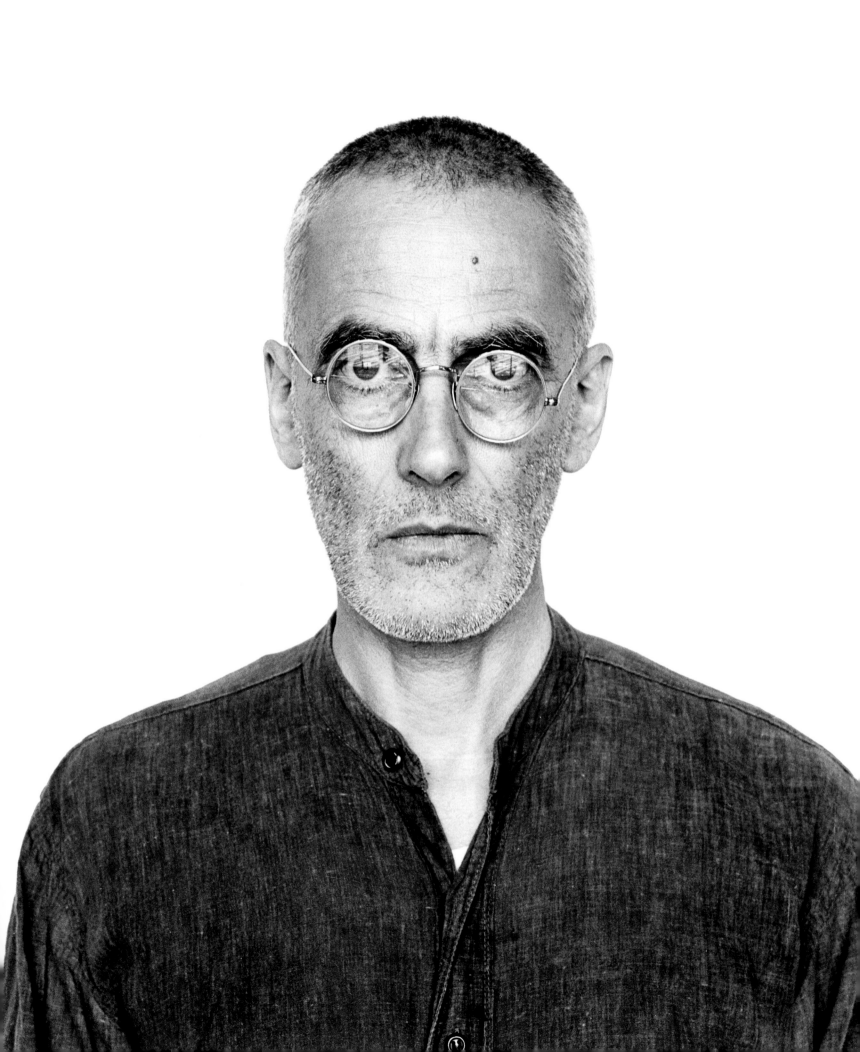

ARNAUD MAGGS. PORTRAIT D'UN ARTISTE À L'ŒUVRE

Josée Drouin-Brisebois

L'image photographique est toujours plus qu'une image : elle est le lieu d'un écart, d'une estafilade sublime entre le sensible et l'intelligible, entre la copie et la réalité, entre le souvenir et l'espérance.

GIORGIO AGAMBEN[1]

En 1973, après une belle carrière comme graphiste et comme photographe de mode, Arnaud Maggs décide, à 47 ans, d'abandonner le travail commercial pour devenir artiste. Se raccrochant à sa vision particulière du monde, il souhaite faire part de ses observations à un public plus vaste et plus diversifié. De 1976 jusqu'à la fin des années 1980, il s'intéressera à la fois aux systèmes de classification et d'ordonnancement et à l'étude de la physionomie humaine. Dans *64 Portrait Studies* (1976–1978), par exemple, il agence des portraits de face et de profil en noir et blanc d'amis, de collègues et de nouvelles connaissances dans une grille monumentale. Il produit aussi un certain nombre d'œuvres photographiques de jumeaux et jumelles, et de pères et fils, dans lesquelles il explore les ressemblances et différences entre les membres d'une même famille.

Au cours d'un voyage en Allemagne en 1980, Maggs réalise certaines de ses œuvres les plus

PAGE 32
Self-Portrait (détail), 1983

Kunstakademie (détails), 1980

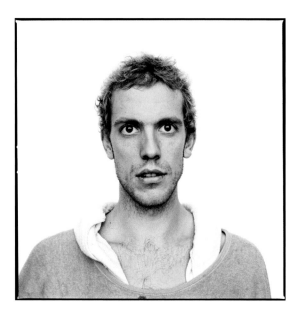

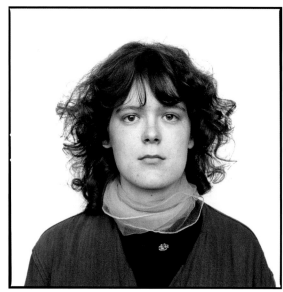

ambitieuses : *Kunstakademie* et ses portraits de Joseph Beuys. Son premier projet, *Kunstakademie*, est une imposante galerie de photographies d'élèves de cette célèbre académie des beaux-arts de Düsseldorf. De chacun de ces jeunes volontaires, il a pris six photos – trois vues de profil et trois vues de face – qu'il expose à la fois dans un assemblage des planches-contacts non retouchées et dans une grande grille de 148 épreuves formant une installation à part. Ces images sérielles, presque cinématographiques, évoquent le passage du temps. Le spectateur est témoin des subtils changements enregistrés dans l'expression des élèves durant la courte séance de pose. En même temps, il prend conscience du décalage entre l'*ici et maintenant* et ces photographies prises à un autre moment (alors), dans un autre lieu (là), qui représentent un instant particulier de la vie de ces gens.

Maggs recourt à une stratégie semblable pour son second projet allemand, ses désormais célèbres séries *Joseph Beuys, 100 Frontal Views* et *Joseph Beuys, 100 Profile Views*. Dans ces portraits de l'artiste conceptuel allemand, Maggs poursuit sur le thème du passage du temps et de ses effets sur le modèle en prenant cent vues de face et cent vues de profil de Beuys. Les deux séries sont présentées dans de grandes grilles où chaque photo est simplement maintenue au mur derrière une vitre par des crochets en métal. En les examinant, on remarque de légers

changements dans l'expression faciale de Beuys (sur les vues de face) et dans sa posture, car il commence lentement à se voûter (sur les vues de profil). Pour ce projet, Maggs s'écarte de la rigoureuse alternance des rangées de profils et de vues de face de *64 Portrait Studies* (4 rangées de 16 portraits) et de *Kunstakademie Details* (4 rangées de 37 portraits). Il décide plutôt de séparer les deux séries et de traiter chacune comme un tout, laissant deux espaces vides dans la dernière rangée de chaque grille de cent portraits (chacune comprend ainsi 5 rangées de 17 portraits et une dernière de 15 portraits). Ces vides donnent à penser que la série se poursuit ou qu'elle est restée inachevée.

Le rapport entre sujet et spectateur est un autre élément important de ces œuvres. On a souvent qualifié le travail de Maggs de formel, voire de clinique. Adoptant une approche taxinomique, il répertorie, dévoile et expose ses sujets comme s'il s'agissait de spécimens dont on peut scruter, analyser et comparer les formes et les traits physiques. Or, dans ses séries sur Beuys, cette approche est contrariée par Beuys lui-même, qui semble projeter son propre personnage, reconnaissable à son fameux chapeau de feutre. La conservatrice Maia-Mari Sutnik décrit ainsi l'effet que produit l'expression de Beuys sur la perception du spectateur de l'identité de l'artiste et de sa prestation : « Les inflexions de Beuys et la subtile tension qui se crée d'un cadre à l'autre font contrepoint au premier choc que l'on ressent devant son

Croquis pour *Joseph Beuys,*
100 Profile Views de *Notebook,* v. 1980

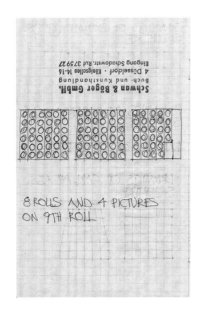

air franchement rebelle. En fin de compte, c'est sa prestation subjacente qui met en lumière l'autonomie formelle des deux plus extraordinaires portraits de Maggs[2]. » Dans *Profanations*, le philosophe Giorgio Agamben discute de la façon dont le sujet d'une photographie interpelle le spectateur. Selon lui, « quand bien même la personne photographiée serait désormais complètement oubliée, quand bien même son nom serait effacé pour toujours de la mémoire des hommes, eh bien, malgré cela, ou précisément pour cela, cette personne, ce visage exigent leur nom, exigent qu'on ne les oublie pas »[3].

Il est révélateur que Maggs ait choisi de photographier Beuys, qui était non seulement un artiste célèbre et influent, mais un remarquable conteur. En 1964, Beuys avait produit *Life Course/ Work Course*, un récit délibérément fictif de sa vie. Ce document marque le brouillage entre faits et fiction qui allait caractériser son personnage et devenir indissociable de son art. Neuf ans après sa rencontre avec Beuys, Maggs écrira le récit de sa propre vie dans *15*. Cette œuvre se compose de huit feuilles de papier carbone, encadrées séparément, sur lesquelles il a dactylographié son autobiographie – évoquant ses plus lointains souvenirs d'enfance, son passage dans l'aviation et sa carrière comme graphiste jusqu'au moment où, dans les années 1970, il abandonne son travail de photographe de mode pour devenir artiste.

Maggs y explique ce qui l'a poussé à cet important changement de parcours. Pendant un cours de dessin d'après nature, il remarque que les proportions de la tête du modèle s'insèrent parfaitement dans un cercle. Tel qu'il le rapporte dans *15* : « Soudain, j'ai pris conscience du nombre infini de proportions qui fait que chacun de nos corps est si remarquablement différent et [je me suis dit que] si je pouvais porter cela à l'attention du spectateur, peut-être serais-je capable de lui faire part de mon expérience. Telle était la tâche à laquelle je devais m'atteler[4]. » Au milieu de chacune des feuilles de papier carbone de *15*, il a placé une petite grille en ruban Dymo qui comprend neuf chiffres disposés sur trois rangées. Quelle que soit la façon dont on additionne ces chiffres (horizontalement, verticalement, diagonalement), la somme est toujours de quinze. Le texte même est presque illisible, sauf si on le voit de près et sous un bon éclairage, et il est partiellement couvert de ruban Dymo. Le nombre 15 rend hommage

à une autre personne qui a influencé Maggs, l'artiste pop américain Andy Warhol, selon qui, à l'avenir, chacun aura droit à quinze minutes de célébrité.

Au cours de mes recherches pour cette exposition et cet essai, j'ai été fascinée par cette itération de la biographie de Maggs qui, pourrait-on soutenir, est devenue une sorte de récit fictif, semblable au *Life Course/Work Course* de Beuys. De nombreux historiens de l'art se sont servis du récit fictif de Beuys pour déchiffrer et expliquer son utilisation de matériaux inhabituels et donner un sens à son éclectique production. De même, de nombreux auteurs se sont appuyés sur la biographie élaborée par Maggs, qui se retrouve aussi dans *15*. Ceci ne veut pas dire que l'autobiographie de Maggs n'est pas utile pour mieux comprendre sa pratique; au contraire, comme c'est le cas de beaucoup d'artistes, son expérience personnelle est intrinsèquement liée à son art et à sa vision du monde.

Quand on étudie la production de Maggs, on constate que ses projets peuvent être reliés à des événements qu'il a vécus, à des gens qu'il a rencontrés, à des lieux où il est allé. Maggs choisit ses sujets par goût personnel et pour rendre hommage aux gens qui ont eu une influence sur sa pratique. Outre Joseph Beuys et Andy Warhol que j'ai mentionnés, il peut s'agir d'éminents photographes comme André Kertész ou Eugène Atget, ou encore des proches de sa communauté artistique. D'après Sutnik : « La logique interne, dans chaque aspect de son œuvre, procède d'expériences personnelles, d'impressions indélébiles et de souvenirs[5]. » Par la photographie, Maggs exige que ses expériences *à lui* ne soient pas oubliées. Même ses œuvres les plus « scientifiques » ou celles auxquelles les lettres et les chiffres donnent une apparence impersonnelle peuvent être rattachées à l'histoire de sa vie.

Comme l'ont noté divers spécialistes, la fascination de Maggs pour la typographie, associée à sa formation de graphiste et de lettreur, est évidente dans plusieurs de ses œuvres : par exemple, la *Hotel Series* (1991), où il a créé son propre système pour classer les centaines de photographies d'enseignes d'hôtels prises au cours de ses promenades dans Paris, et *The Complete Prestige 12" Jazz Catalogue* (1988), autre œuvre ambitieuse où il présente 828 numéros de catalogue des enregistrements de jazz sur disque 12 pouces (30 cm) distribués sous l'étiquette Prestige Records. Dans *15*, Maggs raconte

Hotel Series, 1991

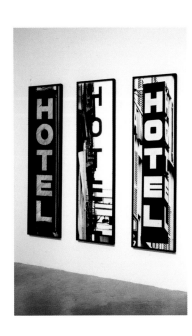

que dès l'école secondaire, il s'était pris de passion pour le jazz, allait à des concerts tard le soir et achetait des disques. Devenu designer graphique à New York, il a réalisé la pochette de *Jazz at Massey Hall*, enregistrement sur le vif du fameux concert donné par Dizzy Gillespie, Max Roach, Charlie Parker, Bud Powell et Charles Mingus.

L'intérêt de Maggs pour la beauté et la forme des choses transparaît constamment dans son œuvre. Au milieu des années 1990, il a commencé à passer ses étés en France et c'est dans les marchés aux puces qu'il a trouvé les différents papiers, écrits éphémères et livres sur lesquels sa production se concentre depuis quinze ans. Très vite, il s'est mis à collectionner du papier à lettres, des étiquettes, des échantillons, des factures et des livres rares. Ce que ces différents objets ont en commun, c'est leur relation avec le passé, les activités quotidiennes et les conceptions personnelles du monde dans lequel nous vivons.

Dans *Profane Illumination: Walter Benjamin and the Paris of Surrealist Revolution*, Margaret Cohen compare la méthode historiographique de Walter Benjamin à un travail de chiffonnier. Elle fait le lien avec la description qu'André Breton donne du marché aux puces comme lieu où dénicher des « trouvailles » – ces objets qui ont une histoire et exercent une fascination particulière. Dans *Nadja*, Breton évoque le marché aux puces en ces termes : « J'y suis souvent, en quête de ces objets qu'on ne trouve nulle part ailleurs, démodés, fragmentés, inutilisables, presque incompréhensibles, pervers enfin au sens où je l'entends et où je l'aime[6]. » Selon Cohen, « Breton accorde de la valeur aux débris non seulement pour leur fertilité esthétique, mais pour leur rapport à une histoire obscure et, surtout, pour leur capacité de rendre manifestes les forces réprimées d'un passé collectif et d'un passé individuel »[7].

Les « trouvailles » que Maggs choisit, photographie, puis expose, mettent en lumière et commémorent des activités humaines reliées au travail, à la consommation et à l'industrialisation. C'est le cas de *Travail des enfants dans l'industrie* (1994), qui comprend une collection d'étiquettes utilisées pour identifier les enfants employés dans le textile en France au début du XXe siècle, et d'*Échantillonnage* (1999), un assortiment d'échantillons à l'usage des vendeurs-colporteurs. Maggs aborde aussi les habitudes de consommation de la haute société française

du XIXe siècle dans *Les factures de Lupé* (1999–2001), qui porte sur les achats d'un couple vivant à Lyon dans les années 1860, et dans *Aux Ciseaux d'Argent* (1999), où il rassemble des factures de vêtements achetés par un couple parisien en 1891.

D'autres œuvres nous éclairent sur les comportements sociaux – par exemple, *Lessons for Children* (2006), un petit livre destiné à enseigner aux enfants les bonnes manières et les codes de conduite par de courtes histoires composées en grosses lettres noires sur papier blanc, et *Notification XIII* (1996), une collection d'enveloppes de ces lettres de deuil que l'on avait coutume d'envoyer, au XIXe et au début du XXe siècle, pour annoncer le décès d'un être cher. À propos de ce que l'on peut appeler les « œuvres d'archives » de Maggs, le conservateur Philip Monk écrit :

> N'étant ni des documents officiels de l'État ni des objets ayant appartenu à des personnages célèbres, ces papiers anonymes ont été amassés par des revendeurs, et non par des institutions culturelles. Ayant acheté ces papiers, d'abord trouvés par hasard puis recherchés, Maggs en est devenu officieusement l'archiviste : il les a collectionnés et préservés, et ensuite il a inventorié cette « collection » au moyen de la photographie. Finalement, il lui redonne du prestige en l'élevant, par la photographie, au rang d'œuvre d'art[8].

La sélection de matériel d'archives présentée dans l'exposition aidera le visiteur à comprendre le changement qui s'opère quand Maggs photographie des objets trouvés et les transforme en en modifiant l'échelle et en les ordonnant pour créer des typologies. Les installations photographiques qui en résultent peuvent être interprétées comme des monuments aux êtres disparus et oubliés, et l'expérience que nous en faisons, des actes de mémoire. Récemment, Maggs s'est aussi tourné vers les livres rares conservés dans des collections spécialisées. Contrairement aux écrits éphémères dénichés dans les marchés aux puces, ces livres sont précieux en raison de leur importance historique ou de leur association à des gens qui ont fait une contribution significative dans leur domaine d'activité. En 1991, Maggs a eu accès au carnet d'adresses d'Eugène Atget au Museum of Modern Art de New York, et obtenu la permission

NOTES

1 Giorgio Agamben, *Profanations*, traduit de l'italien par Martin Rueff, Paris, Payot et Rivages, 2005, p. 25–26.

2 Maia-Mari Sutnik, « Portraits by Arnaud Maggs », dans *Arnaud Maggs: Works 1976–1999*, cat. exp., Toronto, The Power Plant Contemporary Art Gallery, 1999, p. 15.

3 Agamben, *Profanations*, p. 24–25.

4 Traduction libre d'un extrait de Arnaud Maggs, *15*, 1989.

5 Sutnik, « Portraits by Arnaud Maggs », p. 16.

6 André Breton, *Nadja* [1928, 1962], Paris, Gallimard, coll. « folio », 1964, p. 62.

7 Margaret Cohen, *Profane Illumination: Walter Benjamin and the Paris of Surrealist Revolution*, Berkeley, Los Angeles et Londres, University of California Press, 1995, p. 200.

8 Philip Monk, « Life's Traces », dans *Arnaud Maggs: Works 1976–1999*, p. 25–26.

9 Martha Langford, « Arnaud Maggs. Des couleurs qui tournent », dans *Arnaud Maggs. Nomenclature*, cat. exp., Montréal, Musée d'art contemporain, 2006, p. 36–37.

de photographier les pages sur lesquelles le photographe français avait noté les adresses de ses clients. L'œuvre qui en résulte, intitulée *Répertoire* (1997), attire l'attention sur les activités commerciales (plutôt que sur la production artistique) qui permettaient à Atget de gagner sa vie.

Plus de dix ans plus tard, en 2005, Maggs photographie les planches couleur de la *Werner's Nomenclature of Colours*, dont il a trouvé un exemplaire à la division des livres rares de la Collection Blackader-Lauterman, à l'Université McGill. Dans cet ouvrage publié en 1814 (la seconde édition, augmentée, a paru en 1821), le géologue et minéralogiste allemand Abraham Gottlob Werner élabore un langage descriptif fondé sur des objets du monde minéral, animal et végétal afin d'aider les minéralogistes et autres scientifiques à identifier et à classifier les couleurs de la nature. Quoique Maggs ait pu être attiré par le sujet de la *Nomenclature*, qui est un condensé, en mots et en couleurs, des observations, des interprétations et du système de classification de Werner (sa vision du monde, en quelque sorte), c'est l'état même du livre, sans doute utilisé par quelque chercheur sur le terrain, qui attire notre attention. Dans sa discussion sur *Nomenclature*, la conservatrice Martha Langford écrit :

> Les planches sont agrandies, et la condition délabrée de l'objet revêt la poésie d'une ruine : la fragilité de la reliure, les coins arrondis des pages, l'effet de halo des bordures, l'entrelacement poétique des lignes, de la fonte et de l'écriture script. Un jour, en quelque lieu, infiniment éloigné de notre expérience, ces pages ont été tournées et consultées avec sérieux pour leurs corrélations[9].

Toujours fasciné par la manipulation et les marques du temps, Maggs pousse cette idée encore plus loin en 2007 avec *Contamination*. Il agrandit les pages blanches, tachées par l'humidité et la moisissure, d'un petit carnet qu'il s'est procuré chez un revendeur spécialisé dans les souvenirs de la ruée vers l'or du Klondike. Devant ce cahier ouvert, on remarque que les formes organiques de la « contamination » composent une image miroir, symétrique, sur chaque double page. Le carnet a été utilisé par un chercheur d'or qui y a inscrit ses dépenses quotidiennes. Ainsi se rattache-t-il aux thèmes de

la consommation et des activités professionnelles qui intéressent Maggs, tout comme *Aux Ciseaux d'Argent*, *Les factures de Lupé* et *Répertoire*. Toutefois, ce qui distingue *Contamination*, c'est que l'artiste s'attarde sur un phénomène qui s'est matérialisé accidentellement dans l'objet même. On pourrait soutenir que cette œuvre vient perturber le propre système de production de Maggs.

Dans les œuvres d'archives de Maggs, c'est le sujet même des photographies qui évoque le passage du temps, et non plus, comme auparavant, leur disposition dans une grille. Pour souligner ce changement, dans ses œuvres les plus récentes, dont *Werner's Nomenclature of Colours*, *Contamination*, *Scrapbook* et *The Dada Portraits*, Maggs a délaissé la grille et présente ses séries de manière linéaire.

Dans *The Dada Portraits* (2010), Maggs compose, à partir de dessins de détails architecturaux tirés d'un manuel de menuiserie du milieu du XIXᵉ siècle, des portraits de certains artistes du mouvement dada. Ces diagrammes-portraits témoignent de sa puissante imagination et de sa sensibilité graphique, lui qui, à partir des ready-mades que sont les schémas, parvient par simple association à évoquer Marcel Duchamp, Emmy Hennings, Angelika Hoerle, Hannah Höch, Suzanne Duchamp, Sonia Delaunay, Francis Picabia, Max Ernst, Mary Wigman, etc. Après avoir attiré notre attention sur les formes qu'il voyait dans les têtes humaines, maintenant, par un intéressant renversement de situation, il nous invite à trouver des têtes dans ces superpositions quasi cubistes ou futuristes. Une fois de plus, il nous fait part de sa vision particulière du monde. En un sens, *The Dada Portraits* nous force d'admettre que Maggs a toujours fait des portraits – et ce, même dans ses œuvres d'archives, qui portent l'empreinte des gens auxquels ces objets ont appartenu, et dans ses œuvres numériques, qui révèlent des aspects de lui-même.

Avec la toute dernière œuvre de l'exposition, *Scrapbook* (2009), Maggs ferme la boucle en nous présentant ses propres archives, les écrits éphémères qu'il a glanés et que, depuis 1975, il recueille dans des albums de coupures. Comme *15*, *Scrapbook* nous donne à voir les traces de sa vie, sa propre histoire, et raconte la fabrication d'Arnaud Maggs à travers son parcours et son personnage, d'abord comme concepteur graphique, puis, comme artiste. *Scrapbook* est le portrait de l'artiste à l'œuvre.

"WHATEVER YOU CAN DO, OR DREAM YOU CAN, BEGIN IT. BOLDNESS HAS GENIUS, POWER AND MAGIC IN IT. BEGIN IT NOW."

–Anonymous

« QUOI QUE TU RÊVES
D'ENTREPRENDRE,
COMMENCE-LE.
L'AUDACE A DU GÉNIE,
DU POUVOIR,
DE LA MAGIE. »

–Anonyme

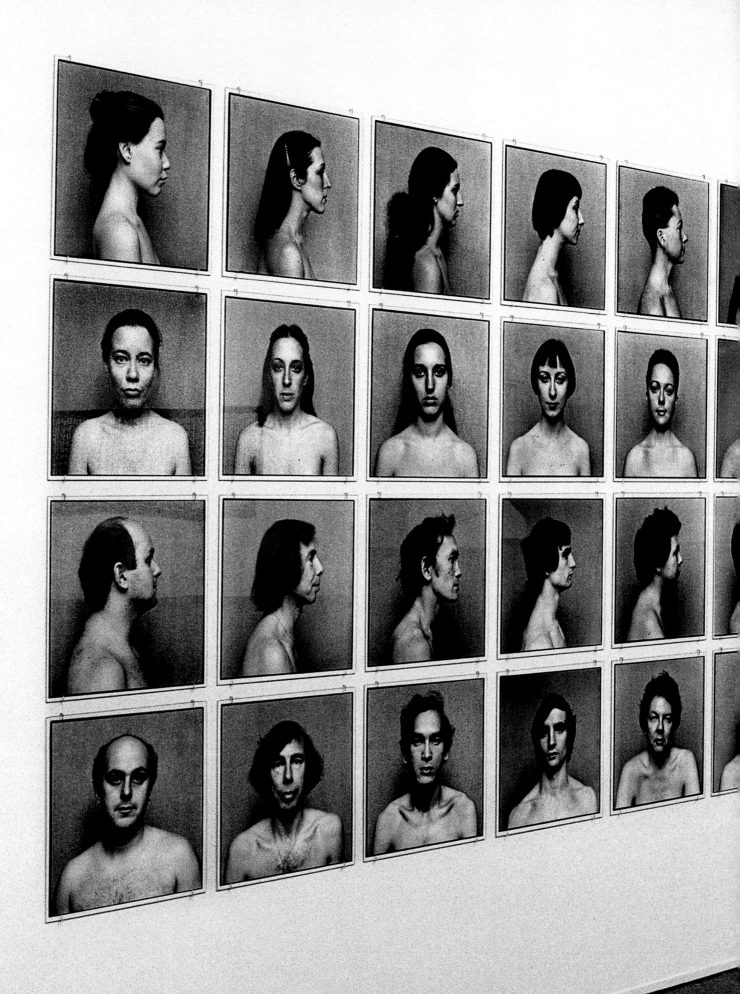

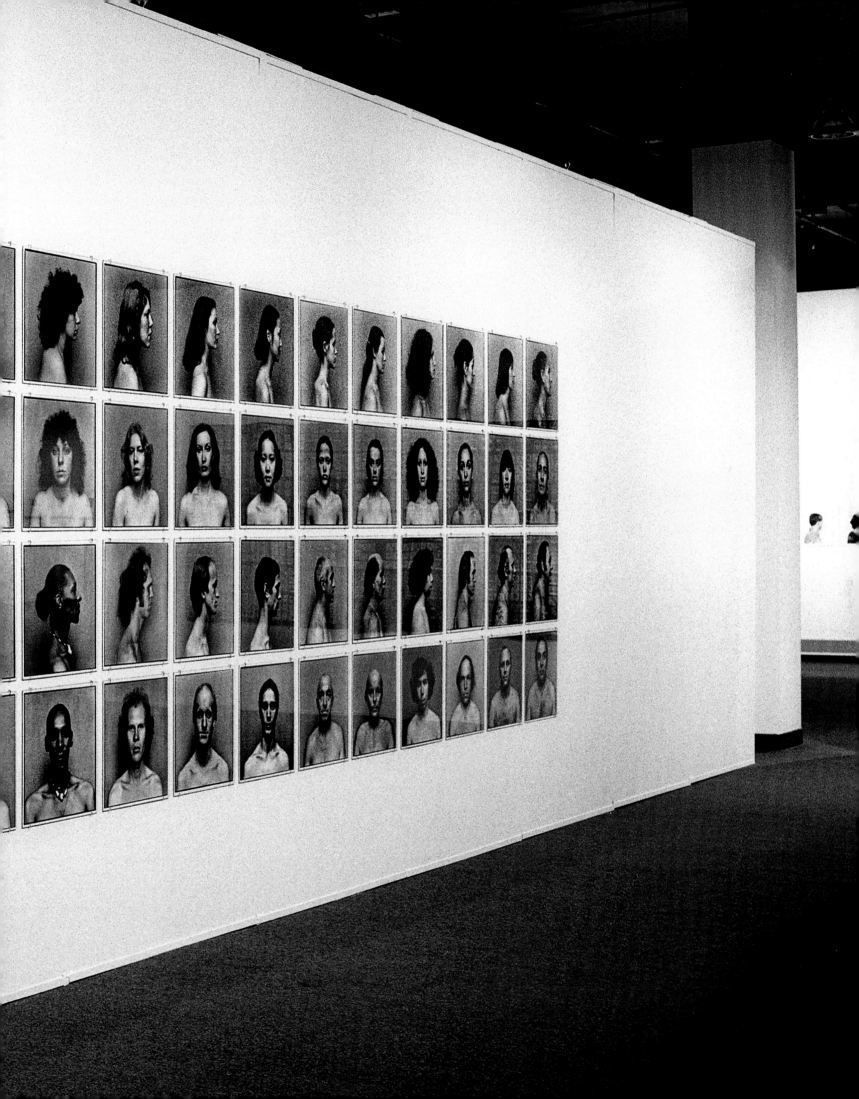

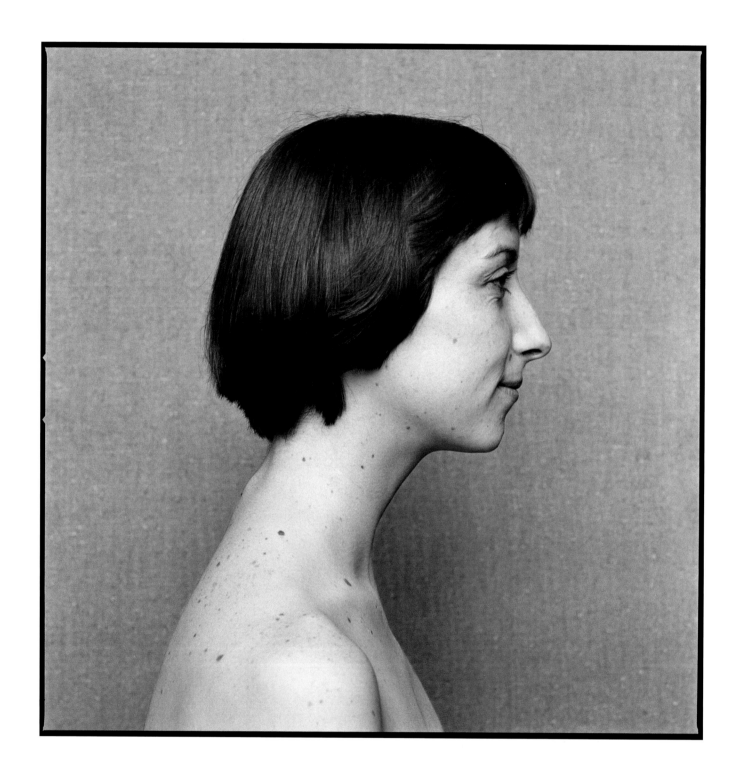

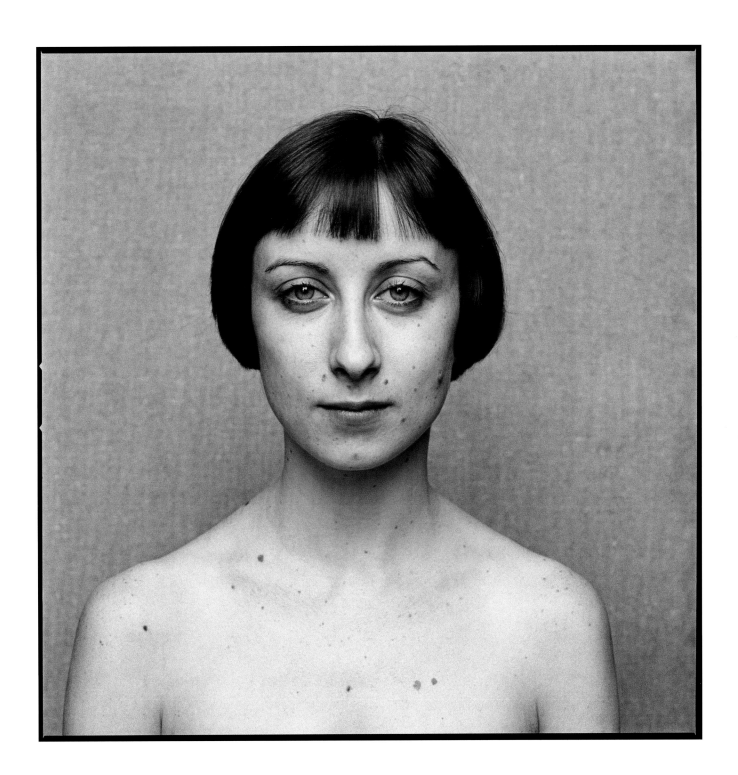

64 Portrait Studies (details/détails), 1976–1978

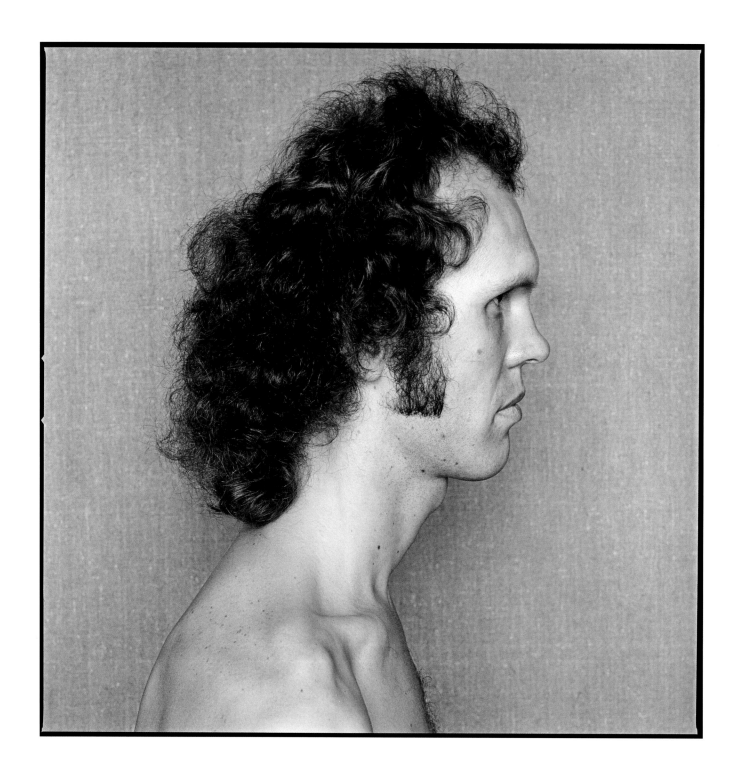

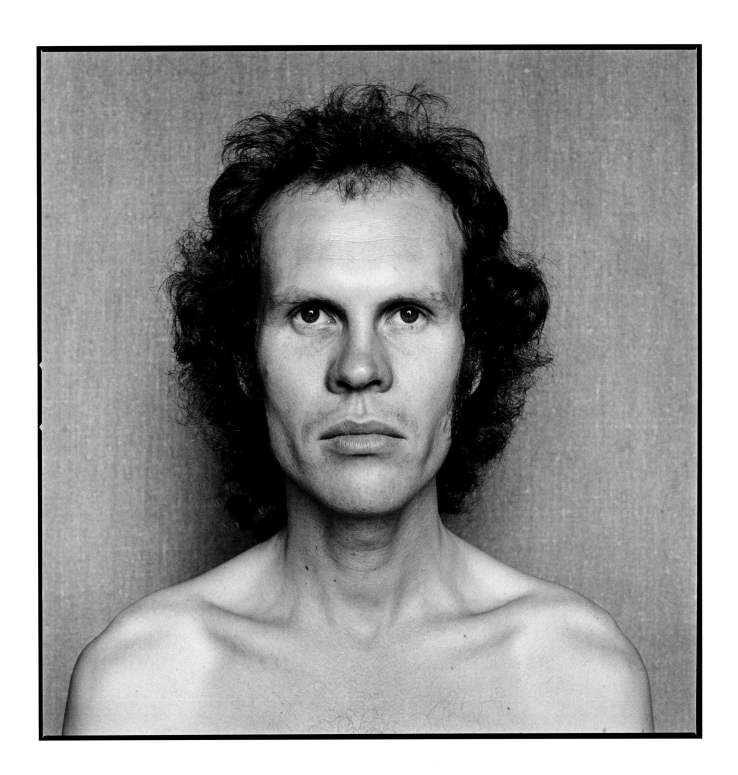

64 Portrait Studies (details/détails), 1976–1978

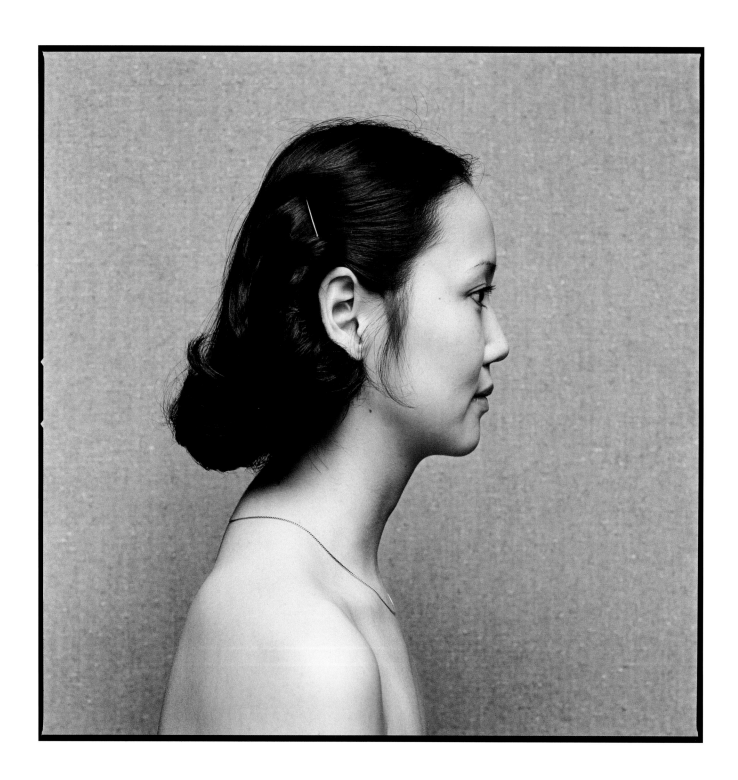

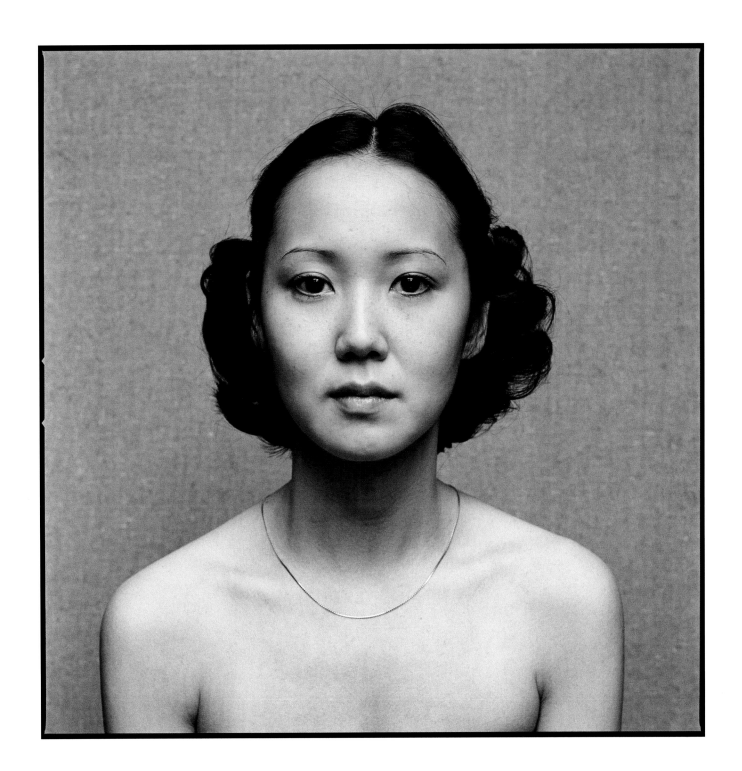

64 Portrait Studies (details/détails), 1976–1978

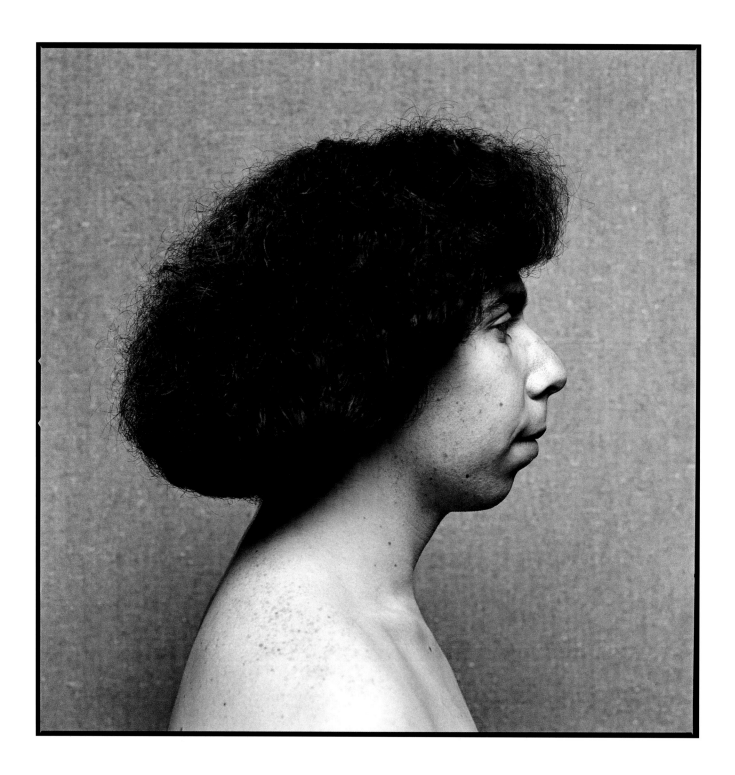

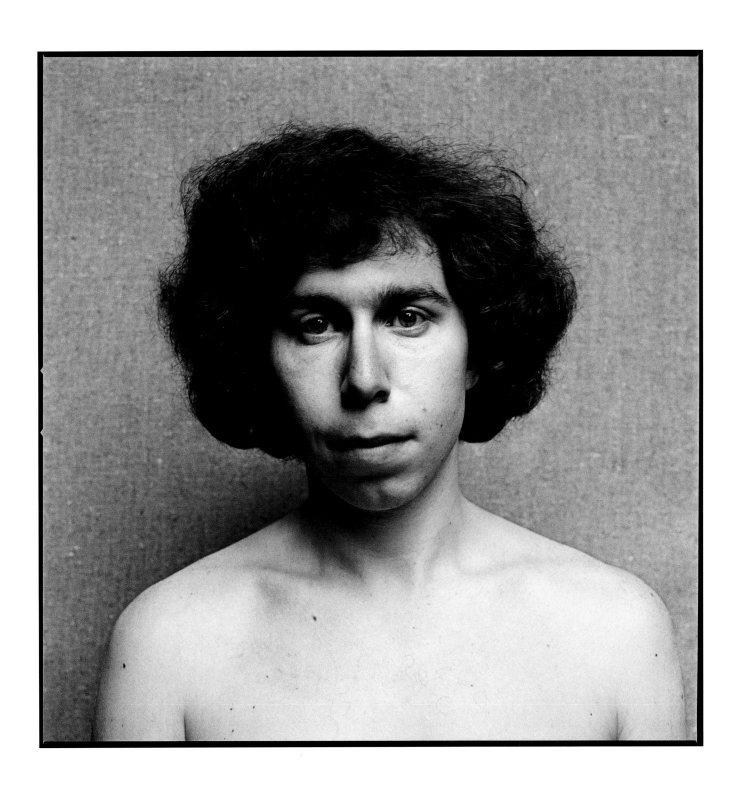

64 Portrait Studies (details/détails), 1976–1978

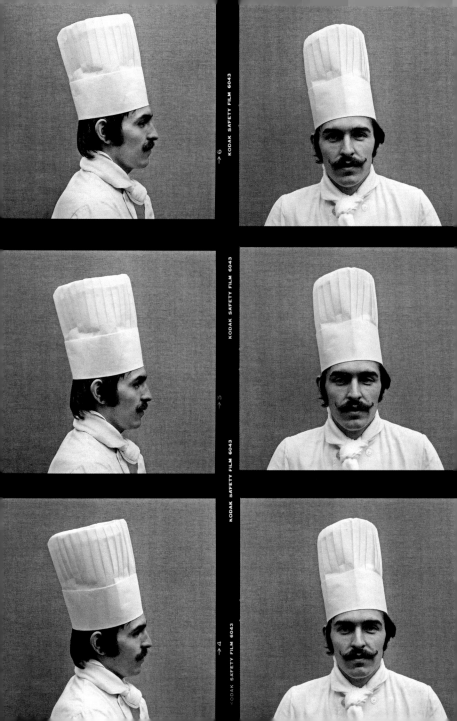

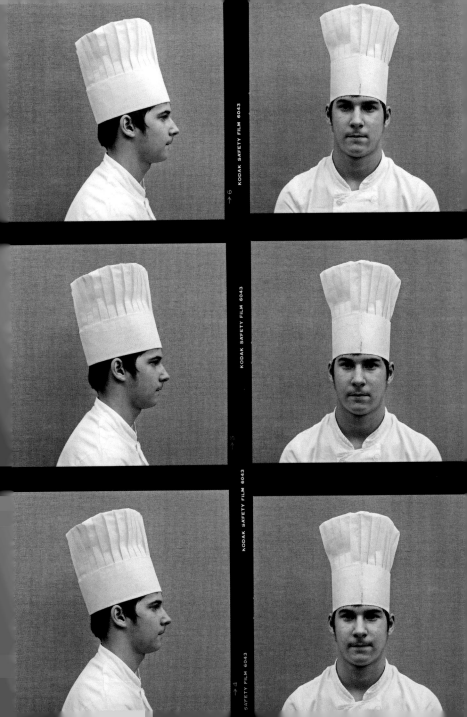

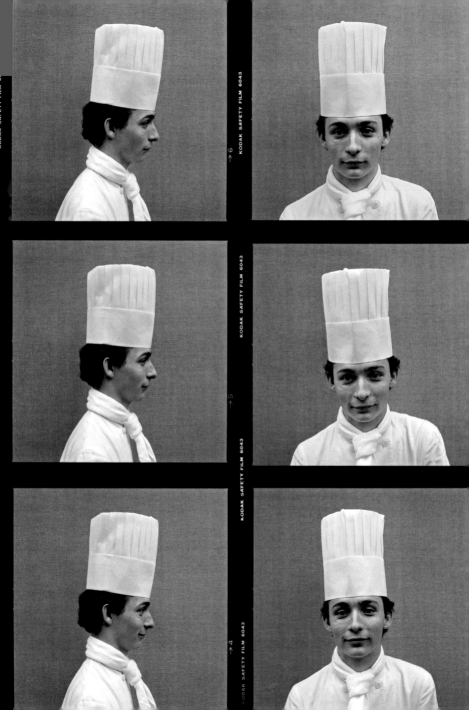

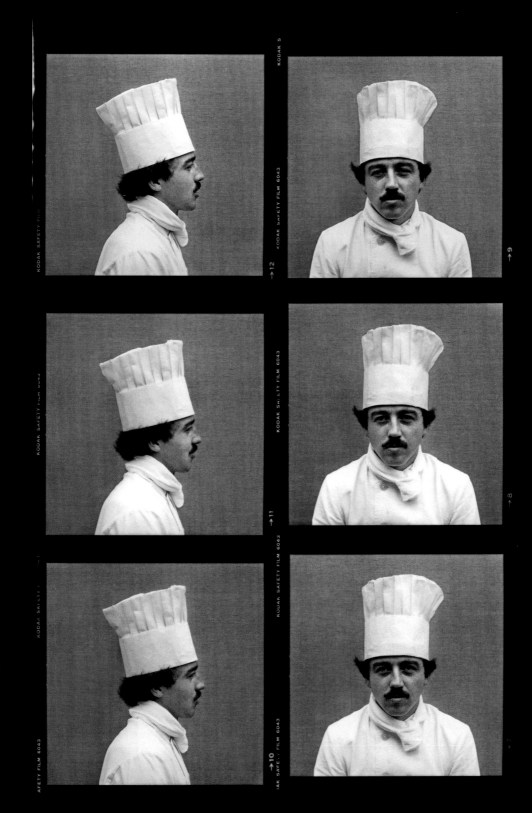

Ledoyen Series, Working Notes (details/détails), 1979

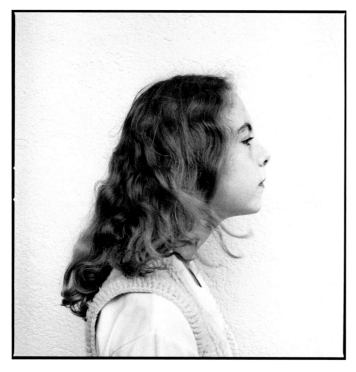
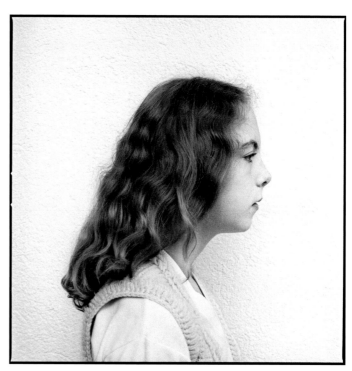
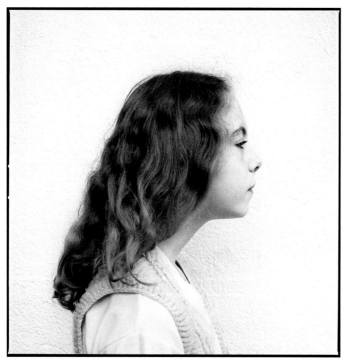
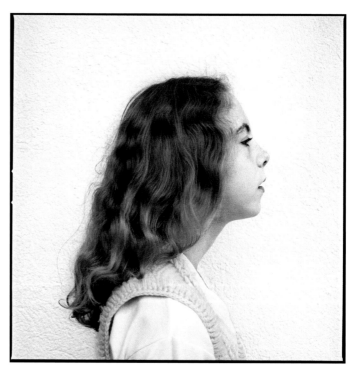

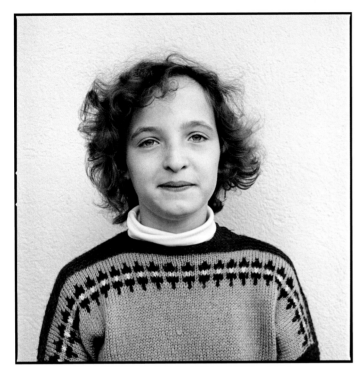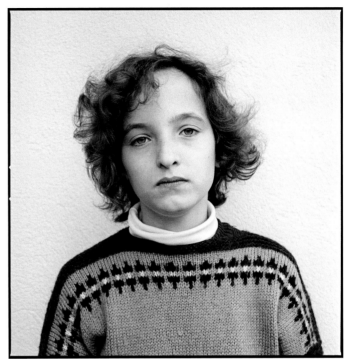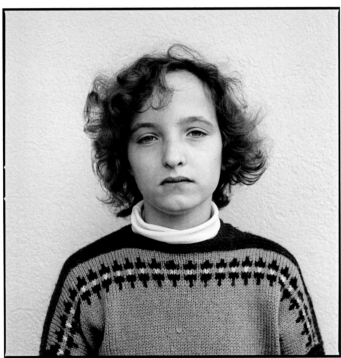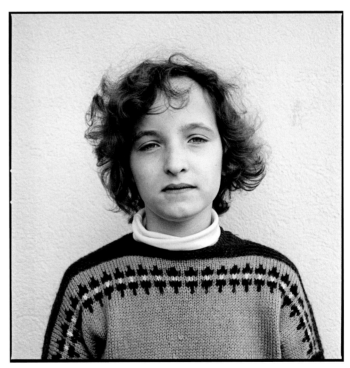

ABOVE/CI-HAUT *Anne Jonquières, Toulouse, 1980*
LEFT/À GAUCHE *Florence Jonquières, Toulouse, 1980*

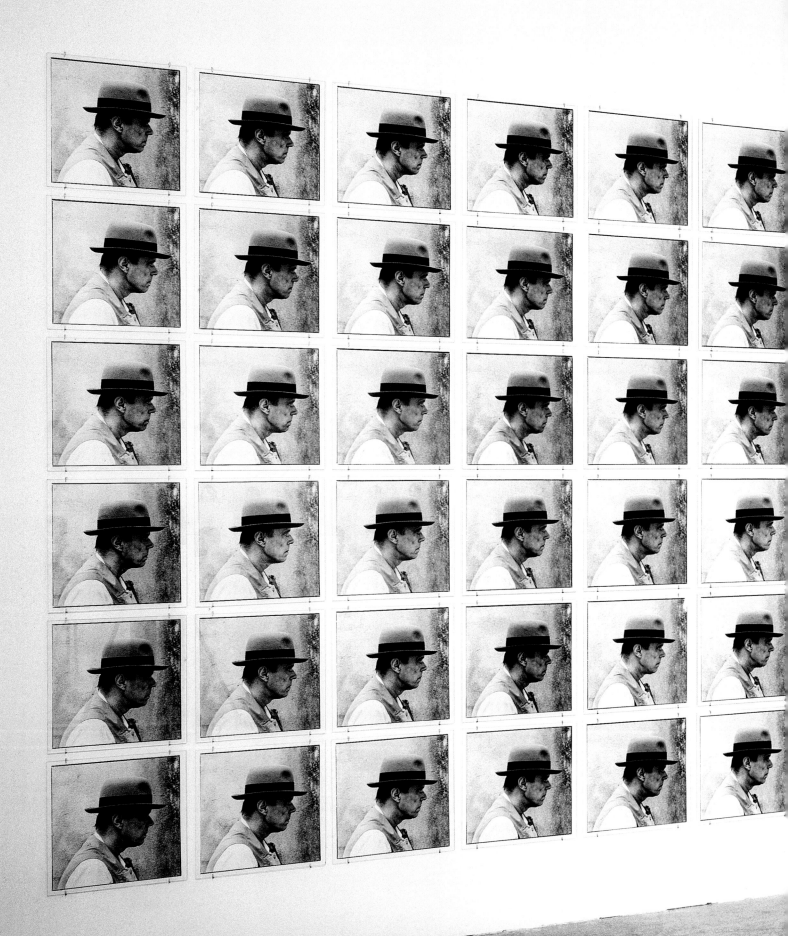

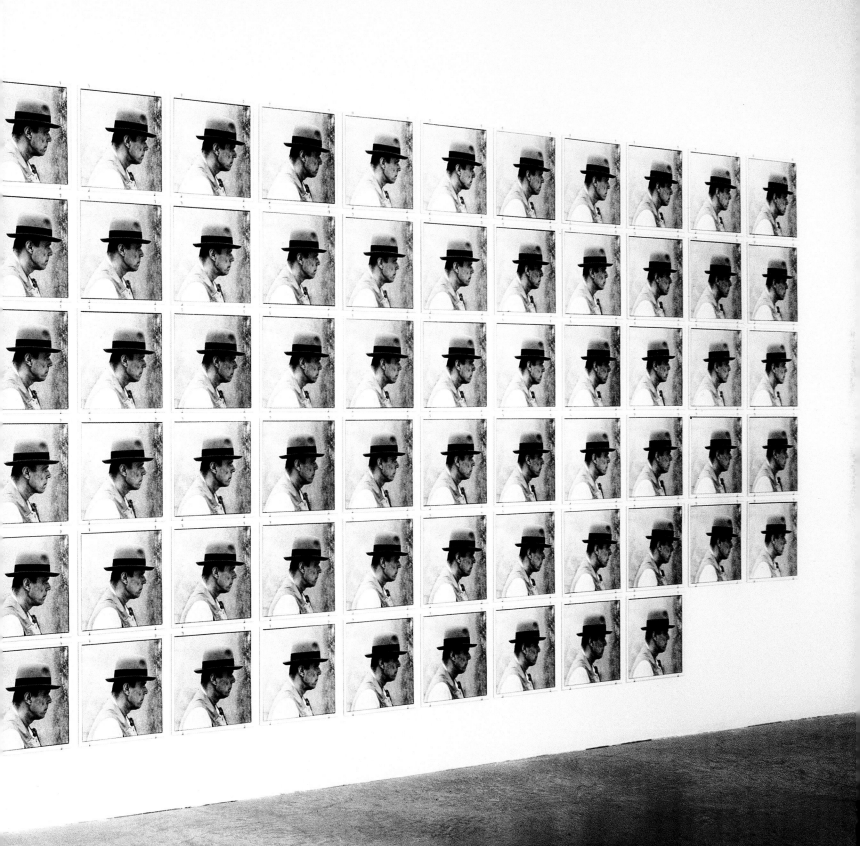

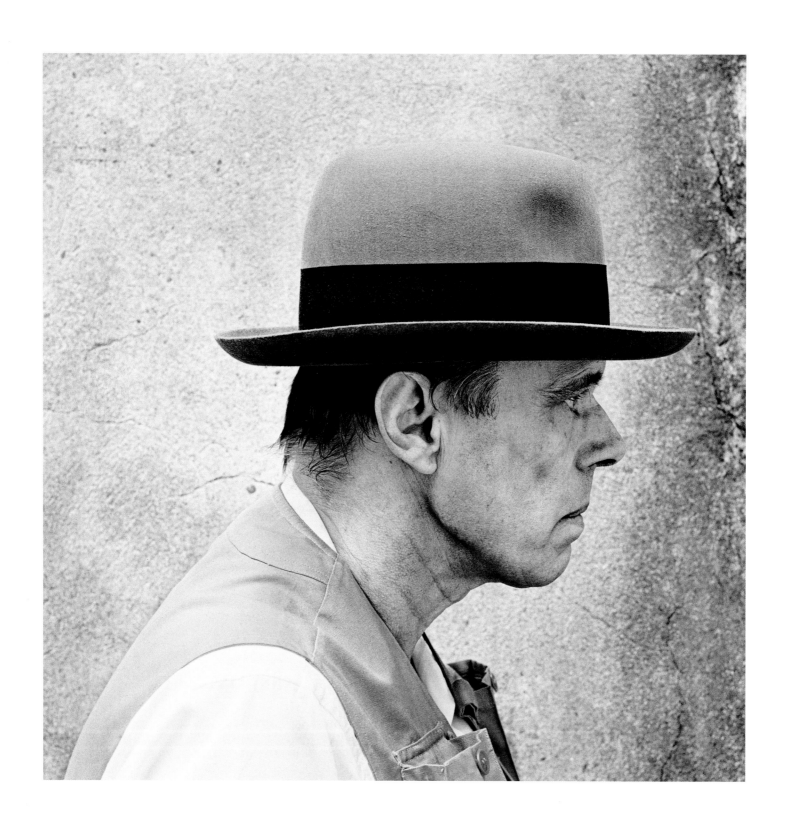

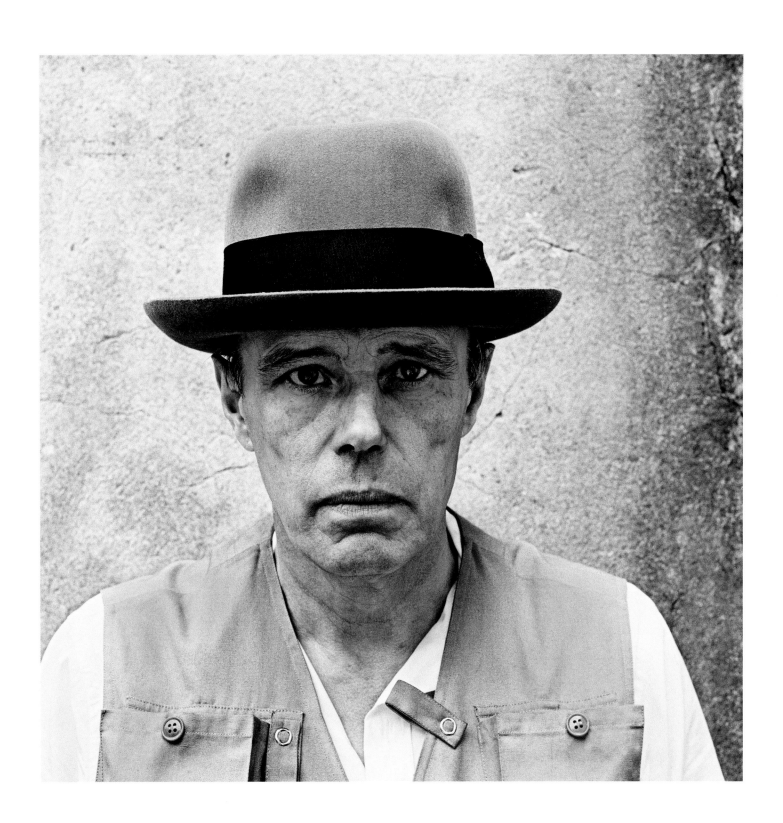

ABOVE/CI-HAUT *Joseph Beuys, 100 Frontal Views* (detail/détail 51), 1980
LEFT/À GAUCHE *Joseph Beuys, 100 Profile Views* (detail/détail 58), 1980

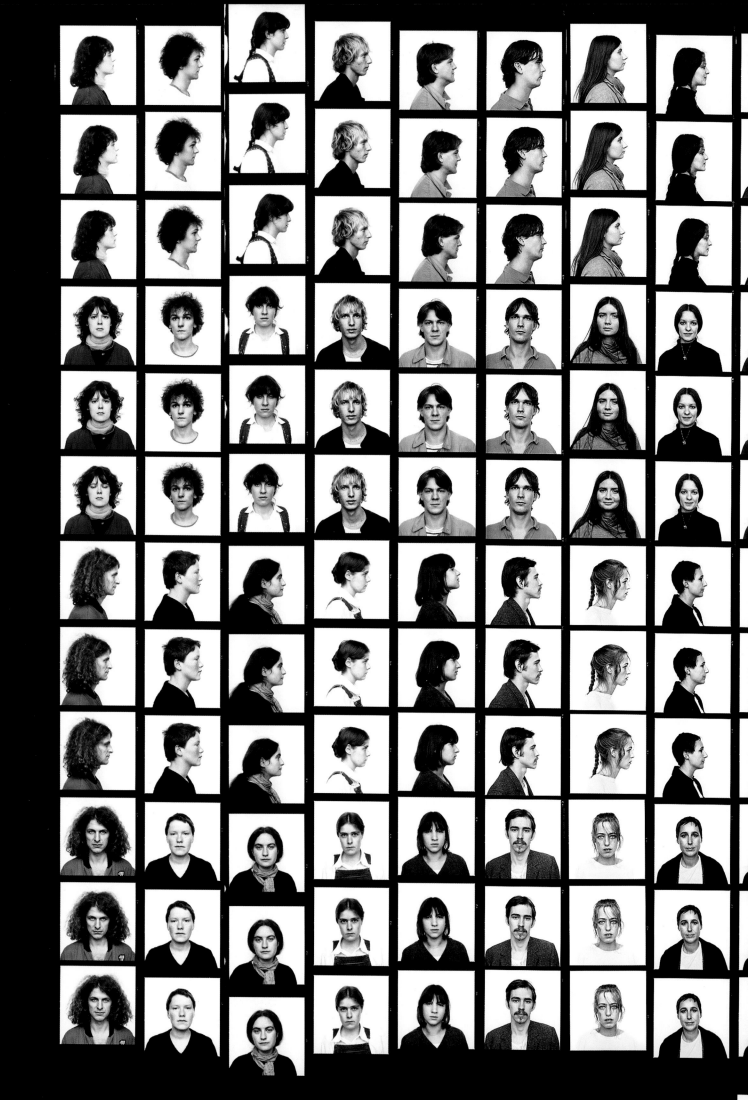

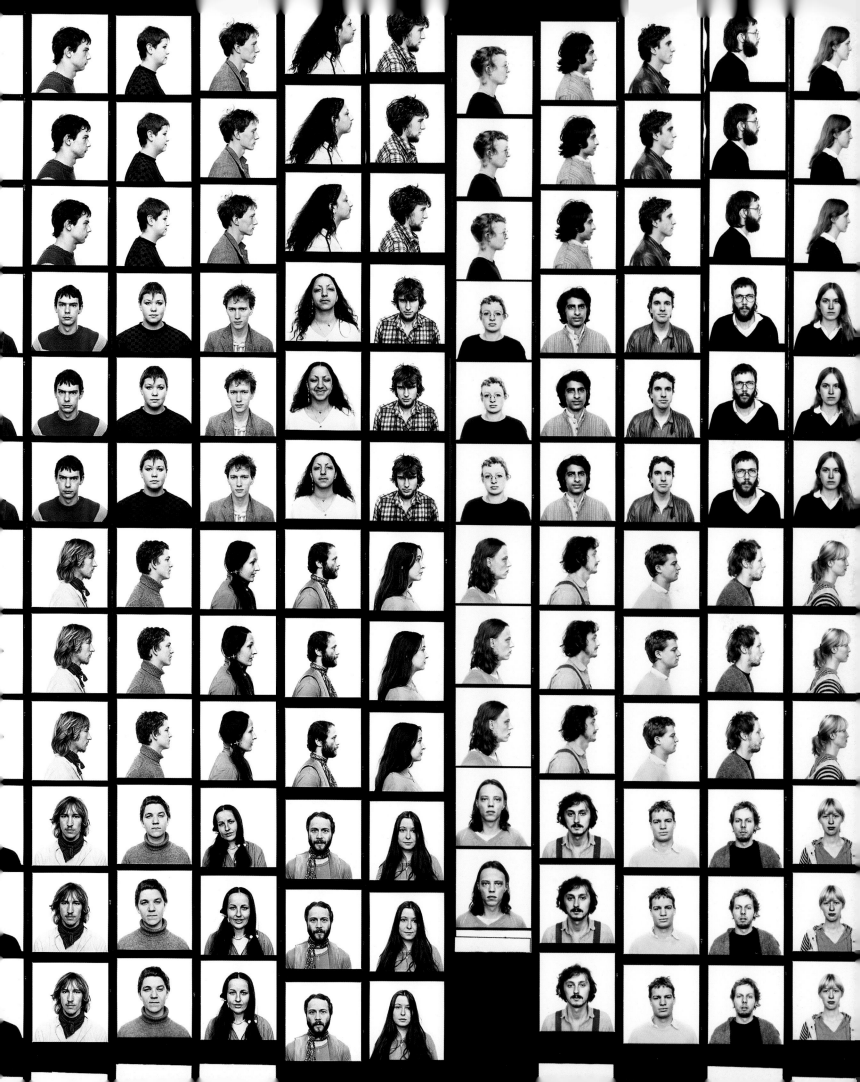

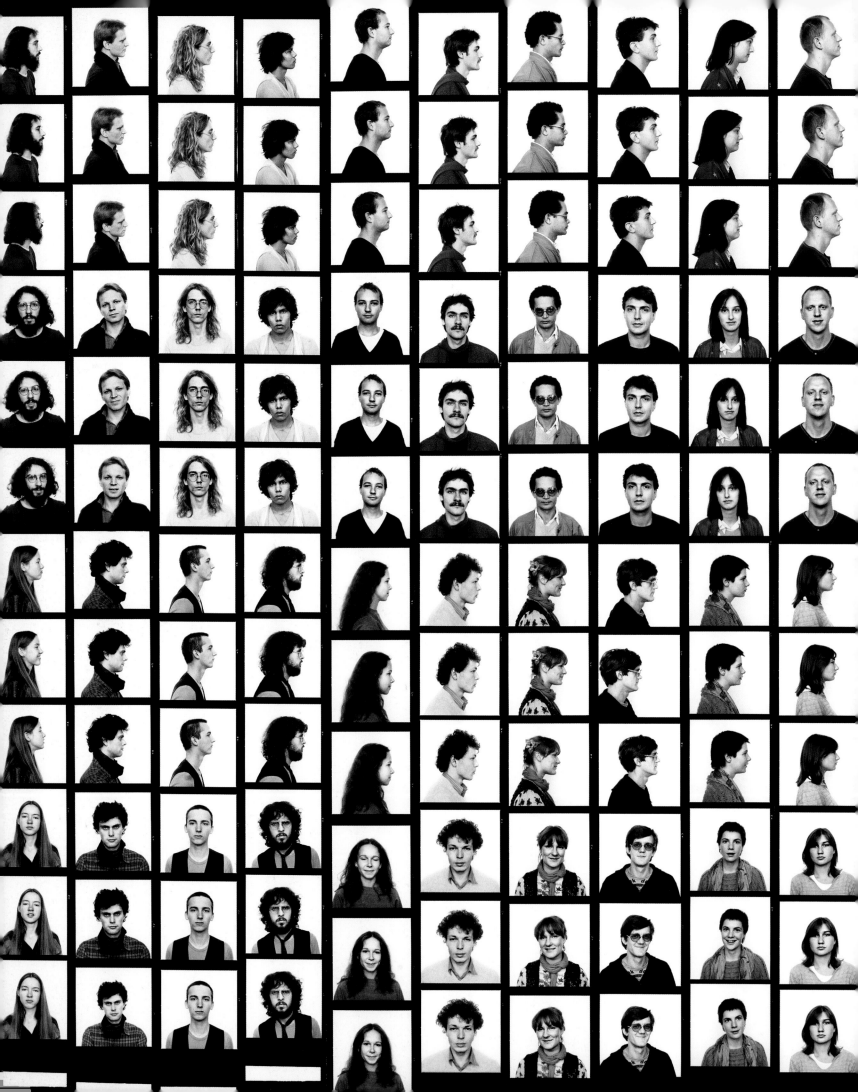

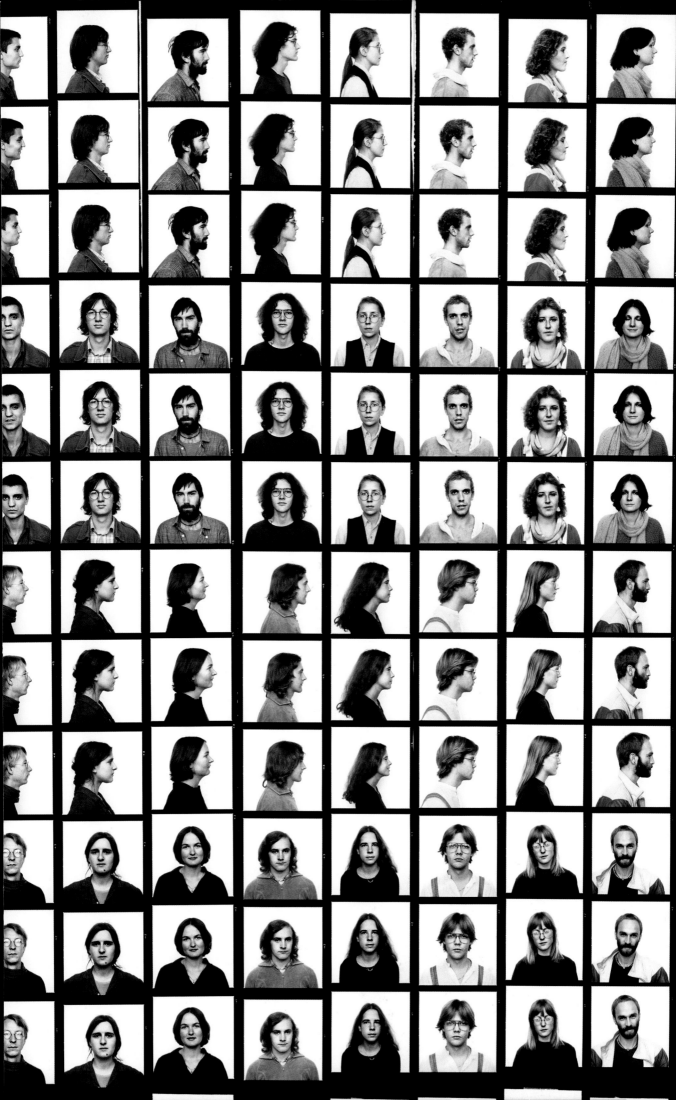

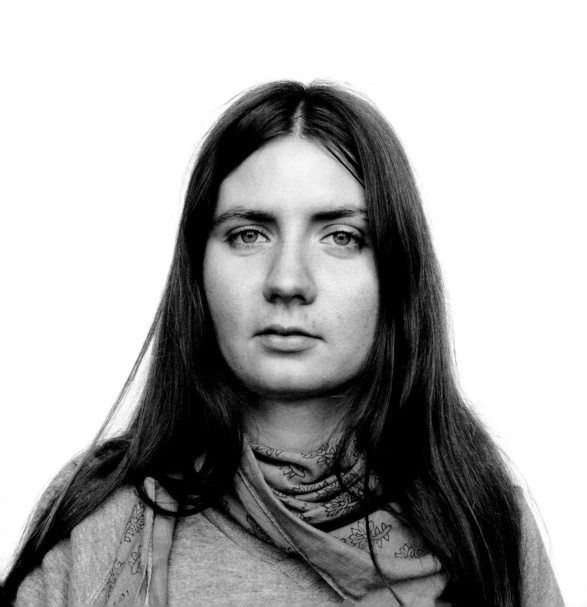

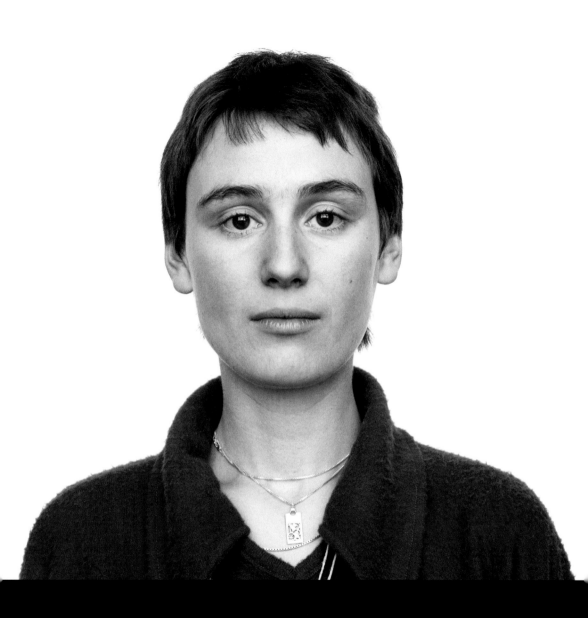

ABOVE/CI-HAUT *Kunstakademie Details* (detail/détail 99), 1980
LEFT/À GAUCHE *Kunstakademie Details* (detail/détail 81), 1980

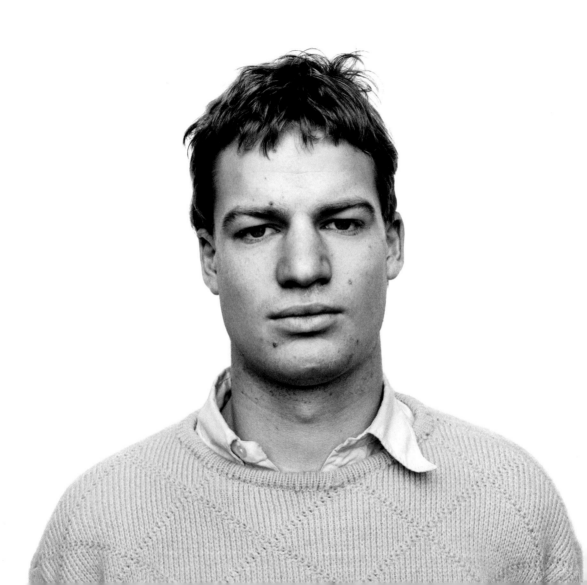

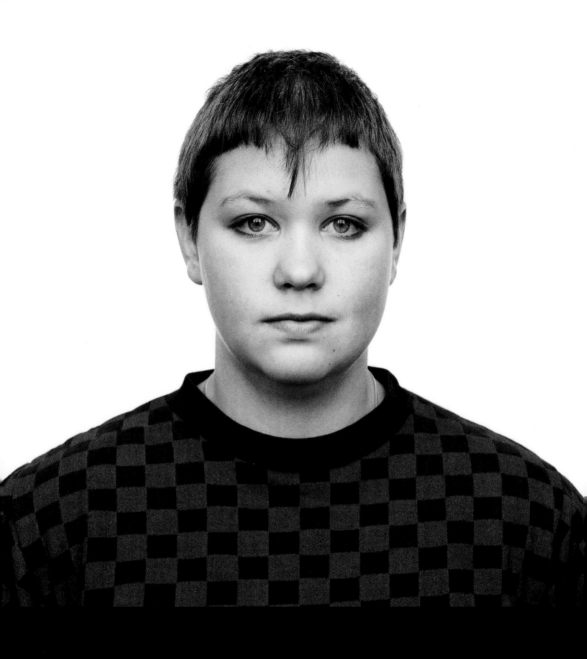

ABOVE/CI-HAUT *Kunstakademie Details* (detail/détail 128), 1980
LEFT/À GAUCHE *Kunstakademie Details* (detail/détail 192), 1980

ABOVE/CI-HAUT *Kunstakademie Details* (detail/détail 361), 1980
LEFT/À GAUCHE *Kunstakademie Details* (detail/détail 116), 1980

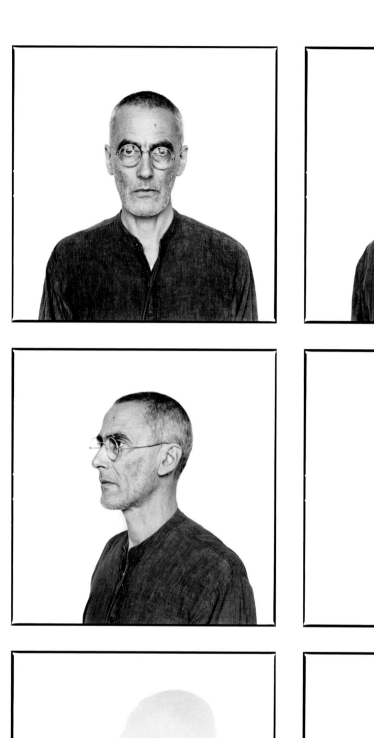
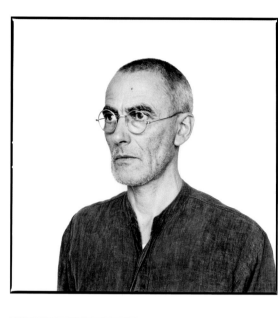
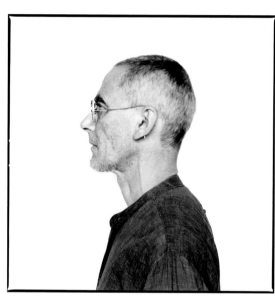

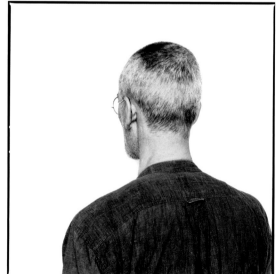

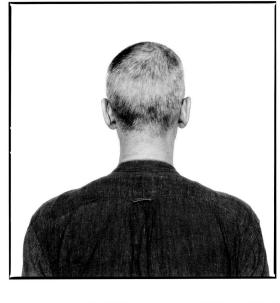
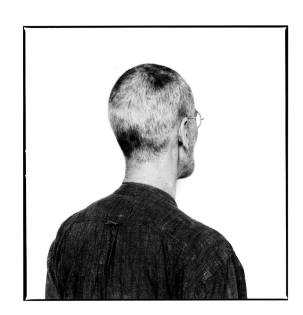
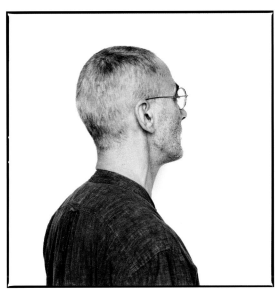
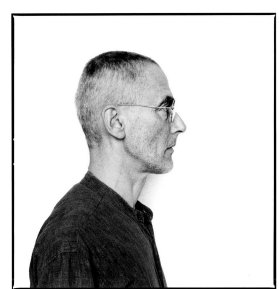
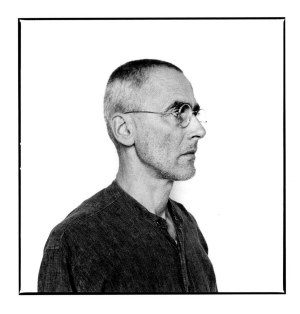
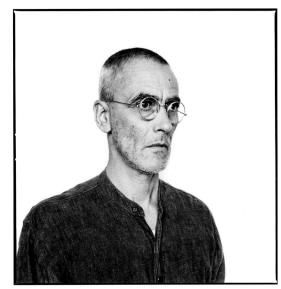

Self-Portrait, 1983

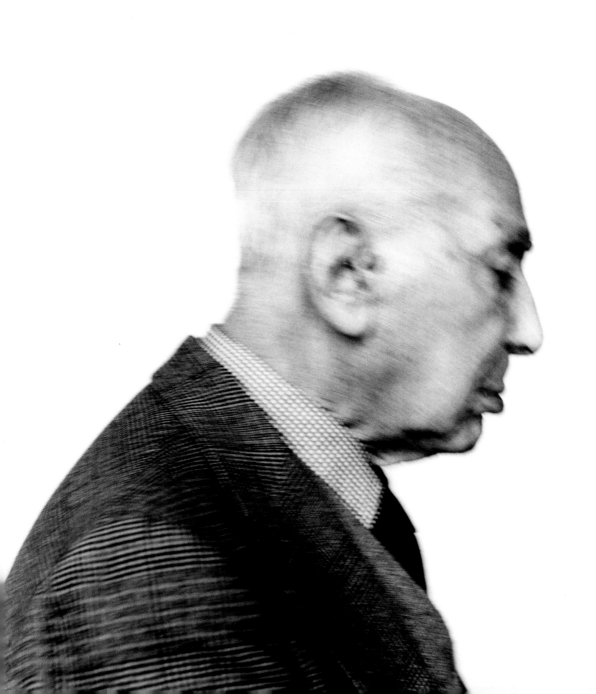

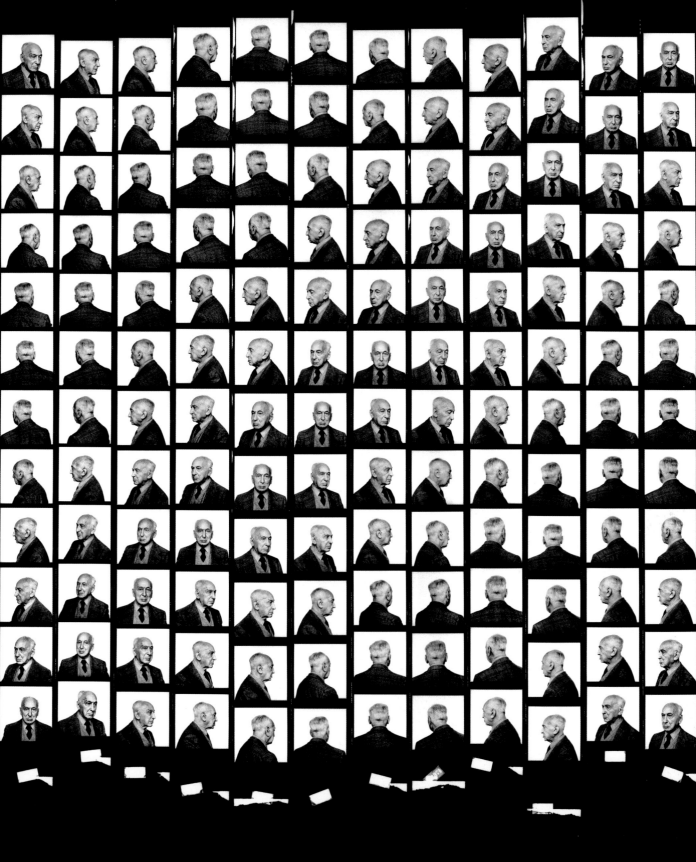

ABOVE/CI-HAUT *André Kertész, 144 Views*, 1980
LEFT/À GAUCHE *André Kertész, 144 Views* (detail/détail 89), 1980

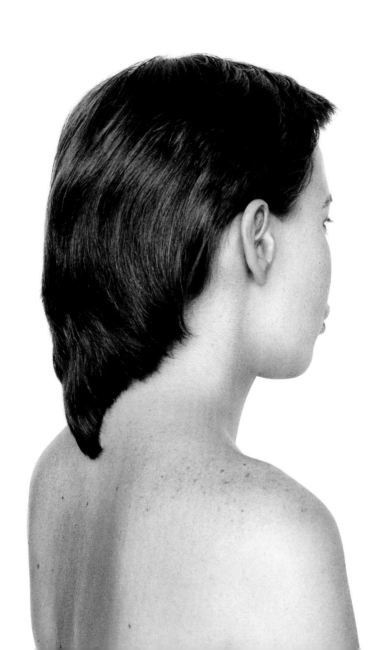

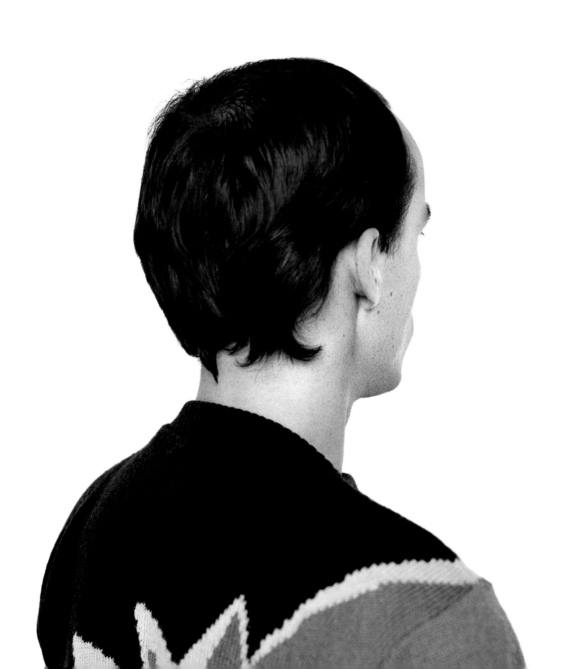

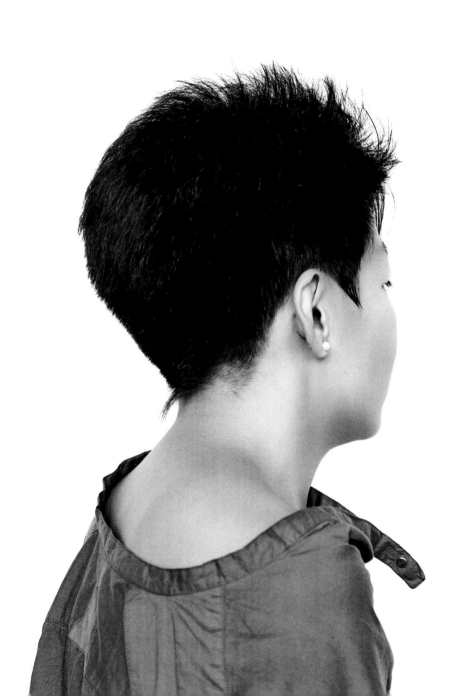

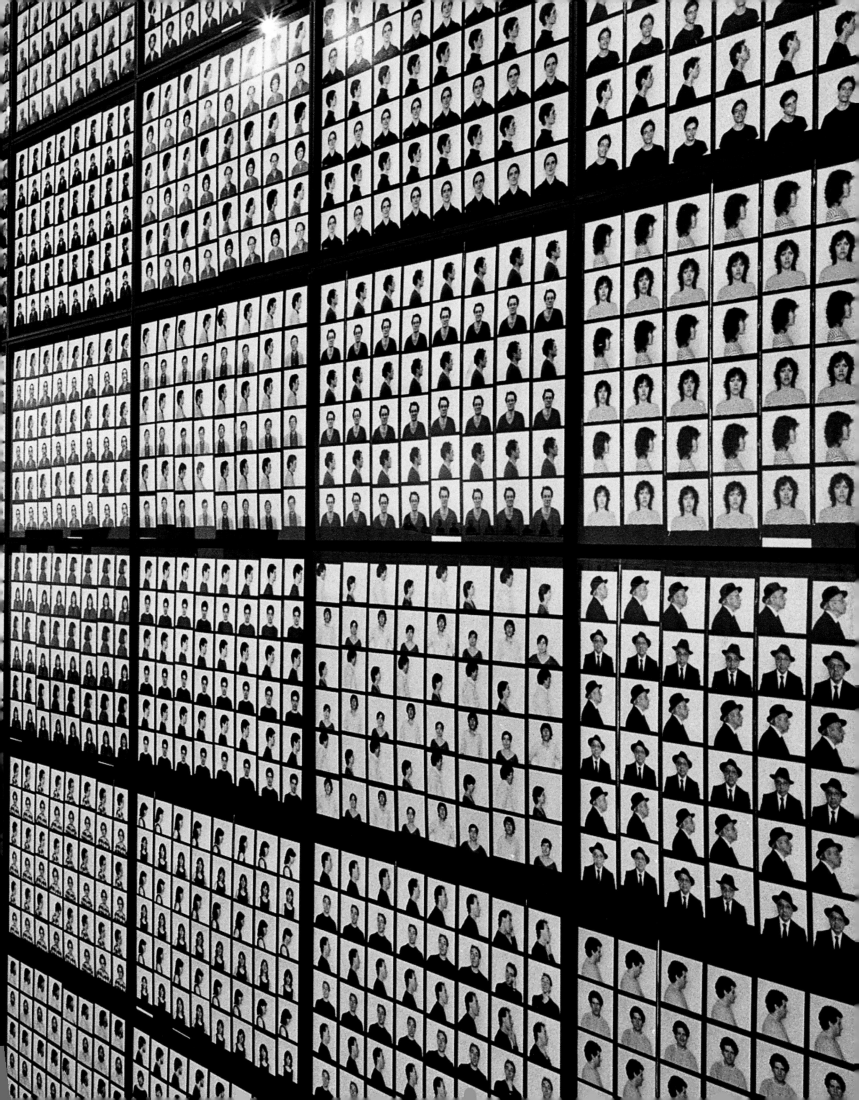

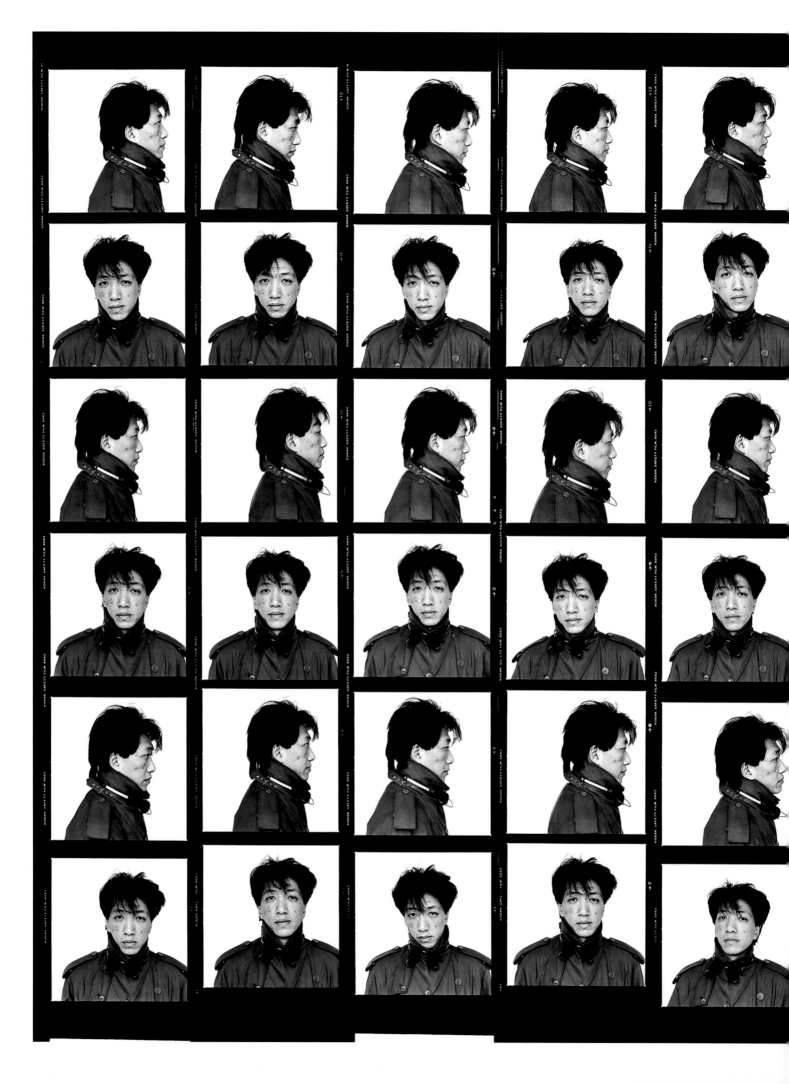

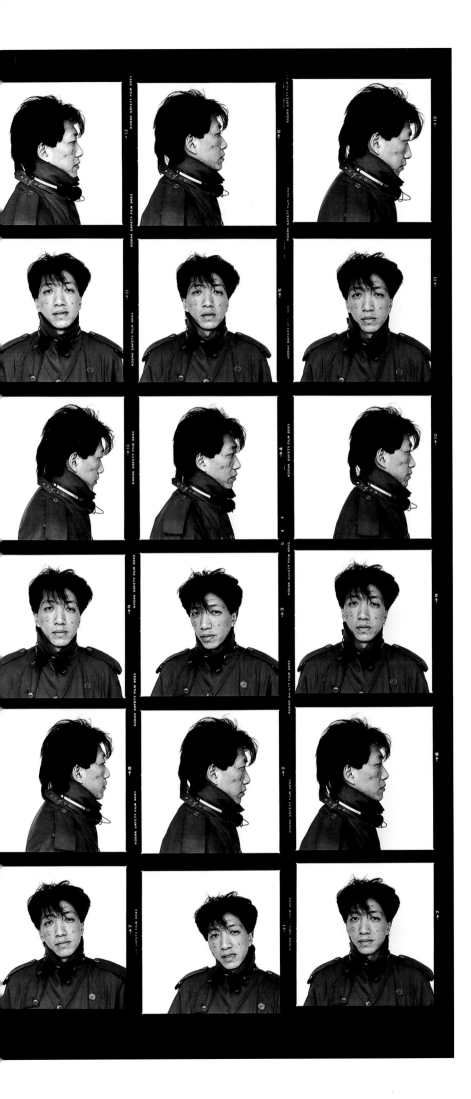

48 Views Series (Paul Wong), 1981–1983

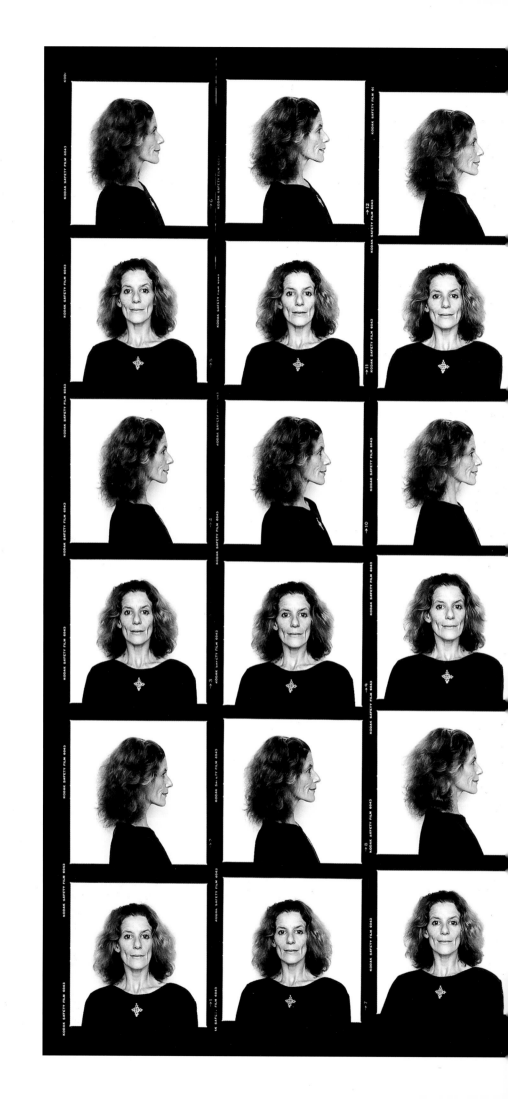

48 Views Series (Jackie Burroughs), 1981–1983

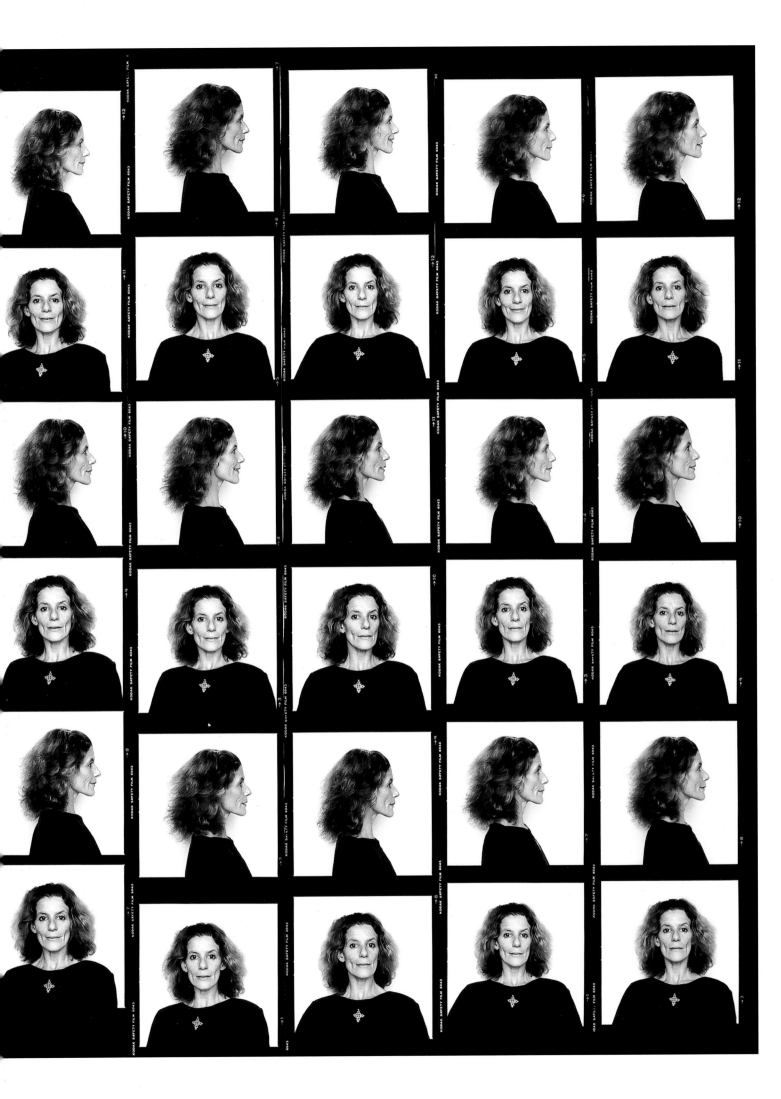

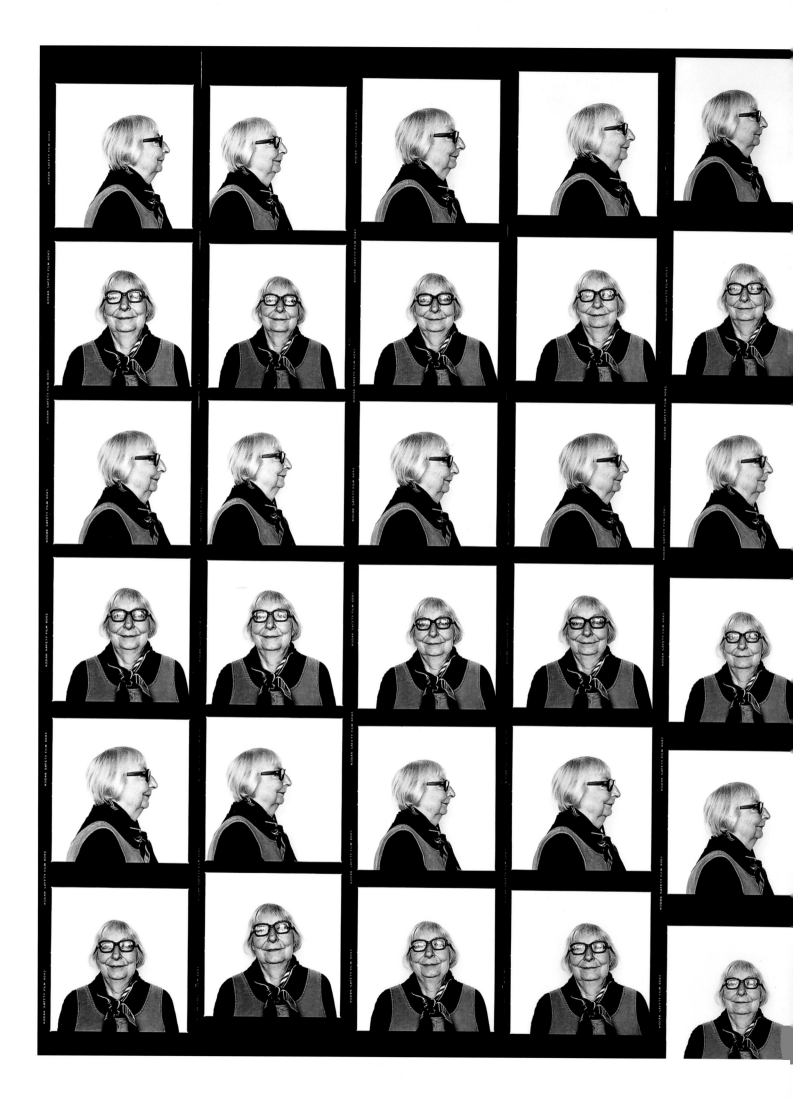

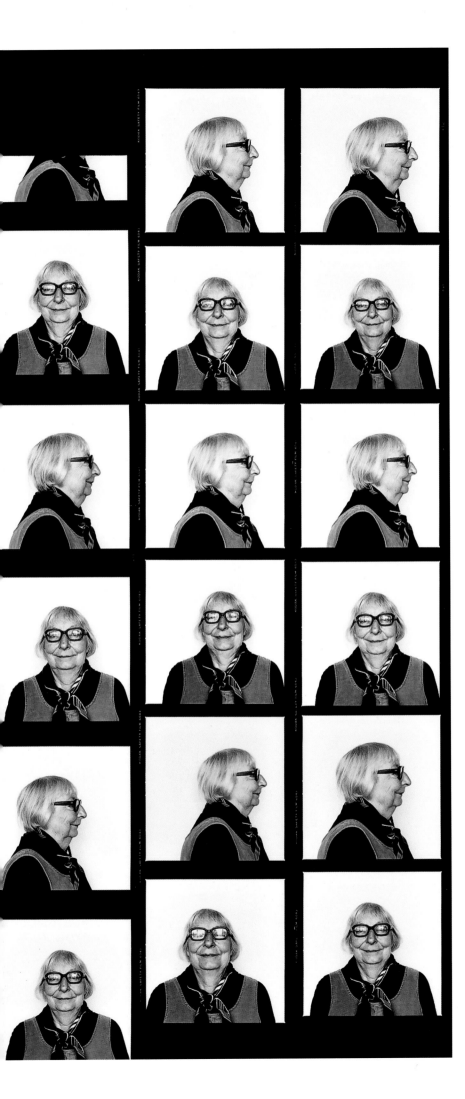

48 Views Series (Jane Jacobs), 1981–1983

Taxi War Dance, 1987

15 (details/détails), 1989

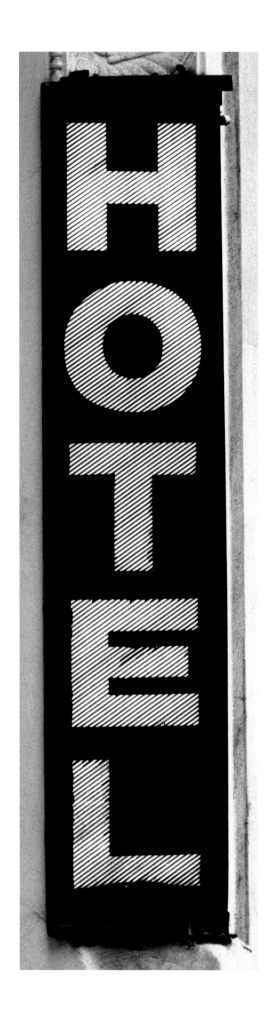

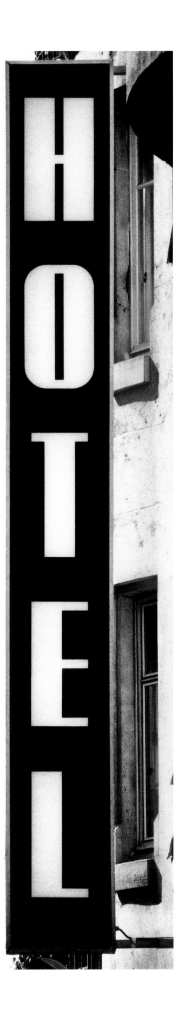

Hotel Series, 1991

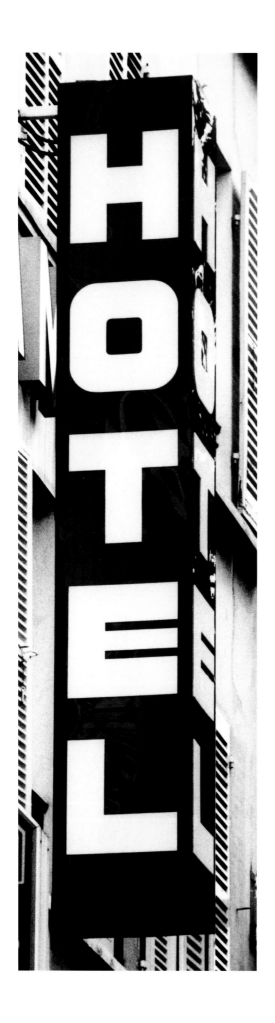
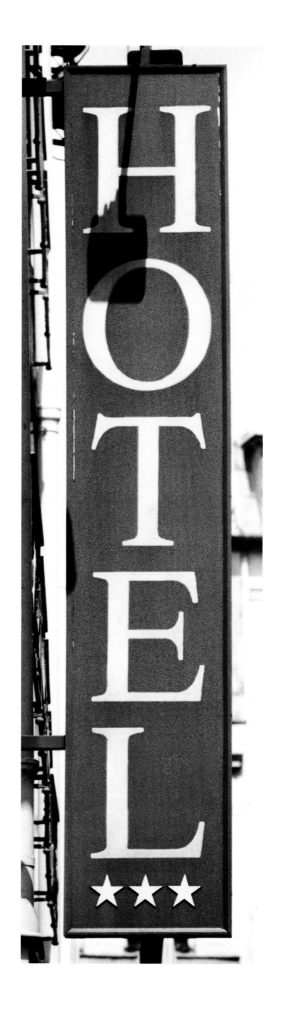

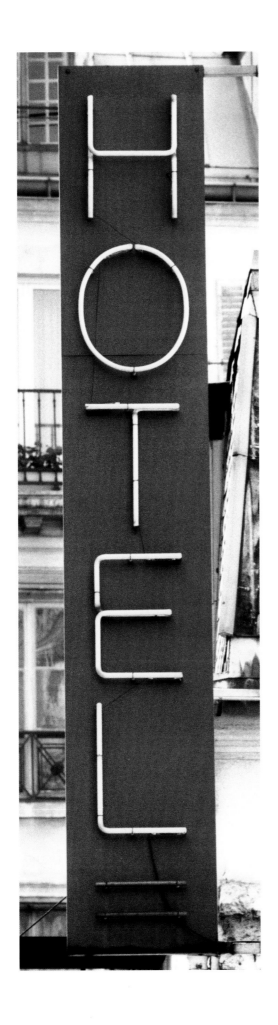
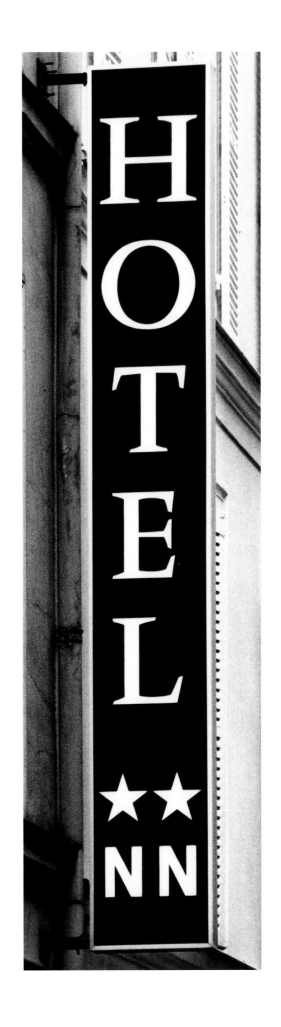

Hotel Series, 1991

ABOVE/CI-HAUT *Köchel Series: Eighteen Piano Sonatas (for Ed Cleary)* (Sonata for Piano in B Flat), 1990
LEFT/À GAUCHE *Köchel Series: Eighteen Piano Sonatas (for Ed Cleary)* (Sonata for Piano in F), 1990

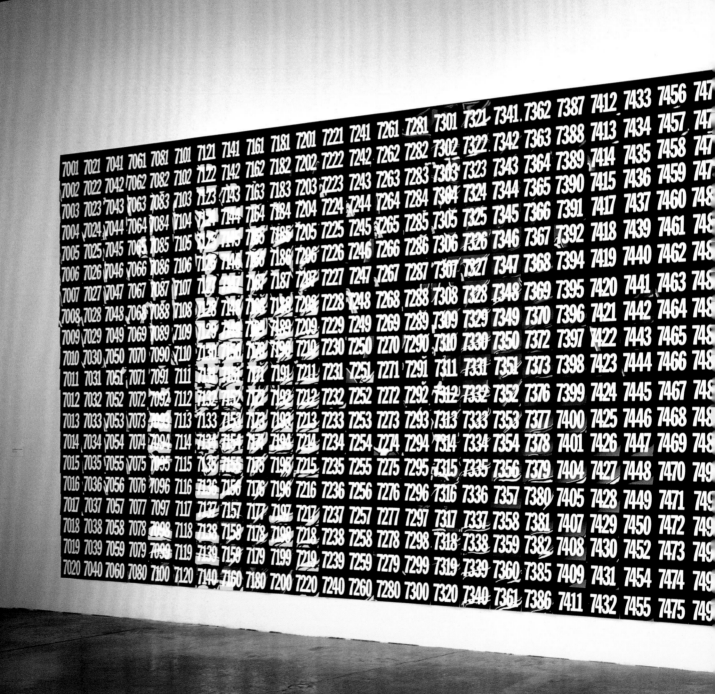

7518 7542 7565 7585 7605 7625 7645 7665 7687 7707 7733 7753 7773 7793 7816 7836 7856
7519 7543 7566 7586 7606 7626 7646 7666 7688 7708 7734 7754 7774 7794 7817 7837 7857
7520 7547 7567 7587 7607 7627 7647 7667 7689 7709 7735 7755 7775 7795 7818 7838
7521 7548 7568 7588 7608 7628 7648 7668 7690 7710 7736 7756 7776 7796 7819 7839
7522 7549 7569 7589 7609 7629 7649 7669 7691 7711 7737 7757 7777 7797 7820 7840
7523 7550 7570 7590 7610 7630 7650 7670 7692 7712 7738 7758 7778 7798 7821 7841
7524 7551 7571 7591 7611 7631 7651 7671 7693 7713 7739 7759 7779 7799 7822 7842
7525 7552 7572 7592 7612 7632 7652 7672 7694 7714 7740 7760 7780 7802 7823 7843
7526 7553 7573 7593 7613 7633 7653 7673 7695 7715 7741 7761 7781 7803 7824 7844
7528 7554 7574 7594 7614 7634 7654 7674 7696 7718 7742 7762 7782 7805 7825 7845
7529 7555 7575 7595 7615 7635 7655 7675 7697 7719 7743 7763 7783 7806 7826 7846
7530 7556 7576 7596 7616 7636 7656 7676 7698 7722 7744 7764 7784 7807 7827 7847
7531 7557 7577 7597 7617 7637 7657 7677 7699 7723 7745 7765 7785 7808 7828 7848
7532 7558 7578 7598 7618 7638 7658 7678 7700 7724 7746 7766 7786 7809 7829 7849
7533 7559 7579 7599 7619 7639 7659 7679 7701 7725 7747 7767 7787 7810 7830 7850
7534 7560 7580 7600 7620 7640 7660 7680 7702 7728 7748 7768 7788 7811 7831 7851
7535 7561 7581 7601 7621 7641 7661 7681 7703 7729 7749 7769 7789 7812 7832 7852
7538 7562 7582 7602 7622 7642 7662 7684 7704 7730 7750 7770 7790 7813 7833 7853
7540 7563 7583 7603 7623 7643 7663 7685 7705 7731 7751 7771 7791 7814 7834 7854
7541 7564 7584 7604 7624 7644 7664 7686 7706 7732 7752 7772 7792 7815 7835 7855

Q AND A WITH ARNAUD MAGGS

Charles A. Stainback

CHARLES A. STAINBACK *So, let's start at the beginning. When did you become interested in making pictures?*

ARNAUD MAGGS I drew cars when I was in high school. The Lincoln Zephyr was my favourite car, and when it came time to decide what to do for a career, I imagined drawing car ads for Detroit. It seemed glamorous at the time and almost out of one's reach.

CAS *When was this?*

AM I guess immediately after the war. I was in the Royal Canadian Air Force during the latter part of World War II.

CAS *From drawing cars to the air force during World War II – sounds like a path to something pretty interesting.*

AM I got a job in an engraving house in Montreal as an apprentice, working in the art department. There were about fifteen or twenty artists there, and I would cut the mattes, change the artists' paint water every morning and run errands for tips. I made $12.50 a week, but it was a fantastic experience for me. There were a couple of twins there who had just returned from New York. They were layout men and they designed the ads that everyone else in the art department was producing. We had lettering artists, illustrators, photo retouchers and

PAGE 108
Manomètre, 2011

RIGHT
Arnaud Maggs at the no. 10 Bombing and
Gunnery School, P.E.I., 1944

apprentices like myself working there. I thought it was the coolest thing imaginable to be designing the ads and packages and labels and stuff. I thought that was what I wanted to do, that I wanted to be the person designing the ads.

CAS *Cool, yes. But things are never easy.*

AM I realized right away that in order to indicate type in a layout I had to have a good knowledge of type and be able to render it, at least in rough form. So I decided to become a lettering artist. They were called lettering men at the time, like layout men. Things were pretty primitive – even Magic Markers hadn't been invented. We used pastels, which we'd fix by blowing fixative through a tube. I remember we even used old toothbrushes dipped in ink to get a splatter effect.

CAS *But you wanted to be a designer...*

AM It seemed that knowledge of type was an important factor in being a designer, so I practised lettering in order to learn about type styles. I did nothing but hand letter for two years. It wasn't easy – italics slope to the right and I was left handed. Then I began doing simple layouts, and before long I started introducing little drawings into the layouts. Around 1951 I was freelancing as a designer.

CAS *What was going on in Montreal at that time in terms of design?*

AM At the time, Montreal had its own Art Directors Club, of which I was a member. We invited the American designer Alvin Lustig to give a talk, which I found electrifying. He said if we were to become artists it should permeate every part of our being. He became my mentor. After I moved to New York I only saw him once, but those words stayed with me.

CAS *When was the move to New York?*

AM I moved there in 1952 with my wife and infant son. I was 26.

CAS *New York at that time must have been a tremendous influence on a young man from Montreal.*

AM Yes, it was exciting to say the least. I began freelancing as a decorative illustrator, and it took me a few months to develop a reasonable looking portfolio before I got my first assignment. I didn't yet have my own style, and I would work late into the night trying to come up with something original. When this finally happened the assignments started coming in.

CAS *Like what?*

AM By this time I was getting to know a few of the good designers, such as Jack Wolfgang Beck

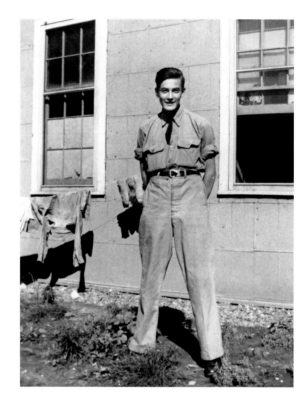

and Rudolph de Harak, and doing a lot of decorative drawing. Andy Warhol and I shared the same sales rep, but I never met him. Marvin Israel was art directing at *Seventeen* magazine at the time, and I remember doing illustrations for him. A very young Sol Lewitt was working there, also doing paste-ups. I was also designing album covers for Columbia Records. One notable cover I got to do (not for Columbia) was *Jazz at Massey Hall*. It was for a concert that had just been performed with an amazing combination of musicians – Charlie Parker, Dizzy Gillespie, Bud Powell, Max Roach and Charles Mingus. I worked directly with Mingus and Roach and designed the album on the El, on the way back to my studio. There's one thing I regret. I was looking for a teacher to help me with my design and Alexey Brodovitch happened to be giving a night course at the New School. I studied with someone else and learned later that Brodovitch was one of the truly great masters of graphic design, but at the time his name meant nothing to me.

CAS *Do you have tear sheets – I think that's what they are called – of that work?*

AM Yes, I've kept all the good stuff. I feel it's very

much part of my oeuvre. I was proud of it then and I'm still proud of it.

CAS *How did you pay the rent?*

AM How did you guess? The juicy jobs didn't pay a pittance. We couldn't afford to go to a movie, much less hear some live jazz. I pounded the pavement in the daytime looking for interesting work. At night I laid out full-page newspaper ads for out-of-town department stores. Hence my lettering came in handy.

CAS *All that I can think of is Joni Mitchell's line "Abstract Expressionism was invented by New York drunks." I can't imagine you with that crowd.*

AM No, I wasn't following the art scene. I was trying to improve my own drawings for magazines and at the same time keep solvent. I was living in Queens with my wife and small child. I'd ride a bus and the subway into a small studio, arrange appointments, see people, return home at night, and after dinner I'd practise drawing. I had no time for much else. Since New York I've become a big fan of Carl Andre and Richard Serra. I like the materials they work with and there is a beautiful purity in what they do. But I think my all-time favourite artist would have to be Andy Warhol. He has interested me from the very beginning. He would show a grid, repeating the same image with variations caused by either too much or too little ink in the silkscreen. I would show a grid, which would appear to be the same image but which would actually be very similar portraits of the same subject.

CAS *Wasn't Warhol also in New York struggling like you at that time – to get work, to get assignments?*

AM I'd say no. Andy wasn't struggling in the same way. In some circles he was regarded as the artist of the moment. Every week his drawings for I. Miller shoes would appear in the newspapers and his drawings were stunning. If he was struggling, it was to become the artist he eventually became. I was just beginning. I was struggling to survive.

CAS *During your time in* NYC *who were the artists you were looking at?*

AM My interest was in certain designers and illustrators I admired. I was just starting out and knew very little about how to go about making a good design, although I knew a good design when I saw one. There were a lot of brilliant young designers coming up with an understanding of type and how it could be used. Lou Dorfsman of CBS was one

of them. I think what influenced me the most was the professionalism and the drive to excel, which I hadn't experienced in Montreal. Art directors would send me back again and again to my studio to make a drawing better.

CAS *Was that the lesson from New York?*

AM That never happened in Montreal.

CAS *But you were only in New York for two years.*

AM I had the feeling that I wouldn't live long if I stayed there, so I moved to Toronto with my pregnant wife and my son. It's where I have been, pretty much, ever since.

CAS *But you lived in Europe at some point, yes?*

AM In 1959 I was offered a design job in Milan with Studio Boggeri. They were a small design team that had done some exceptional work. I had a case of wanderlust and jumped at the chance to go to Italy and work with them. I was able to do some interesting design work for Roche Pharmaceuticals during my stay there, but for various reasons it was an ill-considered move and we returned to Toronto after a few months.

CAS *But Paris seems to have had a greater impact on your work – maybe even more so than New York.*

AM Let's say I've spent a lot more time in Paris. I've found it to be a treasure trove of ideas and materials. I'd comb the flea markets looking for materials I might use – especially ephemera. I still comb the flea markets. That's how I found the little tags that have to do with child labour.

And, of course, my photographs of hotel signs are from Paris. I had spent months walking through the different arrondissements before I noticed the signs hanging over my head. Each one was slightly different – a different scale, different type style, mostly sans serif. I photographed over 300 hotel signs. My prints were six-feet tall, roughly the size of the signs themselves. Altogether I'd say much of my later work has come out of France, and Paris in particular.

CAS *So, let's talk about the transition from graphic design to photo-based work.*

AM I was going great guns as a designer until the age of 40. Suddenly I found myself directing a large art studio. I was not happy. Someone at the time introduced me to a used Nikon and I had the sudden urge to be a photographer. A rival art studio hired me and offered to teach me photography on the job.

It was liberating and exciting. Antonioni's *Blow-up* had just come out, so it was quite cool to be a photographer at that moment in time. I was beginning to do a lot of fashion work and didn't find it difficult to take exciting pictures. I just put everything from my design work into the shot – composition, colour, rhythm, surprise. Then, after seven years, I had had enough. Work should be play, and it wasn't play anymore.

CAS *You had had enough?*

AM Yes! One day in 1973, out of the blue, as if from nowhere, came the idea "I'm going to be an artist." Seriously – I had never remotely considered the idea; I had never mulled it over. For me it hadn't been an idea worth entertaining. So where the idea came from I really can't say, but from that moment I was imbued with energy and the energy is still there. I sold the big Victorian house I was living in and moved into a little wooden house at the end of the garden. I sold almost everything I owned including my cameras. I kept all the paper things I had collected through the years – I loved them and thought that they might come in handy.

CAS *So, you are 47 years old, you have sold all your worldly goods, and you want to become an artist. Sounds dicey.*

AM It seemed to me that drawing would be the best way to start. I began attending life drawing classes, and I think that this taught me to see. One day I was drawing the head of a model. It was a profile and I just drew a circle and found that the back of the head formed part of the circle, the nose just touched the edge of the circle, as well as the chin. I think a veil lifted at that point. It was as if God was saying, "open your eyes." I immediately saw the different shapes of people's heads as sculpture. It's difficult to explain, but I had never seen the head in this way.

The big question was: "How do I show what I'm seeing?" I ruled out drawing as I wasn't that good a draftsperson; besides if I showed exactly what I saw as drawings they would be considered exaggerated renderings. Very quickly I realized that I had to show photographs of what I was seeing, because photographs are believable. Today, with Photoshop, it's a different story, but at the time it held true. I had sold all my Hasselblad equipment for a pittance, not thinking I would need it in my new role as an artist.

I bought a used Rollei and started experimenting with light. I was keen to stick with daylight, so I built a large north light window in my house. I tried Victorian side lighting as it brought out the sculptural qualities of the head, but I found it was impossible to show the asymmetrical qualities of the face. Two of the portraits I did during this period were of Adele Melnyk and Julia Mustard. Both were very beautiful, but not helpful to my cause. Eventually I settled on axis lighting.

CAS *What do you mean by axis? I immediately think "evil."*

AM It's very direct, with the light coming from above and behind the camera. Edward Weston used it. Not a hard light, as it was coming from the north, but with enough punch to say "This is exactly the way this person looks." It very clearly showed, for example, if one eye was higher than the other, or if the nose was longer or shorter than usual. By this time I had purchased a used Hasselblad at Henry's in Toronto, and I have been using the same camera and lens ever since.

At this point I was still asking myself: "How am I going to present these pictures?" And my mind went back to Alphonse Bertillon, the Paris police official who set up a system of identifying people. And I figured that's as good a way as any, and probably the best.

CAS *What was the appeal of Bertillon's system?*

AM More than anything I wanted people to compare all the wonderful and varied head shapes. So I made a grid. The top row had sixteen female profiles, the second showed sixteen female frontal views. Then the males: sixteen profiles followed by sixteen frontals. This regularity of form together with being situated in a grid was saying "Look hard and compare us. We're all so different!" One thing I've neglected to mention: no clothing was shown in the pictures. In this way the piece became unified and different from any other work. It was titled *64 Portrait Studies*. It was my first work and I was very excited about it at the time. I took over 2,500 pictures to select from. I was searching for a certain stillness in the subjects, and many people were not right for the piece. Somehow the people I eventually chose formed a family.

CAS *When you say the "people were not right," I guess that was purely instinctual?*

AM Instinct tells me when I've arrived at something.

RIGHT
Julia Mustard, 1975

BELOW
Alphonse Bertillon, *Shape of Face*,
before 1893

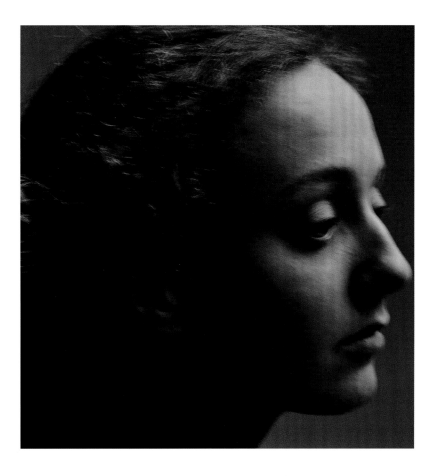

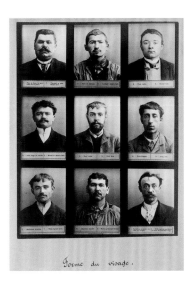

Sometimes, even before I photograph something, I see it and I know that it's going to work. The hotel signs are a good example. I'd been looking at them for as long I can remember, and then one day I saw them for the first time and I knew right away that it was a done deal. Is that instinct? I think so. But it comes from a lot of experience and searching. There's a lot more there than just instinct, but instinct plays a big role. When I was in that life class and saw the head in a new way, it wasn't reason but instinct that made me go out and buy a camera and try to show what I was seeing. I knew where I was going. I knew it would take hard work to achieve, but I knew that it would work. *64 Portrait Studies* was my first work of art.

CAS *You know there was a time, maybe even in the late 1960s, when one didn't dare say art and photography in the same sentence. Today, do you still answer to the name photographer – or artist?*

AM It's something I really don't think about. I'm just as happy to be called a photographer. In fact,

I still have some issues with the idea of saying "at one point I decided to become an artist." It sounds a bit weird, although I did make a conscious decision to become one. In 1973 or 1974, when I began photographing the head, I considered myself totally an artist, although I'd often answer to the name photographer, which I still do – it's less complicated. It doesn't matter, I know who I am.

CAS *Who were your influences?*

AM I didn't become aware of the Bechers until I was completing or had completed *64 Portrait Studies*. That was probably in 1978. I immediately understood that we were doing very much the same thing, and I was bowled over by their work. It re-affirmed what I was doing, and I think I needed that. I was driven, but I was very isolated.

I visited George Eastman House once in the 1970s. I'd read Edward Weston's *Daybooks*, and when I saw his photographs they were so beautiful, I welled up. And Walker Evans – probably my favourite American photographer. I see a relationship

Bernd and Hilla Becher,
Watertowers (Typology), 1980

Glenn Gould playing Bach. I guess the Massey Hall cover is naturally very jazzy and some of my large grids have rhythms going on. Then there's the ode to the Prestige Jazz Catalogue and the *Köchel Series*. Today I'm hooked on Satie.

CAS *So, how did the idea of sequential images/ photographs come about?*

AM The first time I shot sequential images, which was in 1979, was quite by accident. It was 11:30 in the morning and I had arranged to photograph twenty chefs outside the Restaurant Ledoyen on the Champs-d'Élysées in Paris. I had planned to take several photos of each chef, two or three rolls perhaps, and then construct a grid using these photos. As I was beginning to photograph the first chef, I looked around and saw the other nineteen chefs in a queue, waiting for their picture to be taken. My first thought was "the soup will burn!" I quickly realized that I didn't have the luxury of executing my first plan. There are twelve exposures on a roll of 120 film, so I said to myself "I will do two chefs per roll of film, three frontals and three profiles of each chef." So I completed the shoot, sent it off to a lab, and lo-and-behold, the next day I see these negatives, all neatly cut in threes. Lucky for me, I had done my first sequential piece without realizing it, and that is the way I showed it. That was *Ledoyen Series, Working Notes*. Since then I have done several works where I have edited in the camera: *Kunstakademie*; *Joseph Beuys, 100 Frontal Views* and *100 Profile Views*; *André Kertész, 144 Views*; *48 Views*; and *Turning*.

CAS *Words or text appear often in your work.*

AM I am addicted to handwriting and type. *The Complete Prestige 12" Jazz Catalogue* and the *Köchel Series* were both conceptual works that allowed me to show my love of type, but *Travail des enfants dans l'industrie* and *Les factures de Lupé* take it to another level.

CAS *How so?*

AM There is a huge human element in both these pieces. In *Travail des enfants*, it is about these children whom we will never know, their first names scrawled in pencil on a tag – even the shape of the tags reminds us of something. *Les factures de Lupé* is a grid showing thirty-six invoices for goods and services billed to a Count de Lupé and his wife who lived in Lyon in the 1860s. It includes invoices for *cartes de visites*, a hotel stay, clothing and

between some of our work – his love for type, his piece *Studio*, especially.

CAS *Looking around your studio and remembering you speak about the* Jazz at Massey Hall *LP cover, music seems to play a significant role in your work. Or am I reading too much into this?*

AM Charlie, it's hard to say. From an early age I was hooked on jazz and had a large collection of 78s. When I was in the air force, I remember writing to my father asking him to pick up some new recordings Lester Young had just made. That was in 1944. In the early 1950s I had a few LPs by Tchaikovsky, Khachaturian and Prokofiev. There's one incident I remember well. I was in New York and had been given an important classical cover to design for Columbia Records. Things weren't going at all well, and I thought I'd go to a record store for inspiration, which is the last thing I would do today. I discovered two beautiful cover designs by the artist Joseph Low for the Haydn Society, which I bought. This was my introduction to baroque music and it became my salvation and comfort. Since then I have listened mainly to Haydn, Mozart, and a lot of the early composers. When I photographed *64 Portrait Studies*, my sitters were listening to

Airline tag, late 1960s

objets d'art. And, finally, addressed to the Countess, an invoice for mourning clothes, which lets us assume the dear lady was now a widow. But here is the kicker: the invoices are all on beautiful faded paper, blue, beige, pink, etc, and on the back of each one the Count has written the merchant's name and the amount paid. The front of the invoices shows elegant handwriting and typography, and the backs of the invoices are no less beautiful. I show the work in two grids, side by side, thirty-six and thirty-six, one a mirror image of the other.

CAS *You said earlier that this exhibition is not a retrospective. Why?*

AM I think a retrospective requires more space. We're calling this a survey show. I'm allowed about 10,000 square feet, so I have to eliminate *Travail des enfants*, which is an important work, as well as *Cercles chromatiques de M.E. Chevreul.* They are both being eliminated in favour of works we prefer such as *Notification* XIII and *Les factures de Lupé.* Also we will be showing *Kunstakademie Details*, which is about 50 feet in length and has never been seen in its entirety.

CAS *What strikes me after hearing you talk about sequential images, type and music is that the large portrait pieces are all of those ideas brought together – form, repetition, structure, meaning, rhythm. Something understood, if one knows the language spoken.*

AM I guess I'd have to agree. You've figured it out.

CAS *Well, kind of. But what have I "figured out"?*

AM Let's just say it helps when some of those elements are brought together in a work.

CAS *In your recent work you've moved into the found object as a kind of portrait. How did that come about?*

AM I think in the early 1980s I had done enough portraits and wanted to move on to something else. In 1984 a large travelling exhibition of mine showed over 13,000 portraits, mostly contacts. And if you recall the piece *48 Views*, which you included in the ICP exhibition *The Photographic Order from Pop to Now* in 1992, that work showed close to 8,000 portraits. I remember the director, Cornell Capa, telling me he should be charging me rent! So around the early 1980s I had done enough for the time being and wanted to do other things. It was during the 1980s that I began experimenting with type.

CAS *Earlier, I'm not sure what year, when you sold the Victorian house, you said that you brought all this paper stuff with you. So you've always had a fascination with ephemera?*

AM I think most artists have a fascination with ephemera. Treasures are thrown away every day. I value these little scraps of paper. Our scribbles are possibly our most subconscious and beautiful drawings. Oh, if we could only draw that easily! Of course, collecting that stuff can become an obsession. I have cartons and cartons of ephemera.

CAS *Notification references the written word, the unknown letter inside the envelope. Can you tell me more about why you photographed these envelopes? I assume you photographed them for the black lines?*

AM These are *lettres de deuil*, or mourning envelopes, used in the nineteenth and early twentieth centuries. A family in mourning would mail them out to friends and acquaintances, announcing a death. The black lines on the back of the envelopes form an "X." For me, this signals a crossing out, a sign that this person no longer exists. Graphically speaking, there is nothing stronger than an "X." *Notification* is about death and mourning, and happens to be graphically compelling at the same time.

CAS *Was this around the time you did* Répertoire?

AM Yes, I did *Répertoire* shortly after *Notification. Répertoire* is the title of one of Eugène Atget's notebooks. It's the only one known to be in existence. It lists his clients and would-be clients. It notes the address, the metro station, and the best time of day to visit a client. Many names are crossed out. We are not sure exactly why, but we suspect they were "dead" prospects. *Répertoire* shows us another side of Atget, one we don't usually think about – his day-to-day existence, his rejections and disappointments, his need to keep solvent. We see him as a human being, probably very weary.

CAS *So, you've moved away from photographing the head to photographing objects in the same way. What's next?*

AM I'd like to try to draw again. Perhaps it will take the form of handwriting, or even grids or type. I'm not sure. Right now I'm beginning a new work that references the French nineteenth-century photographer Nadar. And, oh yes, I want to learn to play the harmonica. Steve Jobs' motto was "Stay hungry, stay foolish." There's some wisdom there.

Q ET R AVEC ARNAUD MAGGS

Charles A. Stainback

CHARLES A. STAINBACK *Commençons par le commencement. Depuis quand êtes-vous intéressé à faire des images ?*

ARNAUD MAGGS À l'école secondaire, je dessinais des automobiles. La Lincoln Zephyr était ma préférée. Quand est venu le temps de choisir une carrière, je me suis dit que je pourrais dessiner des publicités d'automobiles pour Detroit. Ça semblait prestigieux à l'époque et presque hors de portée.

CAS *À quel moment était-ce ?*

AM Tout de suite après la guerre, je crois. J'étais dans l'Aviation royale canadienne vers la fin de la Deuxième Guerre mondiale.

CAS *Passer du dessin d'automobiles à l'Armée de l'air en temps de guerre, c'est un début de parcours assez intéressant.*

AM J'ai trouvé un emploi comme apprenti dans une maison de gravure à Montréal, je travaillais au service artistique. Il y avait là quinze ou vingt artistes, et je découpais les passe-partout, je changeais l'eau pour la peinture tous les matins, et je faisais les courses contre un pourboire. Je gagnais 12,50 $ par semaine, mais pour moi c'était une expérience fantastique. Il y avait un couple de jumeaux qui venait tout juste de rentrer de New York, des maquettistes qui concevaient les annonces que tous les autres

membres du service produisaient. Il y avait des lettreurs, des illustrateurs, des retoucheurs de photographies et des apprentis comme moi. Je ne pouvais pas imaginer un métier plus cool que de concevoir des publicités, des emballages, des étiquettes, etc. Je me suis dit que c'est ça que je voulais faire : de la conception publicitaire.

CAS *Cool, en effet. Mais jamais facile…*

AM J'ai vite compris que si je voulais indiquer le type de lettrage choisi sur une maquette, il fallait que j'aie une bonne connaissance des caractères typographiques et que je sois capable de les dessiner, au moins sommairement. J'ai donc décidé de devenir lettreur. Nous avions des moyens assez rudimentaires à l'époque, les crayons-feutres n'avaient pas encore été inventés. On prenait des pastels, et on les fixait en soufflant du fixatif à travers un tube. Pour créer des effets d'éclaboussures, on se servait même de vieilles brosses à dents trempées dans l'encre.

CAS *Mais vous vouliez être graphiste…*

AM Connaître la typo semblait important pour un graphiste, alors j'ai fait du lettrage pour apprendre les différents styles. Durant deux ans, je n'ai fait que dessiner des lettres. Ce n'était pas facile – les italiques penchent vers la droite et je suis gaucher. Puis, j'ai commencé à faire des mises en page simples et, assez rapidement, à y introduire de petits dessins. Vers 1951, j'étais devenu graphiste à la pige.

CAS *À l'époque, que se passait-il à Montréal dans le domaine du graphisme ?*

AM Montréal avait son propre Art Directors Club, dont j'étais membre. Nous avons invité le graphiste américain Alvin Lustig à donner une conférence, et ses propos m'ont allumé. Il nous a dit que si nous voulions devenir artistes, l'art devait s'infiltrer dans toutes les fibres de notre être. Il est devenu mon mentor. Après m'être installé à New York, je ne l'ai vu qu'une fois, mais je n'ai jamais oublié ces paroles.

CAS *Quand vous êtes-vous installé à New York ?*

AM Je suis déménagé en 1952 avec ma femme et notre fils, qui était bébé. J'avais 26 ans.

CAS *Le New York de l'époque a dû avoir une formidable influence sur le jeune Montréalais que vous étiez.*

AM Oui, c'était passionnant – c'est le moins qu'on puisse dire ! J'ai commencé à faire de l'illustration décorative, à la pige, et j'ai mis quelques mois à me constituer un portfolio présentable avant d'obtenir mon premier contrat. Je n'avais pas encore trouvé mon style et je travaillais jusqu'à tard dans la nuit pour essayer d'arriver à quelque chose d'original. Quand j'ai fini par y arriver, j'ai commencé à avoir des contrats.

CAS *Par exemple ?*

AM À ce moment-là, je commençais à connaître quelques-uns des bons graphistes et illustrateurs, comme Jack Wolfgang Beck et Rudolph de Harak, et je faisais beaucoup de dessin décoratif. Andy Warhol et moi avions le même agent, mais je ne l'ai jamais rencontré. Marvin Israel était directeur artistique du magazine *Seventeen* et j'ai fait des illustrations pour lui. Sol Lewitt travaillait là, il était très jeune et il faisait aussi des maquettes de montage. J'ai également conçu des pochettes de disques pour la Columbia Records. Par exemple, j'ai fait (mais pas pour Columbia) la pochette de *Jazz at Massey Hall*, un concert qui regroupait d'extraordinaires musiciens – Charlie Parker, Dizzy Gillespie, Bud Powell, Max Roach et Charles Mingus. J'ai travaillé avec Mingus et Roach, et j'ai dessiné la pochette dans le métro, en rentrant à mon atelier. Il y a une chose que je regrette, toutefois. Je me cherchais un professeur et Alexey Brodovitch donnait un cours du soir à la New School. J'ai étudié avec quelqu'un d'autre et j'ai appris plus tard que Brodovitch était l'un des plus grands maîtres du design graphique, mais à ce moment-là, son nom ne me disait rien.

CAS *Avez-vous conservé des « tear sheets » de ce travail – ce qu'on appelle, je crois, des justificatifs de parution ?*

AM Oui, j'ai conservé tout ce qui était bon. J'estime que ça fait partie intégrante de mon œuvre. J'en étais fier à l'époque et j'en suis encore fier.

CAS *Comment faisiez-vous pour payer le loyer ?*

AM Vous avez deviné… Les contrats attrayants n'étaient pas payants du tout. Nous n'avions pas les moyens d'aller au cinéma, encore moins d'aller dans les boîtes de jazz. Le jour, je battais le pavé à la recherche de travail intéressant. Le soir, je montais des pages publicitaires pour des magasins à rayons de l'extérieur de la ville. Ma connaissance du lettrage m'a été utile.

CAS *La seule idée qui me vient à l'esprit est cette phrase de Joni Mitchell : « L'expressionnisme abstrait a été inventé par des ivrognes de New York. » Je ne vous imagine pas du tout parmi eux.*

Pochette du disque *Jazz at Massey Hall,*
1953

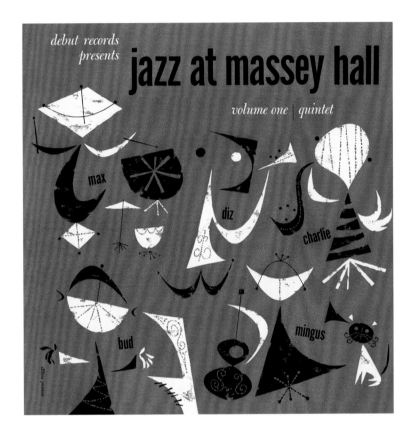

AM Non, je ne suivais pas l'actualité artistique. J'essayais de faire de meilleurs dessins pour des magazines et en même temps de rester à flot. Je vivais dans le Queens avec ma femme et mon petit garçon. Je me rendais à l'atelier en bus et en métro, je prenais des rendez-vous, je rencontrais des gens, je rentrais chez moi le soir et, après le souper, je dessinais. Je n'avais pas vraiment de temps pour autre chose. Depuis New York, je suis devenu un grand fan de Carl Andre et de Richard Serra. J'aime les matériaux avec lesquels ils travaillent et il y a une belle pureté dans ce qu'ils font. Mais, de tous les artistes, mon préféré est sans doute Andy Warhol. Je me suis intéressé à lui dès le tout début. Dans ses grilles, en sérigraphie, il répétait la même image, tout en variant la quantité d'encre. Dans mes grilles à moi, on dirait que la même image se répète, mais ce sont en fait des portraits très semblables du même sujet.

CAS *Warhol n'était-il pas lui aussi à New York à cette époque, à se débattre comme vous pour trouver du travail, pour obtenir des commandes ?*

AM Je dirais que non. Andy ne se débattait pas de la même façon. Dans certains cercles, il était considéré comme l'artiste de l'heure. Chaque semaine, ses dessins pour les chaussures I. Miller paraissaient dans les journaux et ils étaient stupéfiants. S'il se débattait, c'était pour devenir l'artiste qu'il est finalement devenu. Moi, je ne faisais que commencer, je me débattais pour survivre.

CAS *Pendant cette période à New York, à quels artistes vous intéressiez-vous ?*

AM Je m'intéressais à certains graphistes et illustrateurs que j'admirais. Je commençais ma carrière et j'en savais très peu sur la façon de faire un bon design, quoique je savais reconnaître un bon design quand j'en voyais un. Il y avait beaucoup de jeunes graphistes qui montaient, des gens brillants qui comprenaient la typo et savaient comment l'utiliser. Lou Dorfsman de CBS était un de ceux-là. Je pense que ce qui m'a le plus influencé, c'est le professionnalisme et la volonté d'exceller, que je n'avais pas connus à Montréal. Les directeurs artistiques me renvoyaient constamment dans mon atelier pour que j'améliore mon dessin.

CAS *C'est la leçon que vous avez retenue de votre séjour à New York ?*

AM Ça ne se passait jamais comme ça à Montréal.

CAS *Mais vous n'êtes resté à New York que deux ans.*

AM J'avais l'impression que je ne vivrais pas longtemps si je restais là, alors je me suis installé à Toronto avec ma femme, qui était enceinte, et mon fils. C'est presque toujours là que j'ai habité depuis.

CAS *N'avez-vous pas vécu en Europe à un moment donné ?*

AM En 1959, on m'a offert un job à Milan, au Studio Boggeri – une petite équipe de graphistes qui avaient fait des choses exceptionnelles. J'avais envie de voyager et j'ai sauté sur l'occasion pour aller en Italie et travailler avec eux. Là-bas, j'ai pu faire du travail intéressant pour les laboratoires pharmaceutiques Roche. Mais nous n'avions pas vraiment réfléchi avant de partir et, pour diverses raisons, nous sommes rentrés à Toronto au bout de quelques mois.

CAS *Paris semble avoir eu plus d'impact sur votre œuvre – encore plus que New York peut-être.*

AM Disons que j'ai passé beaucoup plus de temps à Paris. Cette ville est une mine de trésors, d'idées, de matériaux. Je ratissais les marchés aux puces, à la recherche de matériel à utiliser – surtout des documents anciens, des écrits éphémères. Je ratisse encore les marchés aux puces. C'est comme ça que j'ai trouvé les petites étiquettes se rapportant au travail des enfants.

Et, bien sûr, mes photographies d'enseignes d'hôtels ont été prises à Paris. J'ai passé des mois à me promener dans les différents arrondissements avant de remarquer les enseignes suspendues au-dessus de ma tête. Elles sont toutes légèrement différentes, à une échelle différente, avec un lettrage différent – des caractères sans empattement pour la plupart. J'en ai photographié plus de 300. Mes tirages avaient six pieds de haut, à peu près la même hauteur que les enseignes elles-mêmes. Tout compte fait, je dirais que beaucoup de mes œuvres plus tardives ont leur origine en France, à Paris en particulier.

CAS *Parlons du passage du graphisme à la photographie.*

AM J'avais fait une belle carrière comme graphiste jusqu'à l'âge de 40 ans. Puis, soudain, je me suis trouvé à la direction artistique d'une grosse boîte de création graphique. Je n'étais pas heureux. À ce moment-là, quelqu'un m'a montré une Nikon usagée et j'ai eu envie de devenir photographe. Une agence rivale m'a embauché et offert de m'apprendre la photo tout en travaillant. C'était libérateur et ex-

citant. Le film *Blow-up* d'Antonioni venait de sortir, alors c'était assez cool d'être photographe à ce moment-là. J'ai commencé à faire beaucoup de photos de mode et prendre des photos intéressantes ne me paraissait pas difficile : je n'avais qu'à me servir de ce que je savais du design graphique – la composition, la couleur, le rythme, la surprise. Puis, au bout de sept ans, j'en ai eu assez. Travailler doit être amusant, et je ne m'amusais plus.

CAS *Vous en avez eu assez ?*

AM Oui ! Un beau jour en 1973, tout d'un coup, je me suis dit : « Je vais être un artiste ». Sérieusement – je n'avais jamais même envisagé cette idée, je n'y avais jamais réfléchi. Je ne sais vraiment pas d'où elle m'est venue, mais à partir de ce moment-là, j'ai été rempli d'énergie et je le suis encore. J'ai vendu la grosse maison victorienne dans laquelle j'habitais et je me suis installé dans une petite maison en bois au bout du jardin. J'ai vendu presque tout ce que je possédais, y compris mes appareils photographiques. Mais j'ai gardé tous les papiers que j'avais collectionnés au fil des ans. J'aimais ces papiers et j'ai pensé qu'ils pourraient m'être utiles.

CAS *Donc, vous avez 47 ans, vous vendez toutes vos possessions terrestres et vous voulez devenir un artiste. C'est risqué.*

AM Il m'a semblé que la meilleure façon de commencer serait le dessin. J'ai donc suivi des cours de dessin d'après modèle, et je pense que ça m'a appris à regarder. Un jour, je dessinais la tête d'un modèle, c'était un profil. J'ai simplement tracé un cercle et j'ai vu que l'arrière de la tête formait une partie du cercle, que le nez touchait le contour du cercle, le menton aussi. À ce moment-là, un voile s'est levé. C'est comme si Dieu m'avait dit d'ouvrir les yeux. Les différentes formes de têtes me sont apparues comme des sculptures. C'est difficile à expliquer, mais je n'avais jamais vu la tête de cette façon-là.

La grande question était : « Comment puis-je montrer ce que je vois ? » J'ai écarté le dessin car je n'étais pas un très bon dessinateur. En plus, si je montrais exactement ce que je voyais en dessin, on m'aurait dit que mes dessins étaient exagérés. Très vite, j'ai compris qu'il me fallait montrer des photographies de ce que je voyais, parce que les photos sont crédibles. Aujourd'hui, avec Photoshop, c'est différent, mais à l'époque, c'était le cas. J'avais vendu tout mon matériel Hasselblad pour presque

Alphonse Bertillon, *Sans titre*, avant 1893

rien, sans penser que j'en aurais besoin dans mon nouveau rôle d'artiste.

J'ai donc acheté une Rollei d'occasion et j'ai commencé à jouer avec la lumière. J'étais déterminé à m'en tenir à la lumière du jour, alors j'ai percé une grande fenêtre du côté nord de ma maison. J'ai essayé l'éclairage latéral à la victorienne, qui fait ressortir le caractère sculptural de la tête, mais j'ai constaté qu'il empêche de montrer l'asymétrie du visage. Pendant cette période, j'ai fait, entre autres, un portrait d'Adele Melnyk et un portrait de Julia Mustard. Ils étaient très beaux, mais n'aidaient pas ma cause ! J'ai finalement opté pour l'éclairage axial.

CAS *Qu'entendez-vous par axial ?*

AM C'est une lumière très directe, qui vient d'en haut et d'en arrière de l'appareil photo. Edward Weston l'a utilisée. Chez moi, ce n'était pas une lumière dure, puisqu'elle venait du nord, mais elle avait suffisamment de punch pour montrer la personne exactement telle qu'elle était. On voyait très bien, par exemple, si un œil était plus haut que l'autre, ou si le nez était plus long ou plus court que d'habitude. À ce moment-là, j'avais acheté une Hasselblad usagée chez Henry's à Toronto. Depuis, je me suis toujours servi du même appareil et des mêmes objectifs.

Je ne savais toujours pas comment présenter mes photos. Et j'ai repensé à Alphonse Bertillon qui, à la préfecture de police de Paris, avait mis au point un système d'identification judiciaire. Je me suis dit que ce système en valait un autre et qu'il était probablement le meilleur.

CAS *En quoi le système Bertillon était-il intéressant ?*

AM Je voulais surtout que les gens comparent les magnifiques formes variées des têtes. Alors, j'ai fait une grille. Sur la rangée du haut, j'ai placé seize profils de femmes, sur la deuxième rangée, seize vues de face. Ensuite, même chose pour les hommes : seize profils, puis seize vues de face. À cause de la régularité des formes et parce qu'elles étaient situées dans une grille, on avait l'impression que ces gens nous disaient : « Regardez bien et comparez-nous. Nous sommes tous tellement différents ! » J'ai oublié de mentionner qu'on ne voyait pas de vêtements. Cela unifiait le tout et donnait à l'image un caractère distinctif. J'ai intitulé cette œuvre *64 Portrait Studies*. C'était ma première œuvre, j'étais emballé. J'avais pris plus de 2500 photos parmi lesquelles choisir.

Je recherchais une certaine fixité dans les sujets et beaucoup de gens ne convenaient pas pour cette œuvre. En un sens, une sorte de parenté unissait les portraits que j'ai finalement retenu.

CAS *Quand vous dites que « beaucoup de gens ne convenaient pas », c'est purement instinctif, je suppose ?*

AM C'est l'instinct qui me dit que je suis arrivé à quelque chose. Parfois, même avant de prendre la photo, je sais que ça va marcher. Les enseignes d'hôtels sont un bon exemple. Je les regardais depuis longtemps, très longtemps, et un jour, je les ai vues pour la première fois et j'ai tout de suite su que ça allait marcher. Est-ce de l'instinct ? Je pense que oui. Mais ça vient à force d'expériences et de recherches. Il y a là beaucoup plus que de l'instinct, mais l'instinct joue un grand rôle. Quand je suivais le cours de dessin et que j'ai vu la tête d'une nouvelle façon, ce n'est pas ma raison, mais mon instinct qui m'a poussé à aller acheter un appareil photo et à essayer de montrer ce que je voyais. Je savais où je m'en allais. Je savais qu'il me faudrait travailler dur pour y arriver, mais je savais que ça marcherait. *64 Portrait Studies* a été ma première œuvre d'art.

CAS *Vous savez qu'il fut un temps, peut-être même jusqu'à la fin des années 1960, où l'on n'osait pas prononcer les mots art et photographie dans la même phrase. Aujourd'hui, vous définissez-vous encore comme photographe – ou comme artiste ?*

AM Je ne me pose vraiment pas la question. Je suis tout aussi heureux d'être considéré comme un photographe. En fait, j'ai encore quelques problèmes avec l'idée de dire « à un moment donné, j'ai décidé de devenir un artiste ». Ça paraît un peu bizarre, quoique j'aie consciemment pris la décision d'en devenir un. En 1973 ou 1974, quand j'ai commencé à photographier des têtes, je me considérais tout à fait comme un artiste, quoique j'acceptais la désignation de photographe, ce qui est encore le cas – c'est moins compliqué. Ça n'a pas d'importance, je sais qui je suis.

CAS *Quelles ont été vos influences ?*

AM Je ne connaissais pas les Becher avant de terminer *64 Portrait Studies*. C'était en 1978 probablement. J'ai tout de suite compris que nous faisions presque la même chose, et j'ai été renversé par leur travail. Ils me confirmaient dans ce que je faisais et je pense que j'avais besoin de ça. J'étais déterminé, mais aussi très isolé.

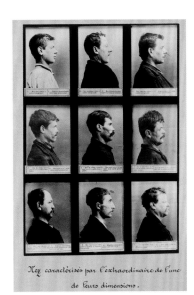

Nez caractérisés par l'extraordinaire de l'une de leurs dimensions.

Walker Evans, *Affichage des photos d'un cent, Savannah*, mars 1936 ?

J'ai visité la George Eastman House dans les années 1970. J'avais lu les carnets [*Daybooks*] d'Edward Weston et quand j'ai vu ses photos, elles étaient si magnifiques qu'elles m'ont profondément ému. Et Walker Evans – probablement mon photographe américain préféré. Je vois une correspondance avec certaines de mes œuvres – dans son amour de la typo, son *Studio* en particulier.

CAS *Vous avez parlé de la pochette de* Jazz at Massey Hall *et quand je regarde votre atelier, j'ai l'impression que la musique joue un grand rôle dans votre œuvre. Ou dois-je me garder de cette conclusion précipitée ?*

AM Charlie, c'est difficile à dire. Très jeune, j'étais accro au jazz et j'avais toute une collection de 78 tours. Quand j'étais dans l'Aviation, j'ai écrit à mon père pour lui demander d'acheter des disques que Lester Young venait d'enregistrer. C'était en 1944. Au début des années 1950, j'ai eu quelques microsillons de Tchaikovsky, de Khachaturian et de Prokofiev. Je me souviens qu'un jour, j'étais à New York, et je devais faire la pochette d'un important disque classique pour la Columbia Records. Ça n'allait pas bien du tout, alors je me suis rendu dans un magasin de disques pour trouver de l'inspiration – ce qui est la dernière chose que je ferais aujourd'hui. J'ai découvert deux magnifiques pochettes faites par l'artiste Joseph Low pour la Haydn Society, et j'ai acheté ces disques. C'est ainsi que j'ai découvert la musique baroque, qui est devenue ma planche de salut, mon réconfort. Depuis, j'ai surtout écouté du Haydn, du Mozart et beaucoup d'anciens compositeurs. Quand je photographiais *64 Portrait Studies*, je faisais écouter du Bach, version Glenn Gould, à mes modèles. J'imagine qu'il est normal que la pochette du concert de Massey Hall soit très « jazzy », et qu'il y ait du rythme dans certaines de mes grandes grilles. Puis, il y a eu l'ode au Prestige Jazz Catalogue et la *Köchel Series*. Aujourd'hui, je craque pour Satie.

CAS *Comment vous est venue l'idée des séquences d'images, de photos ?*

AM La première fois que j'ai pris des images séquentielles, c'était par hasard, en 1979. Il était 11 h 30 du matin et j'avais pris rendez-vous pour photographier vingt chefs à l'extérieur du restaurant Ledoyen à Paris, sur les Champs-Élysées. J'avais prévu prendre plusieurs photos de chaque chef, deux ou trois rouleaux peut-être, et de construire une grille

à partir de ces photos. Comme je commençais à photographier le premier chef, j'ai regardé autour de moi et j'ai vu les dix-neuf autres qui faisaient la queue en attendant de se faire photographier. Tout de suite, j'ai pensé : « oh, la soupe va brûler ! » Je me suis vite rendu compte que je n'avais pas le luxe d'exécuter mon plan. Il y a douze poses sur un rouleau de pellicule 120, alors je me suis dit : « Je vais photographier deux chefs par rouleau : trois vues de face et trois profils de chacun. » J'ai pris les photos, je les ai envoyées au laboratoire et le lendemain, surprise !, je reçois ces négatifs, tous bien découpés par groupes de trois. Par chance, je venais sans le savoir de faire ma première œuvre séquentielle. Et c'est comme ça que je l'ai exposée. C'était la *Ledoyen Series, Working Notes*. Plusieurs fois depuis, j'ai procédé de la même façon, en faisant le montage au moment même de la prise de vues : pour *Kunstakademie*; *Joseph Beuys, 100 Frontal Views* et *100 Profile Views*; *André Kertész, 144 Views*; *48 Views*; et *Turning*.

CAS *Il y a souvent des mots ou du texte dans vos œuvres.*

AM Je suis un mordu de la calligraphie et de la typo. *The Complete Prestige 12" Jazz Catalogue* et la *Köchel Series* sont deux œuvres conceptuelles qui m'ont permis de montrer à quel point j'aime la typo, mais *Travail des enfants dans l'industrie* et *Les factures de Lupé* ont porté cela à un autre niveau.

CAS *Comment ?*

AM Dans ces deux œuvres, l'élément humain est considérable. *Travail des enfants* porte sur ces enfants que nous ne connaîtrons jamais, dont les prénoms sont gribouillés au crayon sur une étiquette – même la forme de ces étiquettes nous rappelle quelque chose. *Les factures de Lupé*, c'est une grille regroupant trente-six factures de biens et services envoyées au comte de Lupé et à son épouse, qui vivaient à Lyon dans les années 1860. Il y a des factures pour des cartes de visite, un séjour à l'hôtel, des vêtements et des objets d'art. Et, adressée à la comtesse, une facture de vêtements de deuil, ce qui donne à penser que cette chère dame est devenue veuve. Mais il y a un précieux atout : les factures sont toutes sur du beau papier aux couleurs fanées, bleu, beige, rose, etc., et au verso de chaque feuille, le comte a écrit le nom du marchand et le montant payé. Au recto, il y a une belle typographie et une élégante écriture, et le verso est tout aussi beau. Je les montre sur deux grilles, côte à côte, trente-six

Travail des enfants dans l'industrie: Les étiquettes (détail), 1994

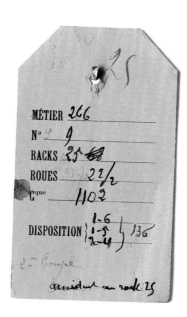

rectos et trente-six versos, l'une étant l'image miroir de l'autre.

CAS *Vous avez dit que cette exposition n'était pas une rétrospective. Pourquoi ?*

AM Je pense qu'une rétrospective exige plus d'espace. Nous disons plutôt que cette exposition est un survol. On m'a accordé environ 10 000 pieds carrés, alors j'ai dû éliminer *Travail des enfants*, qui est une œuvre importante, de même que *Cercles chromatiques de M.E. Chevreul*, au profit d'œuvres que nous préférons, comme *Notification XIII* et *Les factures de Lupé*. Nous allons aussi exposer *Kunstakademie Details*, qui fait une cinquantaine de pieds de longueur et n'a jamais été exposée intégralement.

CAS *Ce qui me frappe, après vous avoir entendu parler d'images séquentielles, de typo et de musique, c'est que tous ces éléments se retrouvent dans les grands portraits : la forme, la répétition, la structure, le sens, le rythme. C'est une chose que l'on comprend quand on connaît ce langage.*

AM Je suppose que oui. Vous avez saisi l'idée.

CAS *Eh… qu'est-ce que j'ai saisi au juste ?*

AM Disons simplement que c'est plus facile à comprendre quand certains de ces éléments sont regroupés dans une œuvre.

CAS *Récemment, vous êtes passé à l'objet trouvé et vous en tirez, en quelque sorte, une sorte de portrait. Comment est-ce arrivé ?*

AM Au début des années 1980, j'avais fait assez de portraits et je voulais passer à autre chose. En 1984, il y a eu une grande exposition itinérante de mes portraits : plus de 13 000, surtout des planches-contacts. Et vous vous souvenez de *48 Views*, que vous avez présentée en 1992 dans l'exposition *The Photographic Order from Pop to Now* à l'International Center for Photography ? Cette œuvre comprenait près de 8000 portraits. Le directeur, Cornell Capa, m'avait même dit qu'il songeait à me faire payer un loyer ! Donc, au début des années 1980, j'en ai eu assez et j'ai voulu faire autre chose. Et j'ai commencé à jouer avec la typographie.

CAS *Plus tôt, je ne sais plus en quelle année, quand vous avez vendu votre maison victorienne, vous avez conservé tous les objets amassés au fil des ans. Vous avez toujours été fasciné par ces articles divers ?*

AM Je pense que la plupart des artistes sont fascinés par les objets éphémères. Chaque jour, des trésors sont jetés à la poubelle. J'attache beaucoup de valeur à ces bouts de papier. Nos gribouillages sont

probablement nos plus beaux dessins et ceux qui témoignent le plus de notre subconscience. Ah, si l'on pouvait dessiner aussi facilement ! Bien sûr, les collectionner peut tourner à l'obsession. J'en ai des boîtes et des boîtes pleines.

CAS *Notification fait référence à l'écrit, aux lettres cachées à l'intérieur des enveloppes. Pouvez-vous me dire pourquoi vous avez photographié ces enveloppes ? Je suppose que c'est pour les lignes noires ?*

AM Ce sont des lettres de deuil, utilisées au XIXe et au début du XXe siècle pour annoncer un décès à des amis ou à des connaissances. Les lignes noires à l'endos des enveloppes tracent un x. Pour moi, ce x est le signe d'une rature, le signe que telle personne n'existe plus. D'un point de vue graphique, il n'y a rien de plus fort qu'un x. *Notification* porte sur la mort et le deuil, et reste en même temps fascinant sur le plan graphique.

CAS *Est-ce vers cette période que vous avez fait Répertoire ?*

AM Oui, j'ai fait *Répertoire* peu après *Notification*. *Répertoire* est le titre d'un des carnets d'Eugène Atget – le seul qui subsiste, semble-t-il. Il contient la liste de ses clients et de ses clients potentiels, avec leur adresse, le nom de la station de métro et le meilleur temps du jour pour leur rendre visite. Beaucoup de noms sont biffés. Nous ne savons pas exactement pourquoi, mais nous soupçonnons qu'il avait renoncé à solliciter ces personnes. *Répertoire* nous révèle une autre facette d'Atget, à laquelle nous ne pensons généralement pas – sa vie quotidienne, ses déceptions, les refus qu'il a essuyés, la nécessité pour lui de rester à flot. Nous le voyons comme un être humain, probablement très las.

CAS *Donc, après avoir photographié des têtes, vous vous êtes mis, de la même façon, à photographier des objets. Et maintenant ?*

AM J'aimerais revenir au dessin. Peut-être sous forme d'écriture manuscrite, ou même de grilles ou de lettrage. À l'heure actuelle, je commence une œuvre à propos du célèbre photographe français du XIXe siècle Nadar. Et, oh oui, je veux apprendre à jouer de l'harmonica. Steve Jobs avait pour devise : « Restez sur votre faim. Restez fou. » Ce sont de sages paroles.

MÉTIER 4

N° 29

RACKS

ROUES

C^que

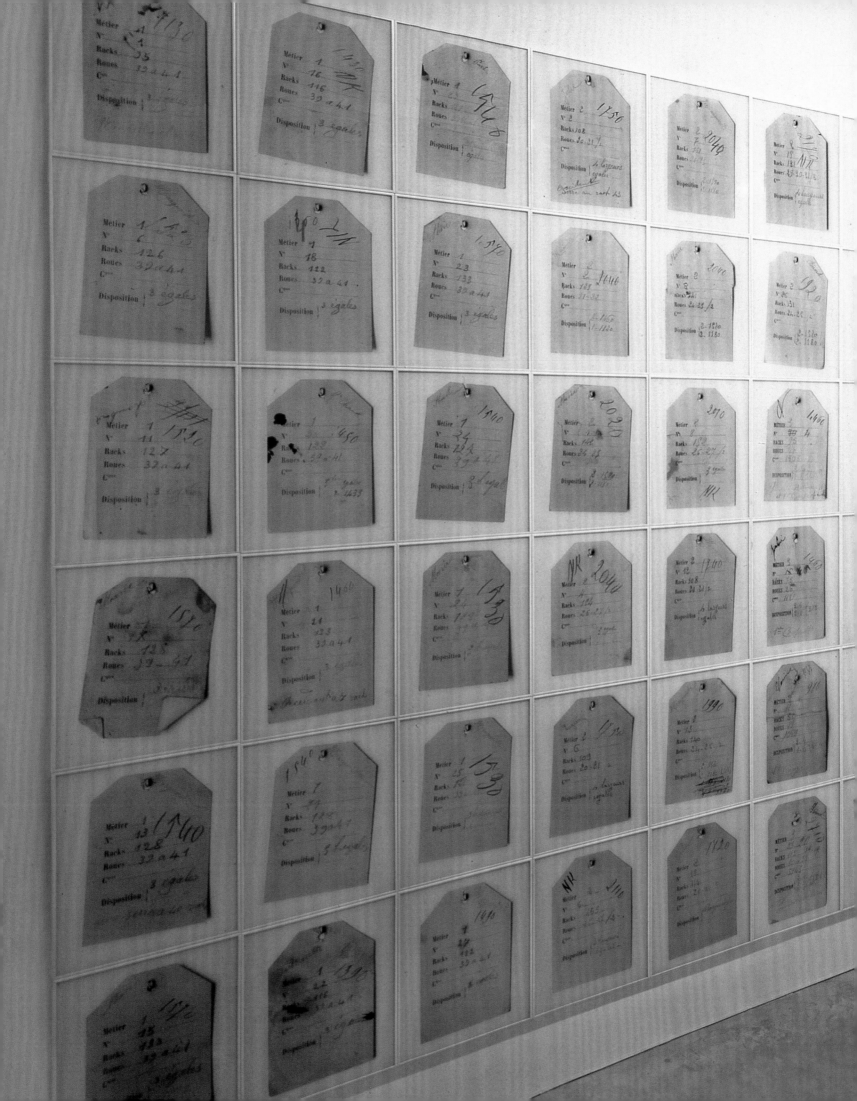

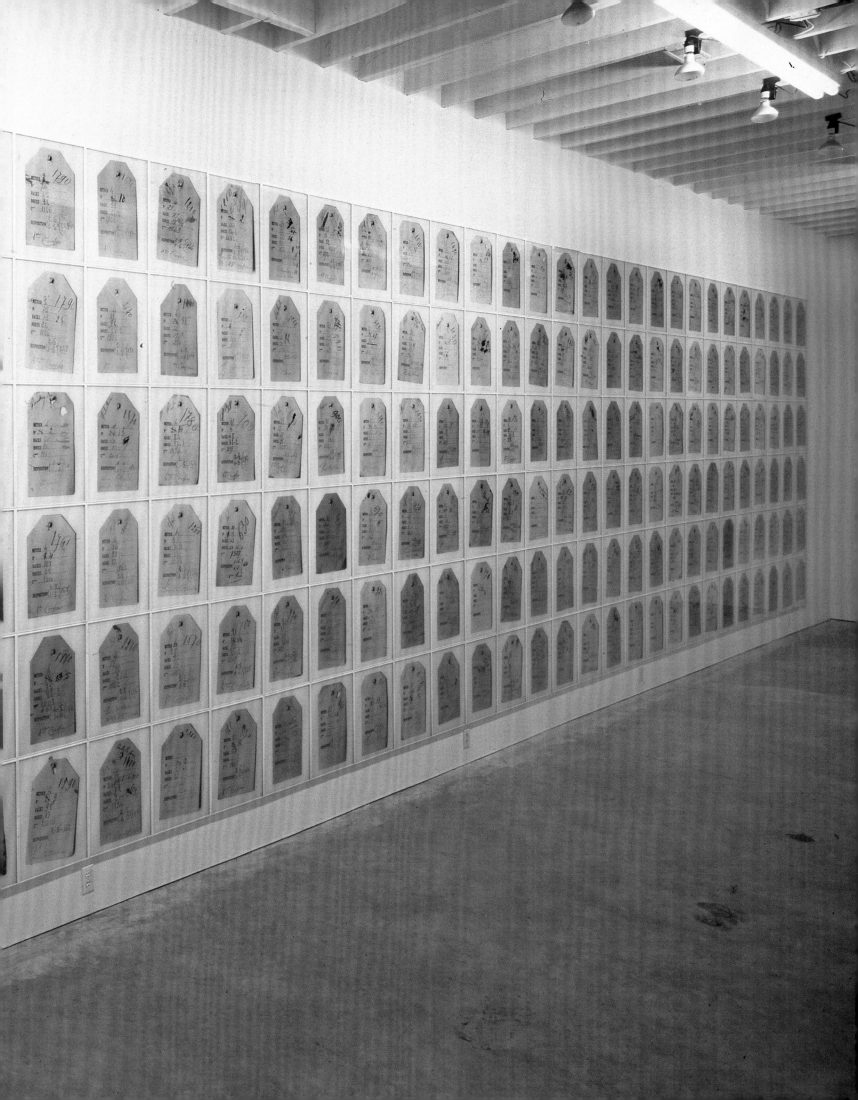

MÉTIER _21_

N° _116_ _168_

RACKS _90_

ROUES _15-2_

C^{QUE} _1244_

DISPOSITION } _2-6—216_

1^e Coupe

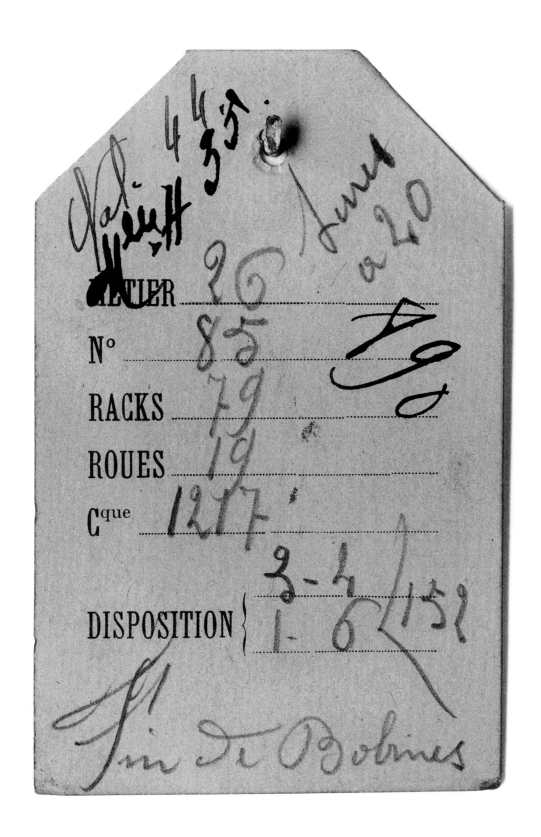

Travail des enfants dans l'industrie: Les étiquettes (details/détails), 1994

MÉTIER 266

Nº 9 9 bis

RACKS 43

ROUES 17

Cque 928 (4500)

DISPOSITION { 1-5
1-6 } 130
2-4 }

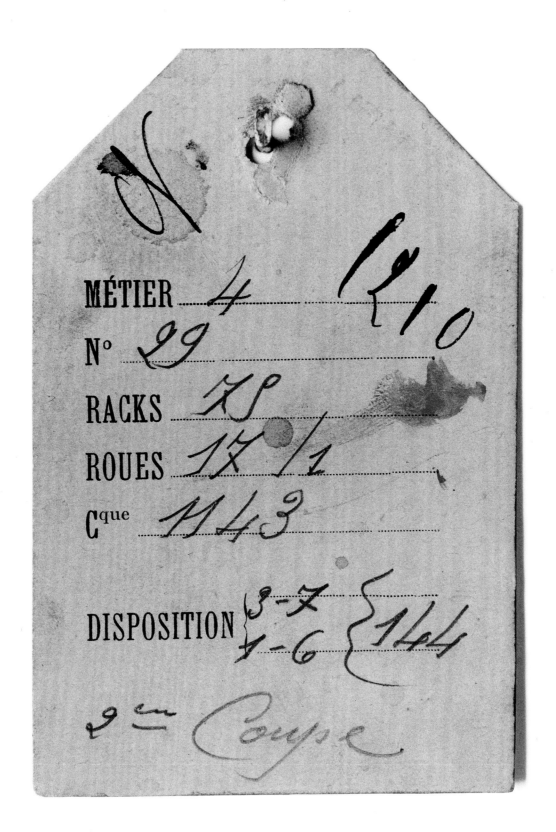

Travail des enfants dans l'industrie: Les étiquettes (details/détails), 1994

M^{er} 1 *harm...*

$\times\ \underline{1}$ — 72 68

$\times\ 2$ — 118 68 14

3 118 14

$\times\ 4$ — 114 68 14

5 114

3202

970
70
80
60
40

21 . 11 7 1480
12 6 11 7 14 70
66 18 1460
20 6 11 7 14 70
0

Travail des enfants dans l'industrie: Les chiffres (details/détails), 1994

LIV

APPART

M^lle Ja

Eugenie

Née le 27 M

A AMBÉRIEU-EN-BUGE

RET

NANT A

~ody

Louise

~n ~~~~~~~~~~ 1894

...

RÉPUBLIQUE FRANÇAISE

TRAVAIL des ENFANTS dans L'INDUSTRIE

LOI DU 2 NOVEMBRE 1892

LIVRET

APPARTENANT A

M^lle *Moulin*

Marie Antoinette

Née le *17 mars* 1892

A AMBÉRIEU-EN-BUGEY

BOURG

IMPRIMERIE DU « COURRIER DE L'AIN »

—

1903

RÉPUBLIQUE FRANÇAISE

TRAVAIL des ENFANTS dans L'INDUSTRIE

LOI DU 2 NOVEMBRE 1892

L I V R E T

APPARTENANT A

M*lle* *Moulin*
Louise Augustine
Née le *4 avril 1891*

A AMBÉRIEU EN-BUGEY

BOURG

IMPRIMERIE DU « COURRIER DE L'AIN »

—

1903

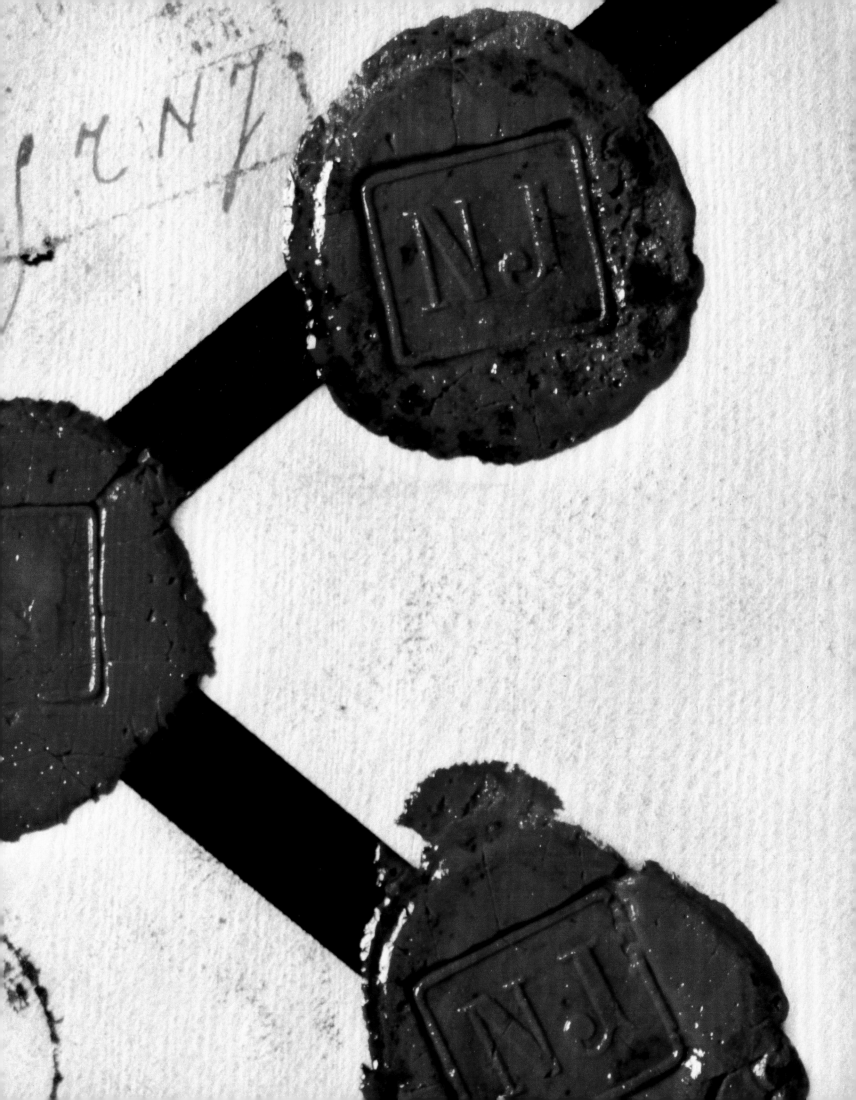

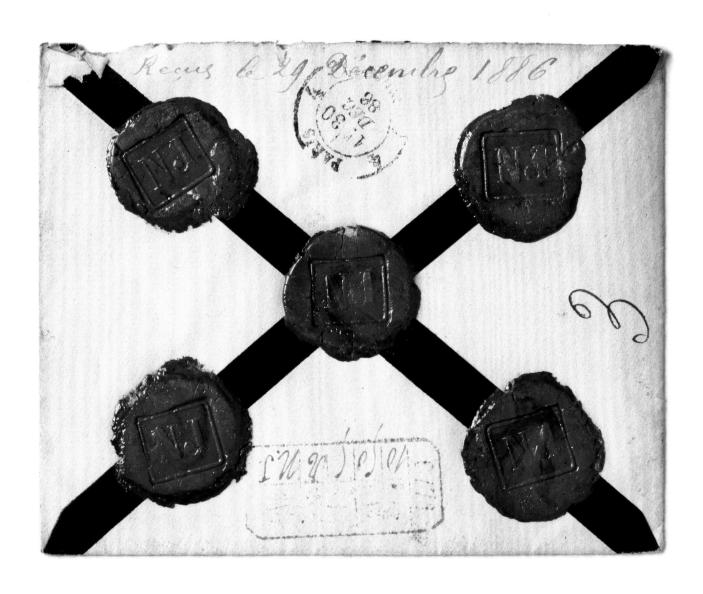

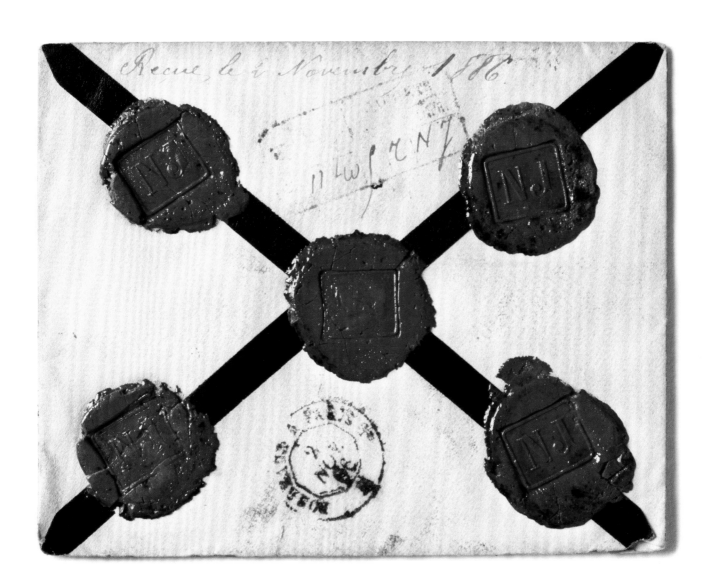

Notification XIII (details/détails), 1996

Notification XIII (details/détails), 1996

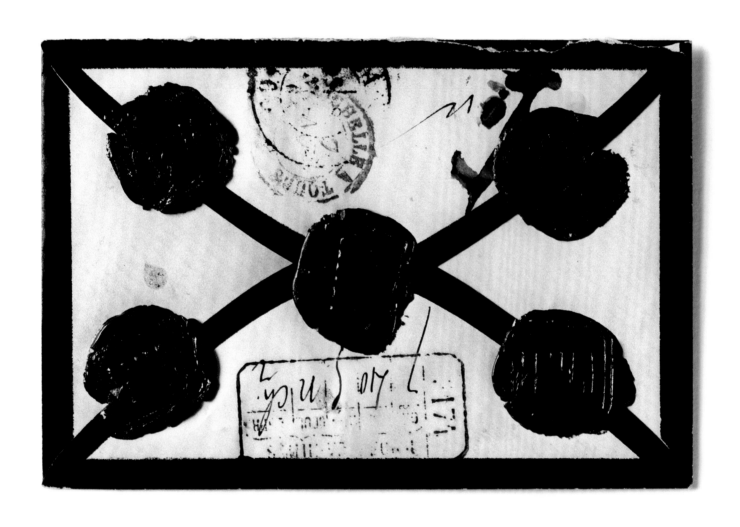

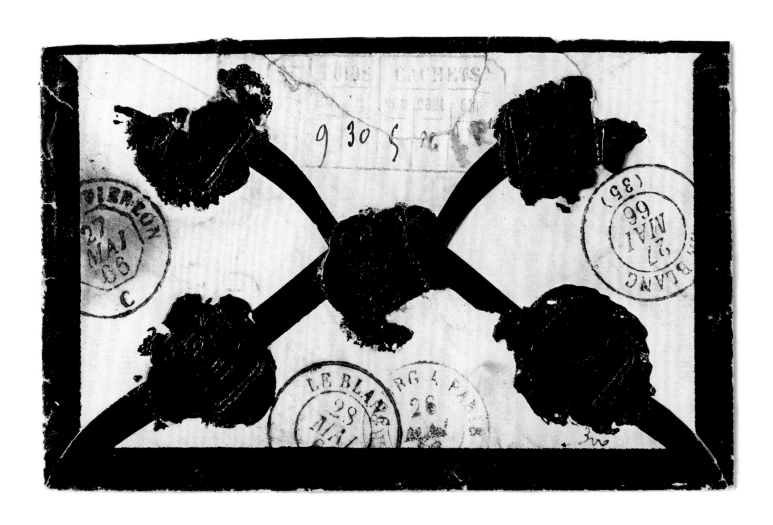

Notification XIII (details/détails), 1996

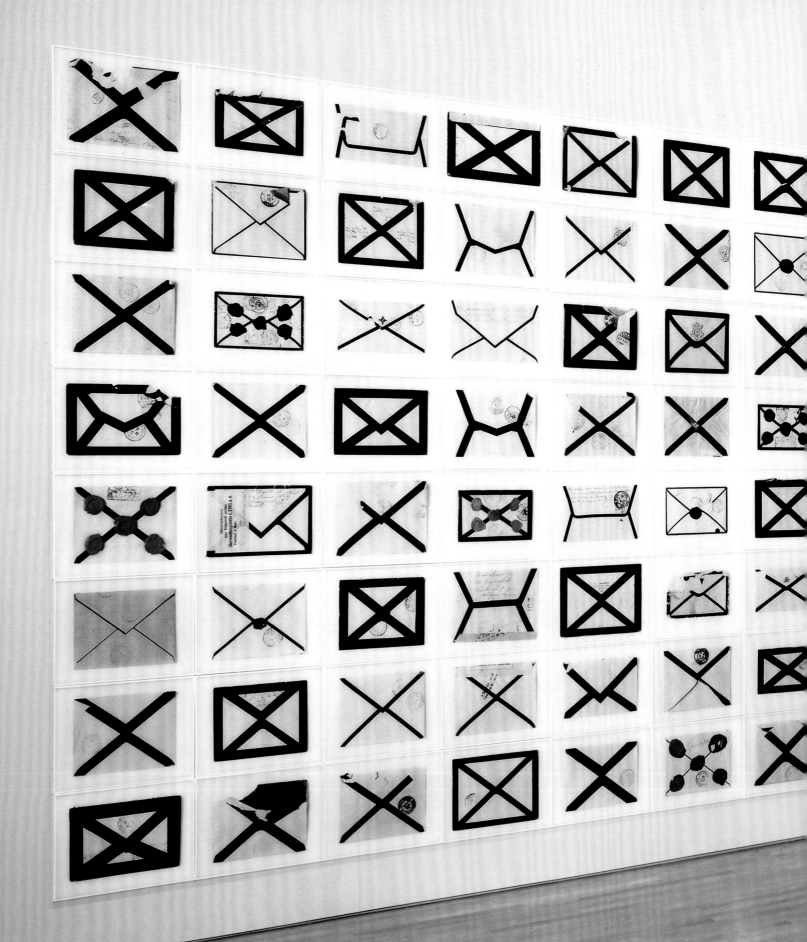

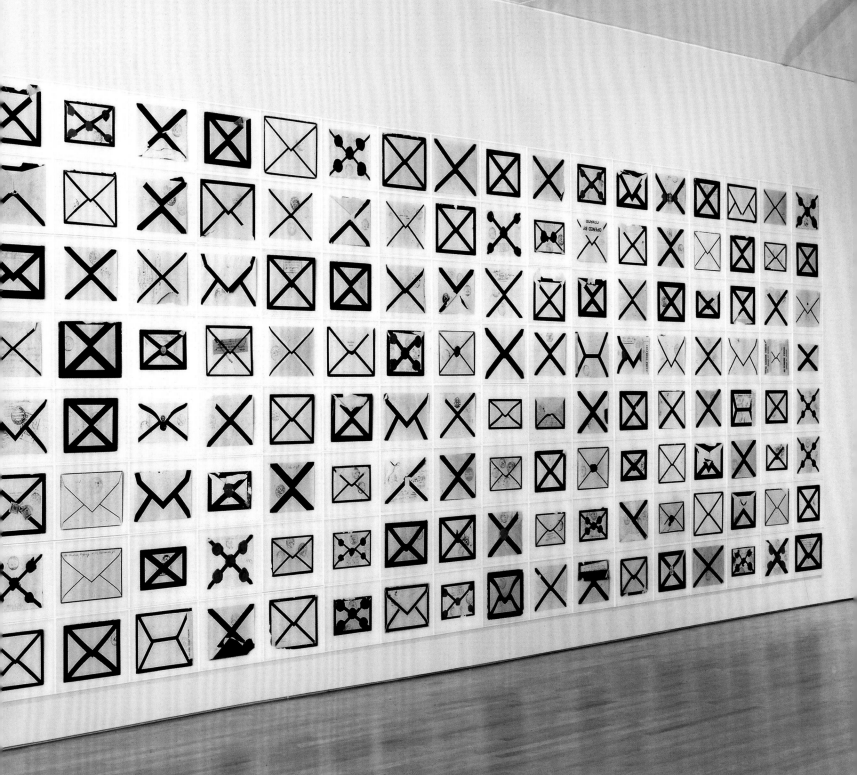

11 E. 24 Eb. Str.
New-York. (Etats unis)

Industrial Publication C<u>ie</u>
16 Thomas Str.
New-York (Etats Unis)

Voir les Joailliers – Bijoutiers –
Brodeurs – Graveurs H Verre –
Vve Terronnerie)

Villet – Bijoutier
Boulet – Part Cavalin.

Fontaine – Rue St Honoré (Vers 8 heures
Heurtout et Escaliers) – voir M<u>e</u> Chéron
l'épreuve

Mr Henri Martin de
L'arsenal - Président de la cité
à la Mairie du 11e arr. Part
Damblemont.

Mr Damblemont. Directeur
de L'École de la Place des Vosges

Dactylographe
Guérin - Rue St Séverin 25.

Mercier - 100 Fble St
Antoine (Voir les dessinateurs)
1re Éd l'épreuve (après midi) (3 heures

Mr Fontaine et Vaillant
(Serrures, Heurtoirs, Escaliers) Part Boisselier
Demander Mr Chéron
181 Rue St Honoré

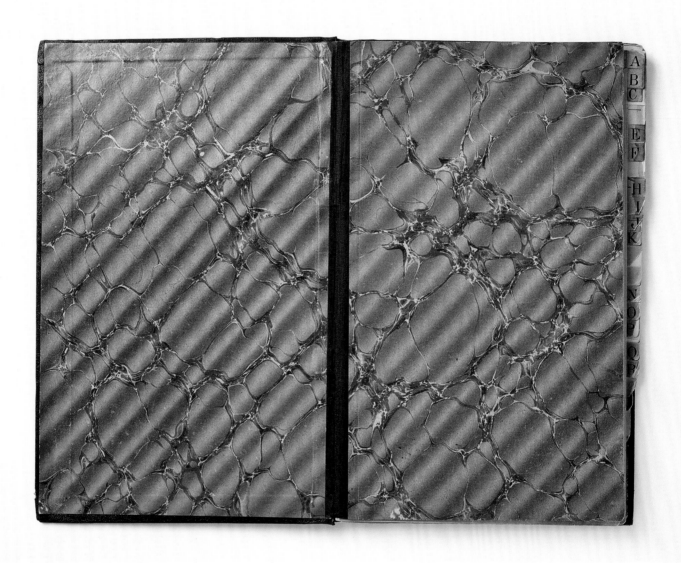

Adolphe Thalasso, secrétaire de la revue

L'art et les Artistes, 23 Quai
Voltaire — Directeur Fondateur
Armand Dayot — 8 B⁴ Flandrin
(Station Dauphine) 6ème Droite —

Ramin, Maison Firmin Didot
Rue Jacob. Part Jonas —

Doté, graveur, Rue Séguier 2
Part Jonas — (2º Étage —)

Piret, Aquafortiste, Rue Dalésia
126, Part Dotte.

Matteur, Aquafortiste, Rue
Denfert Rochereau 95 — Part
Dotte.

Charles Saunier, Bibliothécaire
du Sous secrétariat d'état des Postes
et des télégraphes, 27 Rue de L'abbé
Grégoire.

Pardinel
Pardinel — 5 Rue Bonaparte,
Vieux Paris — Jusqu'au N° 4431 inclus

Editeurs.

Les Annales, 51 Rue St George
écrire Service de L'illustration de
L'Université des annales.
Mⁿ Serre, Mⁿ Baschet directeur
Vendredi et Samedi, Réception après midi

Journal L'Illustration :
Baschet Directeur
Voir Mⁿ Lenormant, ou Mⁿ
Sorbet — Part Baschet des annales
ou Part Duval.

Hachette : 79 B⁴ St Germain
(6 av.) Lecture pour tous
Directeur Jacquin (Le soir) — pour le
 prayennent à
 les épreuves
 Bureau
 de la
 Gravure

Armand Colin 103 B⁴ St
Michel — (art Vieux Paris) Voir
Mⁿ Jolis — 3º Étage gauche, N°76
1º Épreuve (5º droit de L'reproduction.)

[Left page]

~~Reichelt, ornemaniste, Quai de Jemmapes et Rue Louis Blanc et Adam (chimistes) 1 Rue Louis Blanc~~

Poteau — Rue de Turenne 59

Renard (Tourneur) avenue de Versailles 200 (Part Poteau)

Hamet, Hubert et Bersou, Rue Marcadet 243 (Grelb) Part Bercia Courette

~~Junot et Jalot — Bd Montparnasse 82 Part Cavalier, le matin 8½ le Soir dans les premiers jours de Septembre~~

Delisle — Rue Pavée 24

D'Hiere Rue Amelot 70 — Part Montmélian — le matin avant 9 heures de 1 heure à 2 heures (1er et 2e l'épreuve)

~~Voir — Serronerie, Tapissiers et et. dans la liste précédente~~
~~Marbriers — Sculpteurs s/ Bois Ornemanistes — Ameublement~~

[Right page]

~~Bibliothèque Ville de Paris~~

~~Boileau architecte (142 R du Bac) Mardi et Vendredi de 9 à 11½ Vu la 1ère et 2e série des Portes Vu la 3ème série Portes et la 1ère série (architecture)~~

Mareune	Devèche	Amalle
Jambon	Bergeote	Parent (arch te)
Grasset	Rateau	Flameng
Cancalon	Gegondez	Vogel
Clavin	Roescher	Goelzen
Sardou	Detaille	
Chaperon	Loichurolle	
Roussin	Lalique	
Guiffrey	D'Albret	
Flandrin	Fortuny	
Paul Gervais	Guillemaut	
Lebec	Destailleur	
Kolukouski	Gaston Bideaux	
André Michel	Valet	
Van	Sergent (architecte)	
Venant	Bercia Courette	
Huvé	Cernitier Danlaux	
Risler (arch te)	Parès	
Girault	Selvir	
Cruchet	Simeune	
Lafon (architecte)	Forgeron	
Jules Pricard	Jusseaume	

Bricard 19 R. Richelieu (après-midi)
2 à - Guillens feurton) Ne Touche ler
collection 464 ... Accepté Guch P. Salpci
7 Janvier 1903 - (23 x)

Goelzer - Manon Heschel cité du
retiro

Jumot et Jalot B? Montparnasse
82 (Part Cavalier) (le matin 8 h 1/2

Morel - constructeur fer (Escaliers)
99 et 101 Bd de Grenelle (a voir
Vers le 15 Février)

Petit - Ferronnier - J? R? Hongre 20
le matin de 10 à 11 heures

Mocadier Rue Caumartin 25
(Grilles) à 1 heure

Baudon - Rue Labat de 40 (Grilles)
le matin de 7 à 8 heures

Lachasagne - Décorateur) Rue
Demours 68 (avenue de Bernet) voir le même
jour que G. Remond - (Part Goelzer) 4e Étage)

Beaulieu - 7 R. Crevaux Les Parts
Rest à lui faire - Voir l'année 1902 -
Vu jusqu'à la fin de la 2e série (Janvier 1903

Henri Rémond (Tapissier) R?
Caumartin 17 - (Part Goelzer)

Gélis - Impasse Amelot (au fond de
l'impasse (Cheminées) - Part Goelzer
donne R. Amelot 62 (à 1 h après-midi)
11e ?

Damon et Colin - (Décorateur)
Fb St Antoine 74 - (le matin
Voir M. Coursien Vers 3 heures 10 heures

M? Maubert (Tapissier)
28 Bis Avenue de l'Opéra
part Gégoudez - (le matin Vers 10 h

Baullet (Ferronnier) 10 Rue
Oberkampf - (le matin avant 9 heures

Taillandier, Boyer et Cie (Escaliers)
Rue Damrémont 131 - (autobus Montmartre
St Germain des Prés) Voir M. Boyer Vers 2 heures

Crisson - Marbrier B? de Strasbourg
(Cheminées) le voir de 6 à 7 h soir ou passer
les allumer (demander à M? Bertrand)

Répertoire (details/détails), 1997

PORTRAITS, VUES,
Cartes de visites,
REPRODUCTIONS
de Dessins,
de Peintures, de
Bronzes, Meubles,
&ª

Lith. Roche.

PHO

Doit M

Lyon, le

1 Douz. m. ya

pour M on

1 Douz. ya

OGRAPHIE ARTISTIQUE.

A^dre FATALOT

Place des Cordeliers, 1.

Monsieur le Comte de Luppé

à Mai 1862

52.

portraits cartes

à 15 f l'un 22 50

pour Madame 22 50

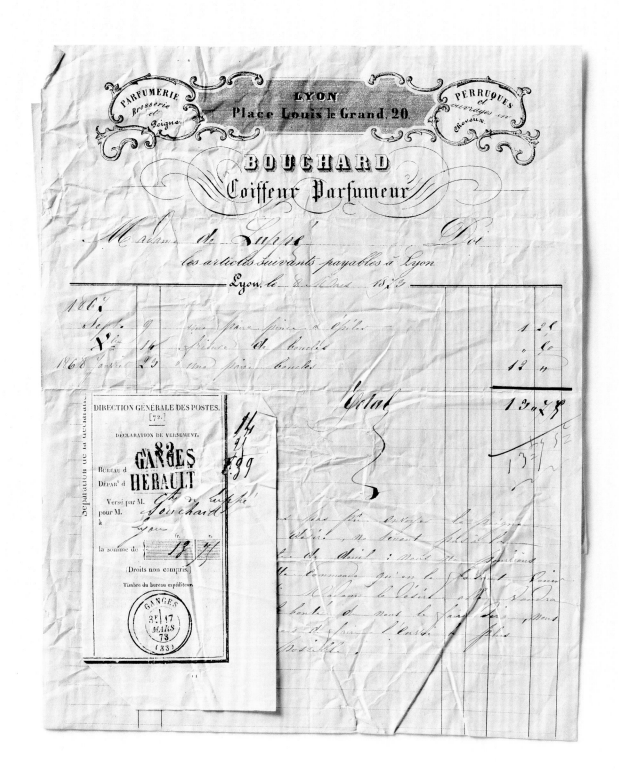

ABOVE/CI-HAUT *Les factures de Lupé, verso* (detail/détail), 1999–2001
LEFT/À GAUCHE *Les factures de Lupé, recto* (detail/détail), 1999–2001

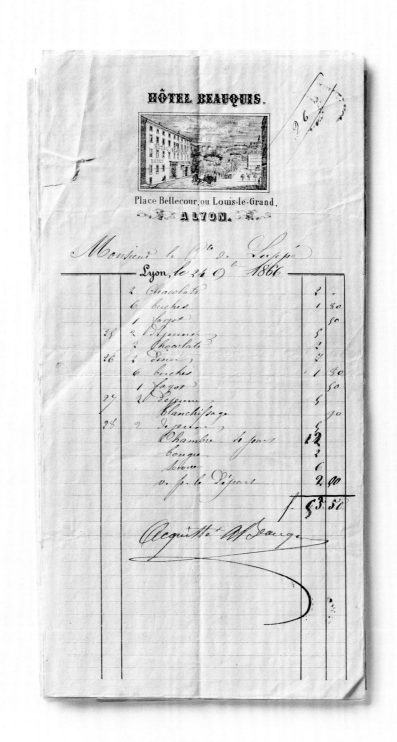

ABOVE/CI-HAUT *Les factures de Lupé, verso* (detail/détail), 1999–2001
LEFT/À GAUCHE *Les factures de Lupé, recto* (detail/détail), 1999–2001

ABOVE/CI-HAUT *Les factures de Lupé, verso* (detail/détail), 1999–2001
LEFT/À GAUCHE *Les factures de Lupé, recto* (detail/détail), 1999–2001

Invoice 1

Ancienne Maison
HENRY PONTHUS

· LYON ·
45, RUE DE LA RÉPUBLIQUE, 45
ANGLE DE LA RUE THOMASSIN

N° 8

J 161

AU SABLIER
& A L'IMMORTELLE
MAISON SPÉCIALE POUR DEUIL
PRIX-FIXE

D.

Madame de Luppé

à F. Albert & C°, les articles suivants payables compt. sans esc.te

—— Lyon le 28 Novembre 1907 ——

Invoice 2

· LYON ·
17, RUE DE LA RÉPUBLIQUE, 17
EN FACE DE LA BANQUE DE FRANCE

AU SABLIER
et
A L'IMMORTELLE
G.de MAISON de DEUIL
PRIX-FIXE

Madame la Comtesse de Luppé D.

à H. Ponthus, les articles suivants payables compt. sans esc.te

Lyon, le 20 7bre 1893

1	Confection	140
1	Chapeau	25
1	Voile	22
1	1 Gants	3 25
	réparation chapeau	4
		194 25

Madame La Comtesse de Luppé
a Bourg.- Argental - Loire

ABOVE/CI-HAUT *Les factures de Lupé, verso* (detail/détail), 1999–2001
LEFT/À GAUCHE *Les factures de Lupé, recto* (detail/détail), 1999–2001

55	Duck Green		Neck of Malla
56	Sap Green.		Under Side of lo Wings of Orange Butterfly.
57	Pistachio Green.		Neck of Eider Dr
58	Aspara- gus Green.		Brimstone Butte
59	Olive Green.		
	Oil		Animal and S

Upper Disk of Yew Leaves.	Ceylanite
Upper Disk of Leaves of woody Night Shade.	
Ripe Pound Pear. Hypnum like Saxifrage.	Crysolite.
Variegated Horse-Shoe Geranium.	Beryl.
Foliage of Lignum vitæ.	Epidote Olvene Ore.

WHITES.

Nº	Names.	Colours.	ANIMAL.	VEGETABLE.	MINERAL.
1	Snow White.		Breast of the black headed Gull.	Snow-Drop.	Carara Marble and Calc Sinter.
2	Reddish White.		Egg of Grey Linnet.	Back of the Christmas Rose.	Porcelain Earth.
3	Purplish White.		Junction of the Neck and Back of the Kittiwake Gull.	White Geranium or Storks Bill.	Arragonite.
4	Yellowish White.		Egret.	Hawthorn Blossom.	Chalk and Tripoli.
5	Orange coloured White.		Breast of White or Screech Owl.	Large Wild Convolvulus.	French Porcelain Clay.
6	Greenish White.		Vent Coverts of Golden crested Wren.	Polyanthus Narcissus.	Calc Sinter.
7	Skimmed milk White.		White of the Human Eyeballs.	Back of the Petals of Blue Hepatica.	Common Opal.
8	Greyish White.		Inside Quill-feathers of the Kittiwake.	White Hamburgh Grapes.	Granular Limestone.

GREYS.

Nº	Names.	Colours.	ANIMAL.	VEGETABLE.	MINERAL.
9	Ash Grey.		Breast of long tailed Hen Titmouse.	Fresh Wood ashes	Flint.
10	Smoke Grey.		Breast of the Robin round the Red.		Flint.
11	French Grey.		Breast of Pied Wag tail.		
12	Pearl Grey.		Backs of black-headed and Kittiwake Gulls.	Back of Petals of Purple Hepatica.	Porcelain Jasper.
13	Yellowish Grey.		Vent coverts of White Rump.	Stems of the Barberry.	Common Calcedony.
14	Bluish Grey.		Back and tail Coverts Wood Pigeon.		Limestone
15	Greenish Grey.		Quill feathers of the Robin.	Bark of Ash Tree.	Clay Slate. Wacke.
16	Blackish Grey.		Back of Nut-hatch.	Old Stems of Hawthorn.	Flint.

BLACKS

No	Names	Colours	ANIMAL	VEGETABLE	MINERAL
17	Greyish Black		Water Ousel. Breast and upper Part of Back of Water Hen.		Basalt.
18	Bluish Black		Largest Black Slug	Crowberry.	Black Cobalt Ochre.
19	Greenish Black		Breast of Lapwing		Hornblende
20	Pitch or Brownish Black		Guillemot. Wing Coverts of Black Cock.		Yenite Mica
21	Reddish Black		Spots on Large Wings of Tyger Moth. Breast of Pochard Duck.	Berry of Fuchsia Coccinea	Oliven Ore
22	Ink Black			Berry of Deadly Night Shade	Oliven Ore
23	Velvet Black		Mole. Tail Feathers of Black Cock.	Black of Red and Black West Indian Peas.	Obsidian

BLUES

No.	Names	Colours	ANIMAL	VEGETABLE	MINERAL
24	Scotch Blue		Throat of Blue Titmouse.	Stamina of Single Purple Anemone.	Blue Copper Ore.
25	Prussian Blue.		Beauty Spot on Wing of Mallard Drake.	Stamina of Bluish Purple Anemone.	Blue Copper Ore
26	Indigo Blue				Blue Copper Ore.
27	China Blue		Rhynchites Nitens	Back Parts of Gentian Flower.	Blue Copper Ore from Chessy.
28	Azure Blue.		Breast of Emerald crested Manakin	Grape Hyacinth. Gentian.	Blue Copper Ore.
29	Ultra marine Blue.		Upper Side of the Wings of small blue Heath Butterfly.	Borrage.	Azure Stone or Lapis Lazuli.
30	Flax-flower Blue.		Light Parts of the Margin of the Wings of Devil's Butterfly.	Flax flower.	Blue Copper Ore
31	Berlin Blue.		Wing Feathers of Jay.	Hepatica.	Blue Sapphire.
32	Verditter Blue				Lenticular Ore.
33	Greenish Blue			Great Fennel Flower.	Turquois. Flour Spar.
34	Greyish Blue.		Back of blue Titmouse	Small Fennel Flower.	Iron Earth.

PURPLES.

Nº	Names	Colours	ANIMAL	VEGITABLE	MINERAL
35	Bluish Lilac Purple.		Male of the Lebellula Depressa.	Blue Lilac.	Lepidolite.
36	Bluish Purple.		Papilio Argeolus. Azure Blue Butterfly.	Parts of White and Purple Crocus.	
37	Violet Purple.			Purple Aster.	Amethyst.
38	Pansy Purple.		Chrysomela Goettingensis.	Sweet-scented Violet.	Derbyshire Spar.
39	Campa-nula Purple.			Canterbury Bell. Campanula Persicifolia.	Fluor Spar.
40	Imperial Purple.			Deep Parts of Flower of Saffron Crocus.	Fluor Spar.
41	Auricula Purple.		Egg of largest Blue-bottle. or Flesh Fly.	Largest Purple Auricula.	Fluor Spar.
42	Plum Purple.			Plum.	Fluor Spar.
43	Red Lilac Purple.		Light Spots of the upper Wings of Peacock Butterfly.	Red Lilac. Pale Purple Primrose.	Lepidolite.
44	Lavender Purple.		Light Parts of Spots on the under Wings of Peacock Butterfly.	Dried Lavender Flowers.	Porcelain Jasper.
45	Pale Blackish Purple.				Porcelain Jasper.

GREENS.

Nᵒ	Names	Colours	ANIMAL	VEGITABLE	MINERAL
46	Celandine Green.		Phalæna Margaritaria.	Back of Tussilage Leaves.	Beryl.
47	Moun-tain Green.		Phalæna Viridaria.	Thick-leaved Cudweed, Silver leaved Almond.	Actynolite Beryl.
48	Leek Green.			Sea Kale. Leaves of Leeks in Winter.	Actynolite Prase.
49	Blackish Green.		Elytra of Meloe Violaceus.	Dark Streaks on Leaves of Cayenne Pepper.	Serpentine.
50	Verdigris Green.		Tail of small Long-tailed Green Parrot.		Copper Green.
51	Bluish Green.		Egg of Thrush.	Under Disk of Wild Rose Leaves.	Beryl.
52	Apple Green.		Under Side of Wings of Green Broom Moth.		Crysoprase.
53	Emerald Green.		Beauty Spot on Wing of Teal Drake.		Emerald.

YELLOWS.

No.	Names	Colours.	ANIMAL	VEGETABLE	MINERAL
62	Sulphur Yellow.		Yellow Parts of large Dragon Fly.	Various Coloured Snap dragon.	Sulphur
63	Primrose Yellow.		Pale Canary Bird.	Wild Primrose	Pale coloured Sulphur.
64	Wax Yellow.		Larva of large Water Beetle.	Greenish Parts of Nonpareil Apple.	Semi Opal.
65	Lemon Yellow.		Large Wasp or Hornet.	Shrubby Goldylocks.	Yellow Orpiment.
66	Gamboge Yellow.		Wings of Goldfinch. Canary Bird.	Yellow Jasmine.	High coloured Sulphur.
67	Kings Yellow.		Head of Golden Pheasant.	Yellow Tulip. Cinque foil.	
68	Saffron Yellow.		Tail Coverts of Golden Pheasant.	Anthers of Saffron Crocus.	

ORANGE.

Nº	Names	Colours.	ANIMAL.	VEGITABLE.	MINERAL.
76	Dutch Orange.		Crest of Golden crested Wren.	Common Marigold. Seedpod of Spindle-tree.	Streak of Red Orpiment.
77	Buff Orange.		Streak from the Eye of the King Fisher.	Stamina of the large White Cistus.	Natrolite.
78	Orpiment Orange.		The Neck Ruff of the Golden Pheasant. Belly of the Warty Newt.	Indian Cress.	
79	Brownish Orange.		Eyes of the largest Flesh-Fly.	Style of the Orange Lily.	Dark Brazilian Topaz.
80	Reddish Orange.		Lower Wings of Tyger Moth.	Hemimeris. Buff Hibiscus.	
81	Deep Reddish Orange.		Gold Fish lustre abstracted.	Scarlet Leadington Apple.	

RED.

Nº	Names.	Colours.	ANIMAL.	VEGETABLE.	MINERAL.
82	Tile Red.		Breast of the Cock Bullfinch.	Shrubby Pimpernel.	Porcelain Jasper.
83	Hyacinth Red.		Red Spots of the Lygœus Apterus Fly.	Red on the golden Rennette Apple.	Hyacinth.
84	Scarlet Red.		Scarlet Ibis or Curlew, Mark on Head of Red Grouse.	Large red Oriental Poppy, Red Parts of red and black Indian Peas.	Light red Cinnaber.
85	Vermillion Red.		Red Coral.	Love Apple.	Cinnaber.
86	Aurora Red.		Vent converts of Pied Wood-Pecker.	Red on the Naked Apple.	Red Orpiment.
87	Arterial Blood Red.		Head of the Cock Gold-finch.	Corn Poppy. Cherry.	
88	Flesh Red.		Human Skin.	Larkspur.	Heavy Spar. Limestone.
89	Rose Red.			Common Garden Rose.	Figure Stone.
90	Peach Blossom Red.			Peach Blossom.	Red Cobalt Ore.

BROWNS.

N.º	Names.	Colours.	ANIMAL.	VEGETABLE.	MINERAL.
100	Deep Orange-coloured Brown.		Head of Pochard. Wing coverts of Sheldrake.	Female Spike of Catstail Reed.	
101	Deep Reddish Brown.		Breast of Pochard, and Neck of Teal Drake.	Dead Leaves of green Panic Grass.	Brown Blende.
102	Umber Brown.		Moor Buzzard.	Disk of Rubeckia.	
103	Chesnut Brown.		Neck and Breast of Red Grouse.	Chesnuts.	Egyptian Jasper.
104	Yellowish Brown.		Light Brown Spots on Guinea-Pig. Breast of Hoopoe.		Iron Flint, and common Jasper.
105	Wood Brown.		Common Weasel. Light parts of Feathers on the Back of the Snipe.	Hazel Nuts.	Mountain Wood.
106	Liver Brown.		Middle Parts of Feathers of Hen Pheasant, and Wing coverts of Grosbeak.		Semi Opal.
107	Hair Brown.		Head of Pintail Duck		Wood Tin.
108	Broccoli Brown.		Head of Black headed Gull.		Zircon.
109	Clove Brown.		Head and Neck of Male Kestril.	Stems of Black Currant Bush.	Axinite, Rock Cristal.
110	Blackish Brown.		Stormy Petrel. Wing Coverts of black Cock. Forehead of Foumart.		Mineral Pitch.

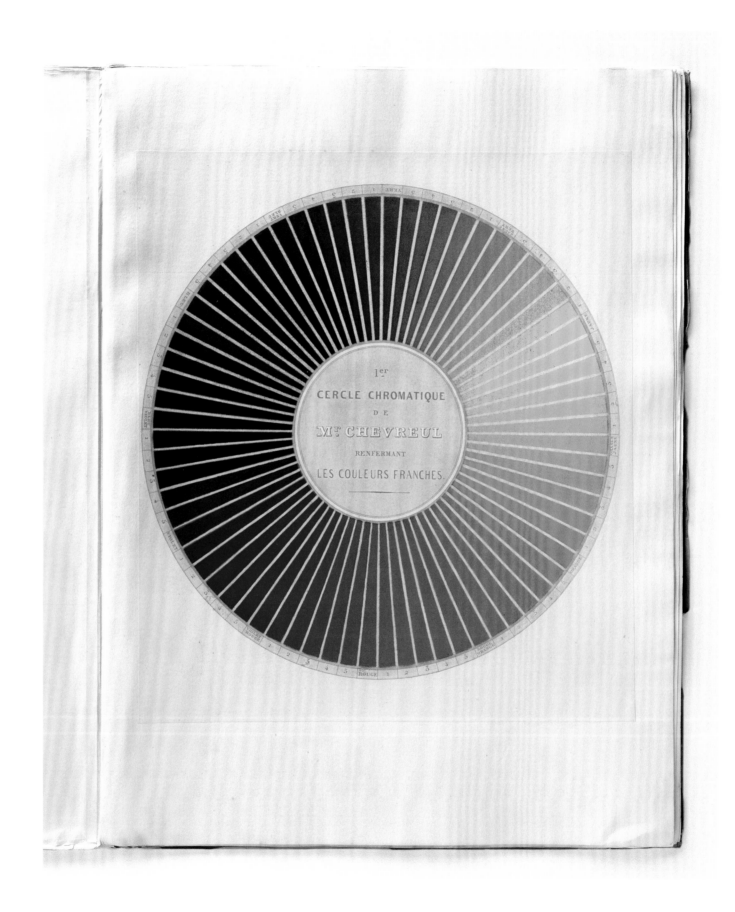

Cercles chromatiques de M.E. Chevreul (details/détails), 2006

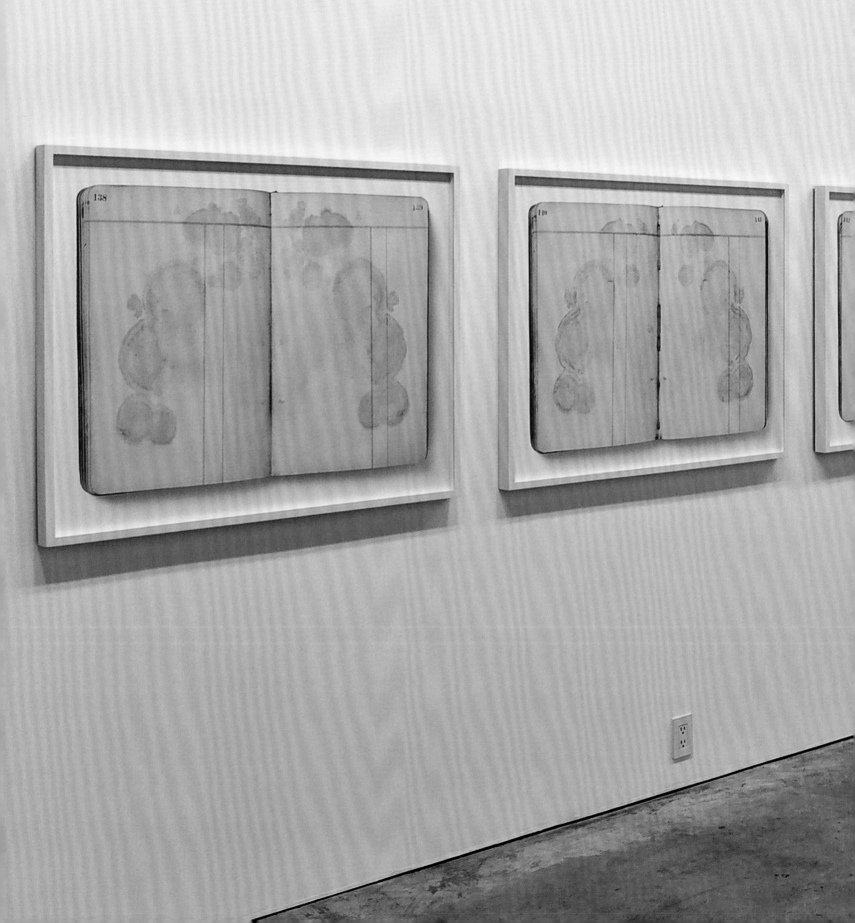

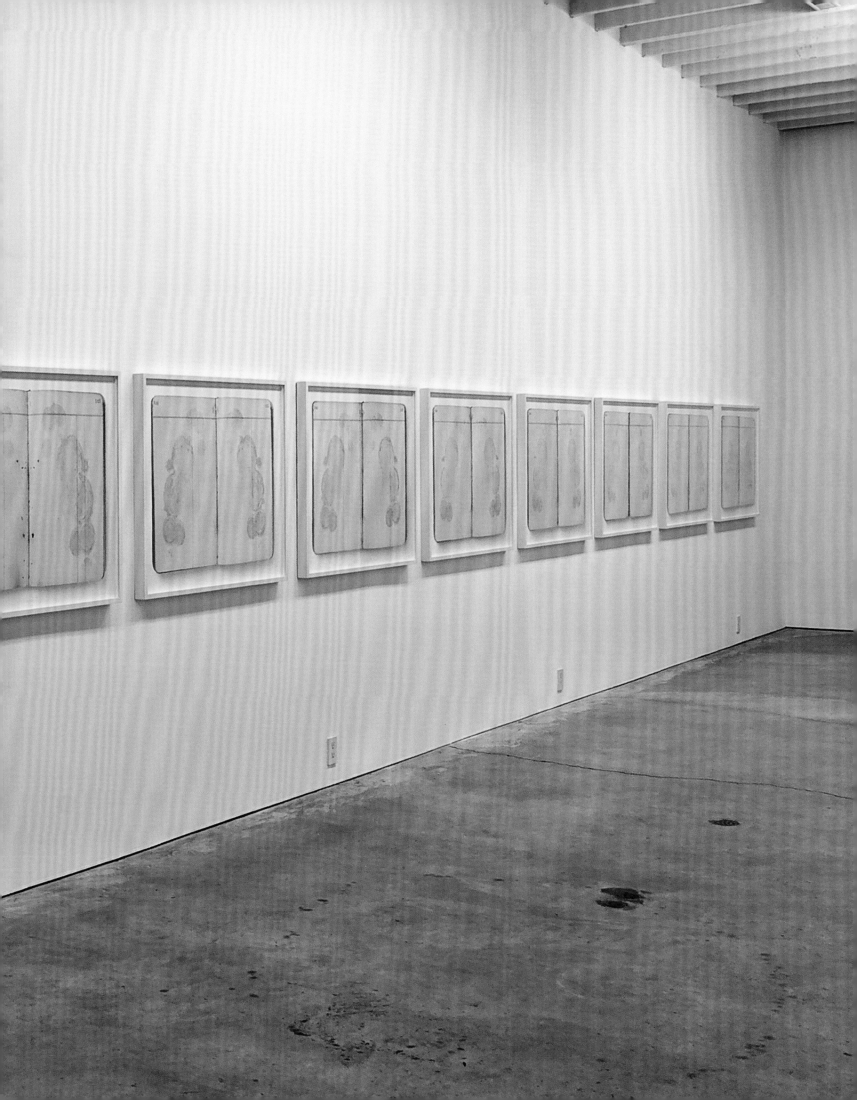

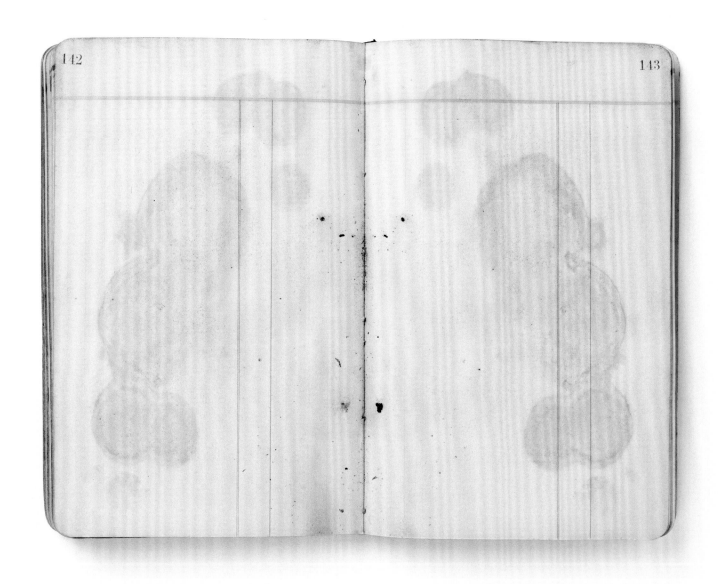

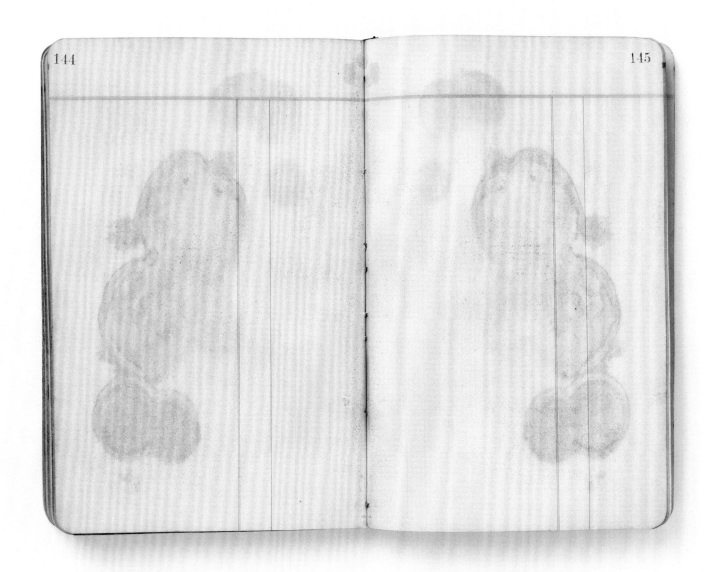

Contamination (details/détails), 2007

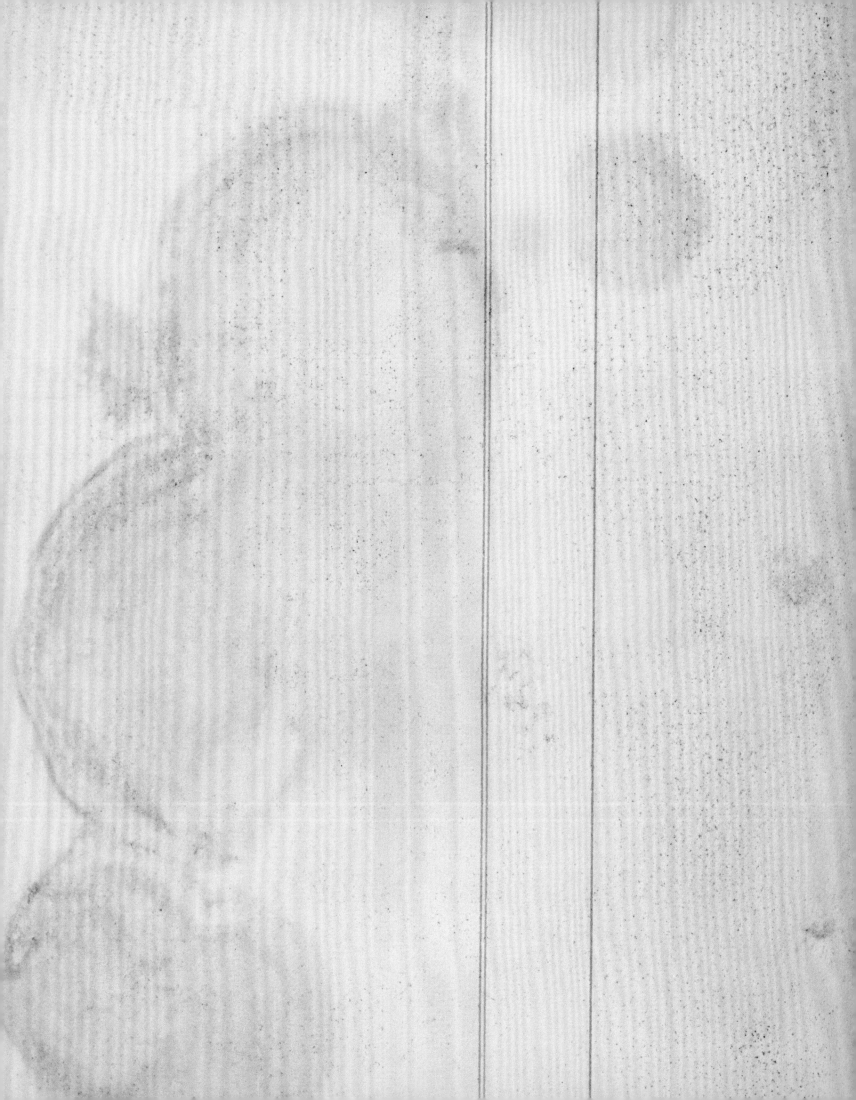

1,05 intérieur

0,89

1,00

1,74 à vide

1,50 hors tout

1,00

1,62

1,43

3,80 hors tout

AK

Delpire Publicité - PARIS • Printed in France FRA. BRU. 11-68

MIC XZ radial

UNIVERSITY
SUBWAY

AM 10:41

ISSUED

ENS PARK

P.E.I
LE POTATOES

NADA NO. 1 GRADE

PACKED BY

JACK HOWATT

TH WILTSHIRE, P.E.I.

ER'S NO.

FARE PAID	CLASS	STAGE BOARDED
10	ORD	1 7

LONDON
TRANSPORT
27500

THIS TICKET IS AVAILABLE
THIS STAGE NO. INDICATED
ABOVE AND MUST BE SHOWN
ON DEMAND

ROUTE TICKET N°

009 0399

NOT TRANSFERABLE

FARE PAID	CLASS	STAGE BOARDED
3	ORD	1 7

LONDON
TRANSPORT
27500

THIS TICKET IS AVAILABLE
THIS STAGE NO. INDICATED
ABOVE AND MUST BE SHOWN
ON DEMAND

 TICKET N°

009 0398

NOT TRANSFERABLE

SECRETARIA DE HACIENDA
Y CREDITO PUBLICO
TESORERIA DE LA FEDERACION

$10.00

10 PESOS

SECRETARIA DE HACIENDA
Y CREDITO PUBLICO
TESORERIA DE LA FEDERACION

$10.00

10 PESOS

039860

CARRO 13

SERVICIO "DELFIN"

Muéstrese este boleto a los empleados que lo soliciten.
LA DIRECTIVA.

AUTOBUSES GENERAL ANAYA-LA MAGDALENA
CONTRERAS, S. A. DE C. V.

039858

CARRO 13

SERVICIO "DELFIN"

Muéstrese este boleto a los empleados que lo soliciten.
LA DIRECTIVA.

AUTOBUSES GENERAL ANAYA-LA MAGDALENA
CONTRERAS, S. A. DE C. V.

027005

LINEA
GENERAL ANAYA
LA MAGDALENA-CONTRERAS
Y ANEXAS

CARRO

B 25
50 Cts.

Quejas: TEL. 32 - 20 - 38

MUESTRESE ESTE BOLETO
A LOS EMPLEADOS QUE LO
SOLICITEN

027006

LINEA
GENERAL ANAYA
LA MAGDALENA-CONTRERAS
Y ANEXAS

CARRO

B 25
50 Cts.

Quejas: TEL. 32 - 20 - 38

MUESTRESE ESTE BOLETO
A LOS EMPLEADOS QUE LO
SOLICITEN

027007

LINEA
GENERAL ANAYA
LA MAGDALENA-CONTRERAS
Y ANEXAS

B
50

MUESTRE
A LOS EM
LICITE

N

W
IT'S
F
Ge

ROYA
COV

EVENIN
THURS
DECEM
GRAND TIE

B

This portion to be R

AUTOBUSES DE PRIMERA CLASE

MEXICO ZACATEPEC,
S. A. DE C. V.

SERVICIO DE LUJO

AUTOS PULLMAN DE MORELOS

TRANSPORTES ESTRELLA ROJA

TERMINAL EN MEXICO
Calz. Sn. Antonio Abad esq. Manuel J. Othón
Tel. 5-78-04-00

| S | A 8 | N° | 3250 |

ESTE BOLETO ES PERSONAL Y LE DA DERECHO AL SEGURO
DEL VIAJERO EXIJALO AL OPERADOR.
CADUCA EFECTUADO EL VIAJE A SU DESTINO, EXIJA S
CORTE EN LA CANTIDAD QUE CORRESPONDE AL IMPORT
PASAJE.
NOTA NO NOS HACEMOS RESPONSABLES
OBJETOS DE MANO QUE LLEVE CONSIGO EL

AUTOBUSES DE PRIMERA CLASE

MEXICO ZACATEPEC,
S. A. DE C. V.

SERVICIO DE LUJO

AUTOS PULLMAN DE MORELOS

TRANSPORTES ESTRELLA ROJA

TERMINAL EN MEXICO
Calz. Sn. Antonio Abad esq. Manuel J. Othón
Tel. 5-78-04-00

| S | A 8 | N° | 3251 |

ESTE BOLETO ES PERSONAL Y LE DA DERECHO AL SEGURO
DEL VIAJERO EXIJALO AL OPERADOR.
CADUCA EFECTUADO EL VIAJE A SU DESTINO, EXIJA
CORTE EN LA CANTIDAD QUE CORRESPONDE AL IMPORT
PASAJE.
NOTA NO NOS HACEMOS RESPONSABLES
OBJETOS DE MANO QUE LLEVE CONSIGO EL

BUSES DE PRIMERA CLASE
O ZACATEPEC,
A. DE C. V.

SERVICIO DE LUJO

ABOVE/CI-HAUT *Scrapbook (4)* (detail/détail), 2009
LEFT/À GAUCHE *Scrapbook (3)* (detail/détail), 2009

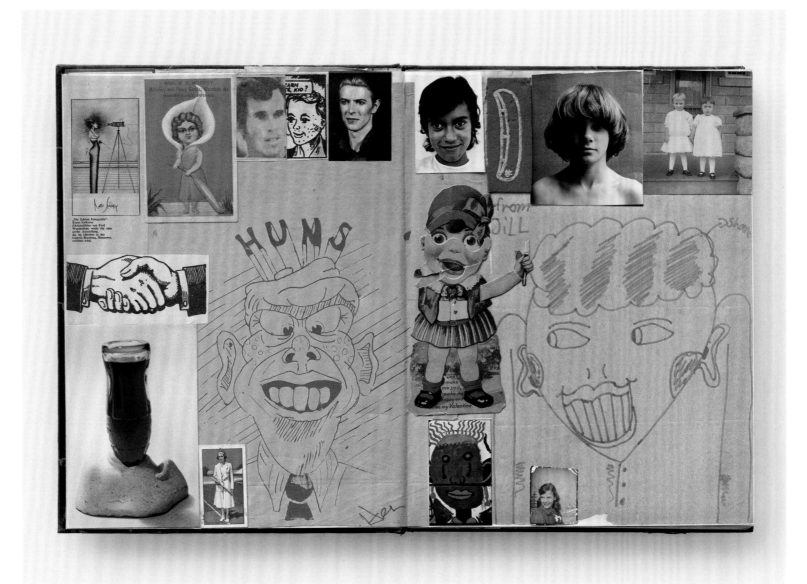

194

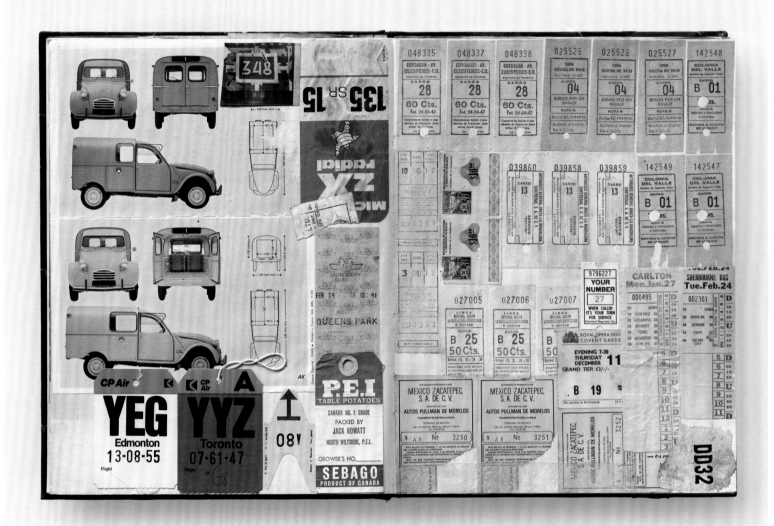

ABOVE/CI-HAUT *Scrapbook (1)* (detail/détail), 2009
LEFT/À GAUCHE *Scrapbook (2)* (detail/détail), 2009

KURT SCHWITTERS

RAOUL HAUSMANN

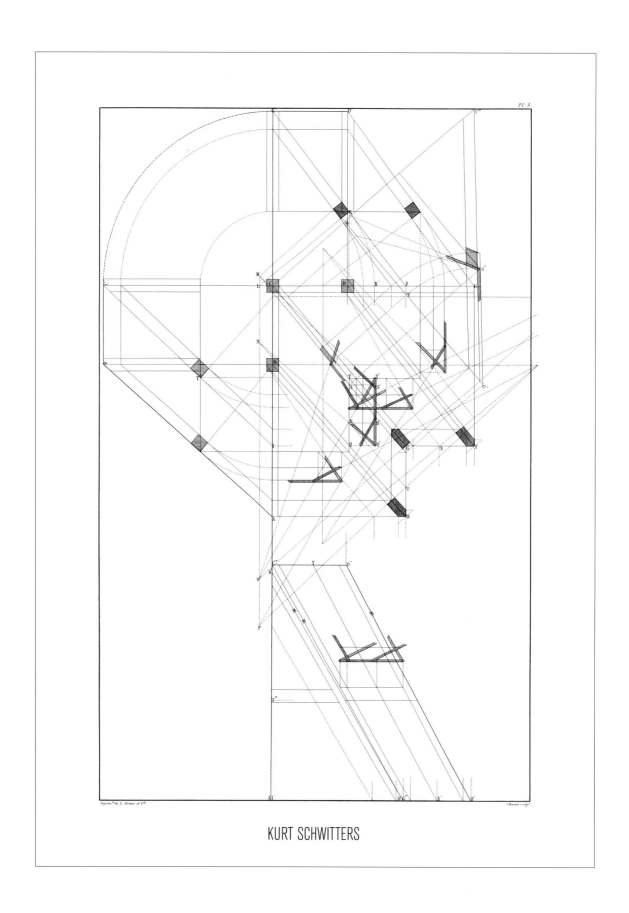

Pl. 8.

KURT SCHWITTERS

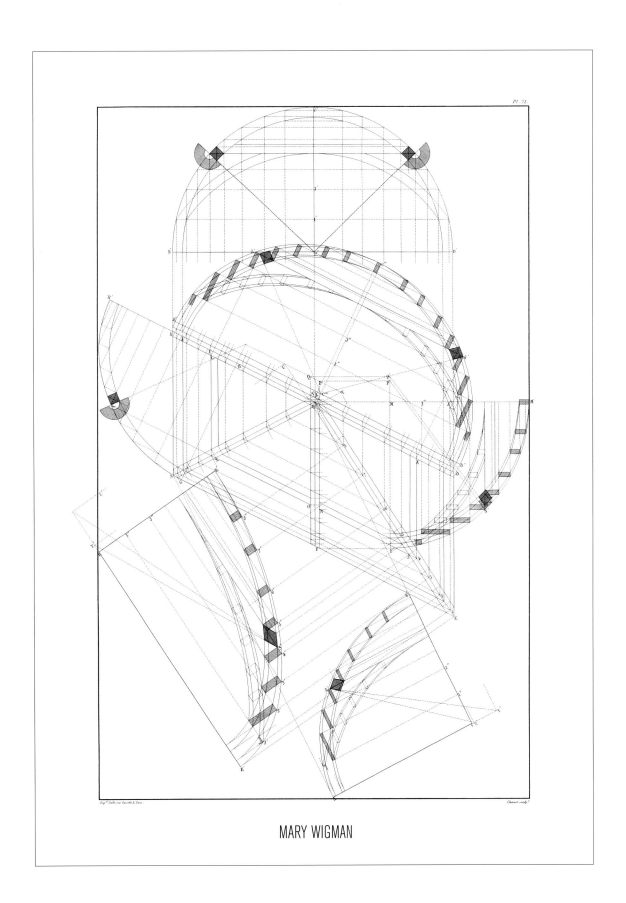

Pl. 71.

MARY WIGMAN

The Dada Portraits (details/détails), 2010

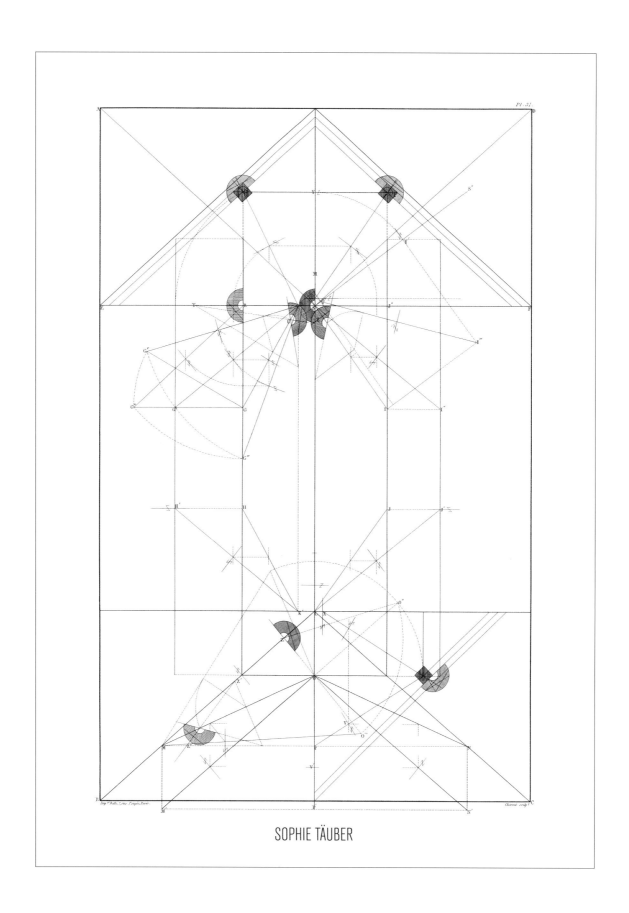

SOPHIE TÄUBER

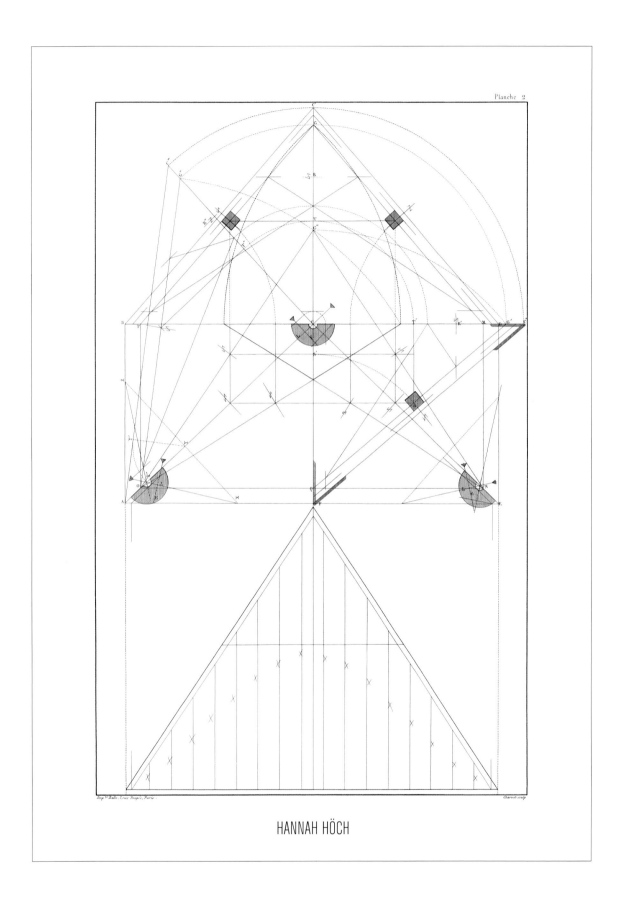

HANNAH HÖCH

The Dada Portraits (details/détails), 2010

Pl. 43.

RAOUL HAUSMANN

Pl. 55.

MAX ERNST

The Dada Portraits (details/détails), 2010

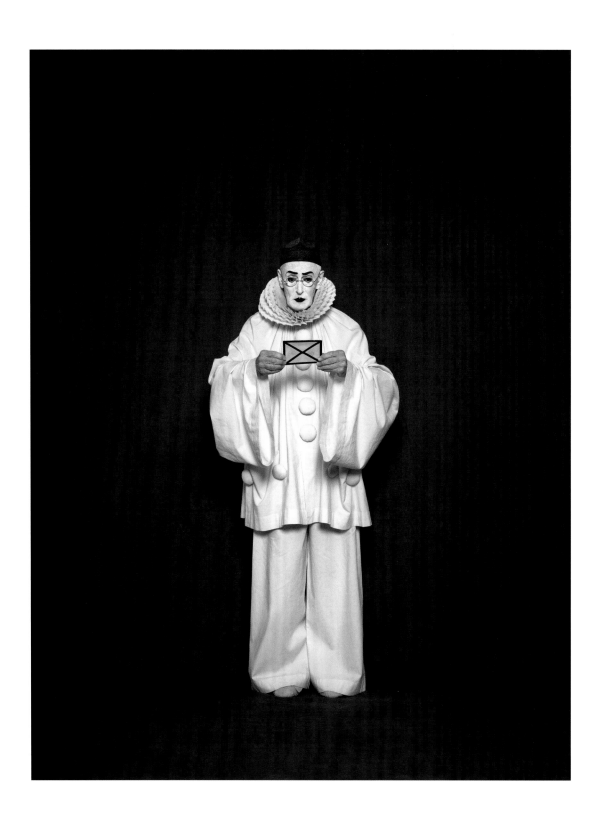

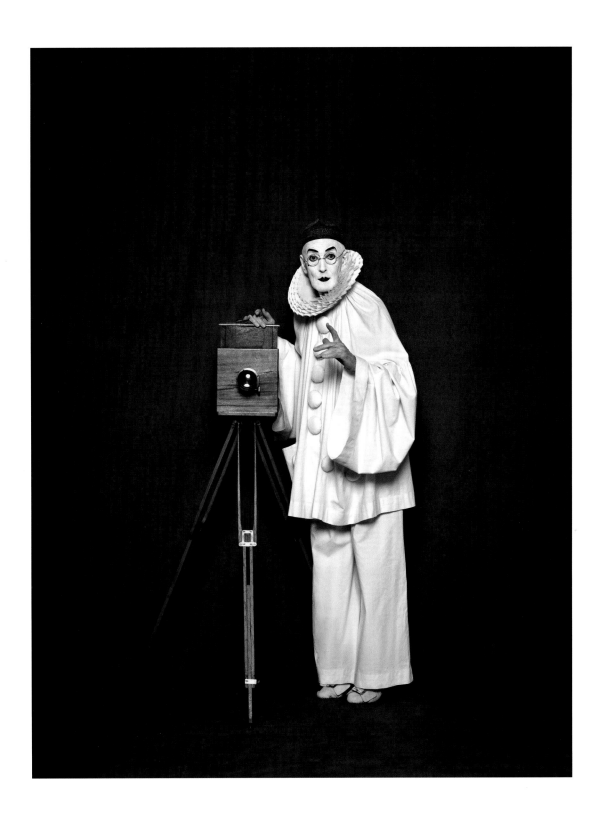

ABOVE/CI-HAUT *After Nadar: Pierrot the Photographer,* 2012
LEFT/À GAUCHE *After Nadar: Pierrot Receives a Letter,* 2012

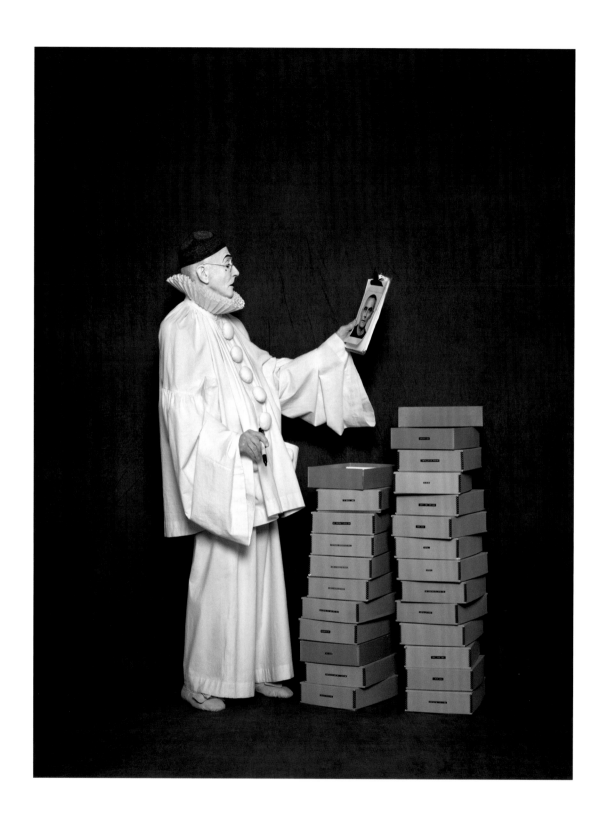

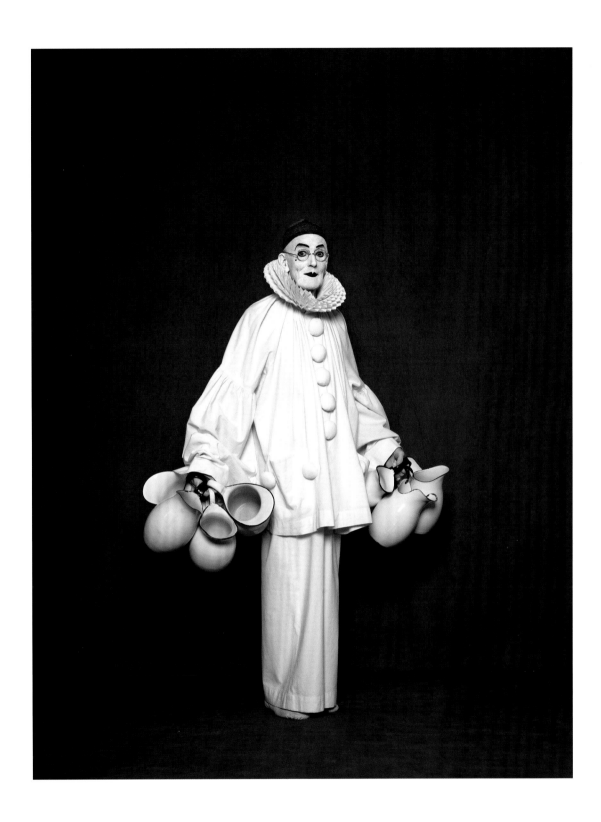

ABOVE/CI-HAUT *After Nadar: Pierrot the Collector, 2012*
LEFT/À GAUCHE *After Nadar: Pierrot the Archivist, 2012*

THE MAKING OF ARNAUD MAGGS

Rhiannon Vogl

The most profound enchantment for the collector is the locking of individual items within a magic circle in which they are fixed as the final thrill, the thrill of acquisition, passes over them. Everything remembered and thought, everything conscious, becomes the pedestal, the frame, the base, the lock of his property.

WALTER BENJAMIN[1]

1926

Arnaud Cyril Benvenuti Maggs is born in Montreal on 5 May to Enid and Cyril Maggs.

1930

Living in Strathmore, outside Montreal, Maggs waits for weekly visits by the **Popcorn Man**. The vendor's crisp, minimalist presentation of his wares sticks with the young Maggs and, arguably, it is this image that influences much of his graphic and artistic production over the next eighty years.

"I used to stand outside my house and patiently wait for the Popcorn Man to arrive ... driving a

PAGE 210
AA RU ND, 2011

BELOW
Cover of Westmount High School yearbook
Vox Ducum, 1944

huge motorcycle and sidecar. Only in place of the
sidecar was a large metal box. Both the motorcycle
and the box beside it were painted gleaming white,
with the words in black on the side "STOP ME AND
BUY ONE"... Inside the box were neat rows of
white paper bags filled with popcorn ... Just plain
white, neatly folded at the top ... My fascination
was with the whole process, and with being able
to look through the window, where I could see
another world."

1942–1944

Jazz plays a formative role in Maggs' social life. He at-
tends many concerts at Danceland on Sainte Catherine
Street in Montreal, where he sees **Jimmy Lunceford,
Cab Calloway, Count Basie** and **Duke Ellington.**
During this time he begins designing posters for high-
school dances, and in grade eleven he is asked to
design the cover of his high-school yearbook.

"Lester Young had made two ten-inch seventy-
eights for Keynote Records, including a tune called
"Afternoon of a Basie-ite," and I was caught up in
the enthusiasm of one of my schoolmates who had
been aware of jazz for some time."

1944–1945

On 8 May 1944 Maggs joins the Royal Canadian
Air Force. He is immediately sent to Toronto for 30
days basic training on the CNE grounds, with ambi-
tions to become a pilot. He is, however, sent to Prince
Edward Island to a bombing and gunnery school to
train as a rear gunner.

"My first impressions of Toronto were strolling
along the boardwalk on Sunnyside and trying to
pick up girls at the Mutual Street Arena while on
roller skates."

1945

Maggs is placed in the Reserves and given the chance
to complete his high-school credits. However, he de-
cides to become a commercial artist and enrols in the
Valentine School of Commercial Art in Westmount.
He quits after one month.

1946

Maggs is co-founder of the Hot Club of Montreal,
and is elected Chairman.

1947

Maggs is hired as an apprentice at **Bomac Federal
Ltd.**, an engraving house in Montreal.

"I quickly realized that I wanted to be a 'layout
man' ... To do this I needed to acquire an excel-
lent knowledge of typeface and the ability to
execute them faithfully by hand. It seemed to me
at the time that the best way to go about this was
to become a good 'letterer' ... So that's what I
proceeded to do."

1947–1950

After having accumulated a decent portfolio, Maggs
moves to Toronto where he takes a job as a letterer
at Bridgen's Ltd. It is here that he meets Margaret
Frew, who is working as a fashion illustrator in the
same studio.

1950

Back in Montreal, Maggs attends evening classes in
typography instructed by designer **Carl Dair.** Dair
would later become famous for his book *Design with
Type*, published in 1952, which establishes visual rules
for relationships between letters that remain in use
today. Here, Maggs encounters the work of **Jerome
Snyder,** whose aesthetic influences Maggs' own work.

Maggs and Margaret Frew are married.

"At this point in my life I became aware of Joan
Miró and Paul Klee, and we decorated our base-
ment apartment with inexpensive prints by these
artists. One day I saw a tiny photo of a [Alexan-
der] Calder mobile reproduced in an architectural
magazine and remember vividly the excitement I
felt on seeing his fluid shapes."

Maggs also sees a portrait of French photographer
Eugène Atget taken by Berenice Abbot. Atget's life
and work would remain a consistent influence in
Maggs' career.[2]

TOP
Business card, 1950

BOTTOM
Cover of the Art Directors Club of Toronto
annual, 1961

1951

Son Laurence is born.

Dair leaves Montreal for Toronto. Maggs rents a studio on **Union Ave**, across from Morgan's Department Store, and begins working as a freelance designer, regularly attending meetings at the Montreal **Art Directors Club**. One evening **Alvin Lustig**, a New York-based designer, gives a lecture.

"The talk changed my life. He spoke about art not just being a nine to five job, but permeating every cell of one's being, one's thoughts, one's decisions. It clarified a lot of confused and rambling thoughts in my head, and helped to bring things together for me."

1952

Inspired by Lustig, Maggs decides to move his family to New York, where he has the chance to meet Lustig. Maggs establishes his own freelancing business designing album covers for **Columbia Records** and illustrations for popular magazines such as *Seventeen*. Here, he meets designer **Jack Wolfgang Beck**.

"We became good friends and he was a big influence on my work. Jack had a loft in the lower forties around Second Avenue. Tuesday nights a lot of his designer friends would gather to show slides and talk about their work. Among the frequent visitors were **Rudolph de Harak** and **Jerome Kuhl**, both at the time doing record covers and book jackets for Grove Press. Once in a while **Andy Warhol** would show up. Jack had an extra room in his loft where we could hang our work and hopefully sell it. One day I walked in and the wall was covered with Warhol's little pen drawings. I immediately bought three of them for five dollars each."

1953

Anxious to design an album cover for **Prestige Records**, Maggs visits producer **Ira Gitler**, who encourages Maggs to meet with the musician **Charles Mingus**.

"He'd just returned from Toronto, where he had done a concert at Massey Hall, along with Dizzy

Gillespie, Charlie Parker, Bud Powell and Max Roach. He wanted an album cover designed, and luckily I had several in my portfolio, so I got the job. Mingus' partner Max Roach came over to see my work too, but seemed more interested in listening to the tapes from the concert. Riding back to my studio on the El, I quickly sketched out the idea that was finally used for the album."

Maggs designs the album cover for *Jazz at Massey Hall*, recorded on 15 May 1953 and released by Mingus and Max Roach on their own Debut Records label. It is now known as one of the most famous live recordings in jazz history, and in 1995 was inducted into the Grammy Hall of Fame.

1954–1957

Maggs and his family move back to Toronto. He starts working at **Templeton Studios** on Yonge Street. He works there until 1957, when he again decides to work as an independent designer, this time from the basement of the family home in Don Mills.

1954

Son Toby is born.

1957

Daughter Caitlan is born.

1959

Maggs receives an invitation to work for **Studio Boggeri**, Milan. He decides to move the family to Italy where he works on designs for Pirelli and Roche Pharmaceuticals. He also enrols briefly in drawing classes at **Accademia di Belle Arti di Brera**. They return to Toronto after only a few months.

1961

Maggs is asked to design the cover for the 13th Art Directors Club of Toronto annual.

1962–1963

On his way back from a design conference in Aspen,

Colorado, Maggs stops in Sante Fe and introduces himself to the architect **Alexander Girard** and shows him his portfolio. Impressed, Girard invites Maggs to work with him, and he does so for several months, designing fabrics for Herman Miller.

1963–1965

Returning to Toronto, Maggs takes a job with **Theo Dimson** at **Art Associates** and later becomes Art Director there. Maggs exhibits his design work at all three of New York's major graphic shows: the Art Directors Club, Type Directors Club and Society of Illustrators.

1966

When Dimson leaves Art Associates to start his own business, Maggs purchases a Nikon SLR camera and, at the age of 40, makes the abrupt decision to leave the field of graphic design and become a commercial photographer.

"I had never looked through a SLR camera before in my life. I bought the camera and immediately decided I wanted to become a photographer."

1968

Maggs lands a job as a novice photographer at **TDF Artists Limited**, at the time one of Canada's largest advertising art studios. Working primarily as a fashion photographer, he also is commissioned to design a photo mural for the **Three Small Rooms** restaurant at the Windsor Arms Hotel.

Maggs moves to the Cabbagetown area of Toronto. He and his wife get divorced. He begins to discover the work of photographers **Edward Weston**, **Paul Strand** and **Walker Evans**.

1969

Maggs applies to the Canada Council for funds to study the work of various photographers in Europe. He travels to London and attempts to contact several of his idols. Unsuccessful, he asks his friend **Deborah Thompson** to join him. Together they travel to Belgium, where he purchases a new Citroën 3CV truck, and the two drive through France, Spain and North Africa.

"For me, this was a voyage of discovery. I realized I had never stopped long enough to fully appreciate the world around me."

1970

Back in Canada, Maggs leaves TDF, finding the life of a fashion photographer increasingly dissatisfying. In a brief teaching stint at the **Ontario College of Art**, he meets student **Lee Dickson**. With his financial situation in flux, Maggs invites her to live with him. The two eventually move into the tiny coach house on Maggs' property, turning it into a studio-cum-living space.

1973

Inspired by Dickson and reflecting back on his experiences with **Alvin Lustig**, Maggs decides that he will teach himself how to "be" an artist and begins keeping a series of scrapbooks.

"I began to make lists of influences in my life, going back as far as my encounters with the Popcorn Man ... I made lists of things I'd seen, places I'd been, music I'd heard and books I'd read ... that were part of my unconscious being."

Maggs also enrols in drawing classes at Artists Workshop and studies anatomy taught by **Paul Young**. He takes a keen interest in the different shapes and proportions of model's heads and profiles, and becomes obsessed with capturing these forms through his work.

1975–1978

Realizing that photography is the only way to truly document what he is observing, Maggs purchases a used Rollei camera and starts to experiment photographing friends, family and colleagues. Maggs professes that the camera's main function is that of an extremely accurate recording device and fully devotes himself to the medium.

TOP
Lee Dickson, mid-1970s

BOTTOM
Leonard Cohen, Nashville, 1972

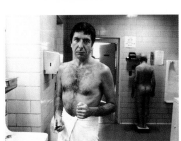

An analytical, if not detached eye drives much of Maggs' production during this period as he sets out photographing members of the Toronto art community – including **Northop Frye, Peggy Gale, Ydessa Hendeles, Suzy Lake, Liz Magor, Michael Snow** and **Paul Wong** – in an austere, mug-shot-like manner, face-on and from the side. He builds on the systematic structure of these series by choosing to display them in geometric, grid patterns. As his work progresses, he starts to allow the structure of film – such as the number of frames per roll and the number of rolls that fit neatly on a single contact sheet – to drive the composition of each work. Maggs starts to exhibit his work publicly at this time and develops relationships with several commercial galleries in Toronto, including **David Mirvish**.

"I really want to get a lot of people on film. I enjoy cataloguing people's faces. I've always been a bit of a collector. And now I've gotten into collecting photographs of people."

1975

Maggs is included in his first group exhibition, *Exposure*, held at the Art Gallery of Ontario, Toronto.

1976

Maggs establishes his own studio space and dedicates himself fully to producing new work.

1977

GROUP EXHIBITIONS
7 Canadian Photographers, National Film Board, Ottawa

1978

In his first solo exhibition at **David Mirvish Gallery** in Toronto, Maggs displays *64 Portrait Studies*.

SOLO EXHIBITIONS
64 Portrait Studies, David Mirvish Gallery, Toronto;
Anna Leonowens Gallery, NSCAD, Halifax

GROUP EXHIBITIONS
Sweet Immortality: A Selection of Photographic Portraits,
Edmonton Art Gallery

1979

On a trip to New York, Maggs sees a solo exhibition of **Joseph Beuys'** work at the Guggenheim Museum and is immediately impressed by the artist's production.

SOLO EXHIBITIONS
Ledoyen Series, YYZ, Toronto

GROUP EXHIBITIONS
Photo/Extended Dimensions, Art Gallery of Winnipeg

1980

Maggs is invited to have a solo exhibition at the Canadian Cultural Centre, Paris. He takes advantage of being in Europe and travels to Düsseldorf. While there, he arranges to photograph students at the **Staatliche Kunstakademie** where photographer **Bernd Becher** is a professor, and where **Joseph Beuys** had taught. He also encounters a sculpture by **Carl Andre**[4] composed of one hundred steel plates laid out on the floor of a gallery in five rows of twenty. This inspires him to commence a series of portraits that would be made up of one hundred photographs. He visits Beuys unannounced, and persuades him to be the subject of this series. The same year, Maggs also photographs André Kertész.

"Kertész was really a pioneer in twentieth century photography. He influenced so many people. He influenced Cartier-Bresson, who to some degree influenced Robert Frank. Everybody owes something to Kertész. I saw a picture he had taken, a folded newspaper, with a review of his work, sitting on a table in his living room in New York. It was done so well and so easily. It really impressed me."

SOLO EXHIBITIONS
Centre Culturel Canadien, Paris

1981
SOLO EXHIBITIONS
Downwind Photographs, Mercer Union, Toronto

GROUP EXHIBITIONS
Displacements, Glendon Gallery, York University, Toronto

TOP
Carl Andre, *5 × 20 Altstadt Rectangle*, 1967

BOTTOM
Sketch from *Notebook*, c. 1985

1982
GROUP EXHIBITIONS
Persona, The Nickle Arts Museum, Calgary

1983
SOLO EXHIBITIONS
Turning, Photography Gallery, Harbourfront, Toronto
Joseph Beuys, Optica, Montreal

GROUP EXHIBITIONS
Seeing People, Seeing Space, The Photographers' Gallery, London, UK

1984–1987
The first major touring exhibition of Maggs' work is organized by **The Nickle Arts Museum**, Calgary. Showcasing over 13,000 images, Maggs takes on the task of designing the exhibition as well as acting as an administrator and archivist for the show as it travels across Canada until 1987.

SOLO EXHIBITIONS
Photographs 1975–84, The Nickle Arts Museum, Calgary; Winnipeg Art Gallery; Art Gallery of Hamilton

1984
Maggs is recognized publicly for his outstanding artistic production and is awarded the **Victor Martyn Lynch Staunton Award**, administered by the Canada Council for the Arts.

SOLO EXHIBITIONS
Photographs 1981–83, Charles H. Scott Gallery, Vancouver

GROUP EXHIBITIONS
Contemporary Canadian Photography, National Museum of Photography, Film and Television, Bradford, UK
Evidence of the Avant-Garde since 1957, Art Metropole, Toronto
Responding to Photography, Art Gallery of Ontario, Toronto

1985
SOLO EXHIBITIONS
Düsseldorf Photographs, The Isaacs Gallery, Toronto

GROUP EXHIBITIONS
Contemporary Canadian Photography, from the Collection of the National Film Board, National Gallery of Canada, Ottawa
Identities, Centre National de la Photographie, Paris, France

1986
At Maggs' 60th birthday party, he is introduced to fellow artist Spring Hurlbut.

1987–1991
Returning to his roots in graphic design, Maggs begins cataloguing numbers he sees around him, recording sequential taxis as they pass in the streets and railroad boxcars as they go by the window of his Toronto studio. Inspired by systems of classification like those used by the **Prestige Records** company to inventory their stock and **Ludwig von Köchel's** catalogue of **Mozart's** compositions, he creates work based entirely on numerals and type, working again with font design and various commercial and artistic printing methods such as Letraset and letterpress photo-engravings. He gains representation by **Cold City Gallery**, Toronto. Channelling his idol **Eugène Atget** he returns to **Paris** in 1991, and catalogues the vertical hotel signs that pepper the city. Eventually he begins dividing his time between Toronto and France.

"I felt him [Atget] directing me..."

1988
Maggs participates in an artist residency at the Banff Centre, Alberta.

SOLO EXHIBITIONS
The Complete Prestige 12" Jazz Catalogue, YYZ, Toronto

1989
SOLO EXHIBITIONS
Numberworks, Macdonald Stewart Art Centre, Guelph
Joseph Beuys, Stux Gallery, New York

1990
SOLO EXHIBITIONS
8 Numberworks, Southern Alberta Art Gallery, Lethbridge
Joseph Beuys, Neuberger Museum of Art, Purchase, New York
Identification, Saidye Bronfman Centre, Montreal
7828, Open Studio, Toronto

GROUP EXHIBITIONS
Numbering, Art Gallery of Hamilton

Eugène Atget, *À la Cloche d'Or, 193 Rue Saint-Martin, 3rd Arrondissement*, 1908

1991

Maggs makes a pilgrimage to New York seeking out Atget's business address book, which was acquired by the Museum of Modern Art in 1968 from **Berenice Abbott**. Maggs arranges to document the entire book.

"It just shows all those things we don't bother to think about Atget, and it's a very personal thing. It includes notes on the best time of day to see someone, things like that, what metro stop to get off at. It's amazing."

The same year, Maggs is awarded the **Gershon Iskowitz Prize**, which is given to a professional Canadian visual artist who has achieved maturity and is on the verge of producing a significant body of work.

SOLO EXHIBITIONS
Köchel Series, Cold City Gallery, Toronto; Chapelle historique du Bon-Pasteur, Montreal

GROUP EXHIBITIONS
Photo Based Works, 49th Parallel, New York

1992–2010

Sparked by his experience photographing Atget's repertoire, Maggs shifts to taking paper-based print ephemera as his subject, much of which is found on his scavenges through **Paris flea markets**. Photographing them as a way of documenting, preserving and memorializing their contents, he monumentalizes each found item in his habitual grid, and later, in linear arrangements, so as to capture each in portrait form.

1992

The Hotel Series artist book is co-published by **Art Metropole** and **Presentation House**. Maggs is again honoured with the **Toronto Arts Award** celebrating his outstanding contributions to Toronto's vibrant artistic and cultural life.

In a conversation with fellow artist **Brian Groombridge**, Maggs learns of a new gallery being opened by **Susan Hobbs** on **Tecumseth Street**, Toronto. With Groombridge's encouragement, Maggs calls Hobbs to arrange a meeting. Hobbs is looking for a group

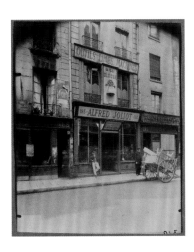

of artists who will work well together in her new space, and agrees that Maggs would certainly fit.

SOLO EXHIBITIONS
Hotel, Presentation House Gallery, Vancouver
Hotel, Cold City Gallery, Toronto

GROUP EXHIBITIONS
Beau, Mois de la Photo, Paris, France; Canadian Museum of Contemporary Photography, Ottawa; Canada House, London, UK
Special Collections: The Photographic Order from Pop to Now, International Center of Photography, New York; Fondation Deutsch, Lausanne, Switzerland; Mary & Leigh Block Museum of Art, Evanston, Illinois; Arizona State University Art Museum, Tempe; Chrysler Museum of Art, Norfolk, Virginia; Bass Museum of Art, Miami, Florida; The Museums at Stony Brook, Stony Brook, New York; Vancouver Art Gallery; Ansel Adams Center, San Francisco; Sheldon Memorial Art Gallery, Lincoln, Nebraska

1993

Hobbs opens her gallery in the winter and begins representing Maggs. The long open wall at the Tecumseth Street gallery captivates Maggs and affords him the opportunity to regularly exhibit his oversized, multi-imaged grid works.

GROUP EXHIBITIONS
Within Memory, Montage 93, Rochester, New York; Addison Gallery of American Art, Andover, Massachusetts

1994

Maggs starts printing in colour with his work *Travail des enfants dans l'industrie*. The work is purchased by the **National Gallery of Canada**,

SOLO EXHIBITIONS
Travail des enfants dans l'industrie, Susan Hobbs Gallery, Toronto

GROUP EXHIBITIONS
1995 Obsessions: From Wunderkammer to Cyberspace, Foto Biennale Enschede, Rijksmuseum Twenthe, The Netherlands

Lutz Dille, *Arnaud Maggs*, 2006

1996

SOLO EXHIBITIONS
Notification, Susan Hobbs Gallery, Toronto

GROUP EXHIBITIONS
Double vie, double vue, Fondation Cartier, Paris, France

1997

Maggs and Spring Hurlbut are married.

SOLO EXHIBITIONS
Arnaud Maggs: Early Portraits, Edmonton Art Gallery
Répertoire, Susan Hobbs Gallery, Toronto

GROUP EXHIBITIONS
Eros and Thanatos, Art Gallery of Ontario, Toronto
A Little Object, Centre for Freudian Analysis and Research, London, UK
Notification, Agnes Etherington Art Centre, Kingston

1999

The Power Plant organizes the first comprehensive retrospective of Maggs' work.

SOLO EXHIBITIONS
Arnaud Maggs: Work 1976–1999, The Power Plant, Toronto
Susan Hobbs Gallery, Toronto

GROUP EXHIBITIONS
Reflections on the Artist: Self-Portraits and Portraits, National Gallery of Canada, Ottawa

2000

SOLO EXHIBITIONS
Arnaud Maggs: Notes Capitales, Centre Culturel Canadien, Paris

2001

SOLO EXHIBITIONS
Susan Hobbs Gallery, Toronto
Lèche-vitrine, Galerie Blanche, Paris

GROUP EXHIBITIONS
Facing History: Portraits from Vancouver, Presentation House, Vancouver
2000 and Counting, National Gallery of Canada, Ottawa
Memoirs: Transcribing Loss, Art Gallery of Greater Victoria
Mémoire et archive, Musée d'art contemporain de Montréal, Montreal

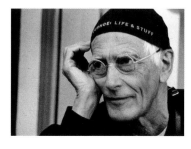

2003

SOLO EXHIBITIONS
Susan Hobbs Gallery, Toronto

GROUP EXHIBITIONS
Confluence: Contemporary Canadian Photography, Canadian Museum of Contemporary Photography, Ottawa

2004

SOLO EXHIBITIONS
Oxford String Quartet, Agnes Etherington Art Centre, Kingston
Joseph Beuys, Goethe-Institut, Toronto

GROUP EXHIBITIONS
About Face: Photography and the Death of the Portrait, Hayward Gallery, London, UK
Facing History: Portraits from Vancouver, Canadian Cultural Centre, Paris
Je t'envisage: La disparition du portrait, Musée de l'Elysée, Lausanne, Switzerland

2005

Receives Lifetime Achievement Award from Untitled Art Awards, Toronto

SOLO EXHIBITIONS
Werner's Nomenclature of Colours, Susan Hobbs Gallery, Toronto
Christo, Art Gallery of Ontario, Toronto
Düsseldorf Photographs, Goethe-Institut, Toronto

GROUP EXHIBITIONS
The Cold City Years, The Power Plant, Toronto
Facing History: Portraits from Vancouver, Presentation House, Vancouver; Le Wharf: Centre d'art contemporain de Basse-Normandie, Hérouville Saint-Clair, France

2006

Maggs is among the laureates chosen to receive a **Governor General's Award in Visual and Media Arts,** honouring excellence in visual and media arts, and is included in the exhibition at the National Gallery of Canada, Ottawa

SOLO EXHIBITIONS
Nomenclature, The Robert McLaughlin Art Gallery, Oshawa; McMaster Museum of Art, Hamilton

NOTES

All unreferenced quotes are from Arnaud Maggs' work *15*, 1989.

1 Walter Benjamin, "Unpacking My Library: A Talk about Book Collecting," in *Illuminations*, translated by Harry Zohn, edited and with an introduction by Hannah Arendt (New York: Schoken Books, 2007), p. 60.

2 Gary Michael Dault, "Making an Art of Documentation," *The Globe and Mail*, 13 September 1997.

3 Arnaud Maggs in "Anatomy of a Portrait: An Interview with Arnaud Maggs," interview with Gail Fisher-Taylor, *Photo-Communiqué*, Fall 1982, p. 17.

4 Shown at *Minimal + Conceptual Art aus der Sammlung Panza*, Kunstmuseum Düsseldorf, Germany; travelled to Museum für Gegenwartskunst, Basel, Switzerland.

5 Arnaud Maggs in Karyn Elizabeth Allen, *Arnaud Maggs Photographs 1975–84*, The Nickle Arts Museum, Calgary, 1984, p. 7.

6 Arnaud Maggs in "Evidence of Existence: A Conversation with Toronto-based Photographer Arnaud Maggs," in *Art on Paper*, May/June 2008, p. 68.

7 Ibid.

8 Benjamin, *Illuminations*, p. 60.

2007

SOLO EXHIBITIONS
Nomenclature, Gallery One One One, Winnipeg
Lessons, Susan Hobbs Gallery, Toronto

2008

SOLO EXHIBITIONS
Nomenclature, Musée d'art contemporain de Montréal, Montreal

2009

GROUP EXHIBITIONS
Beautiful Fictions: Photography at the AGO, Art Gallery of Ontario, Toronto
A Field Guide to Observing Art, McMaster Museum of Art, Hamilton

2010

SOLO EXHIBITIONS
Lost and Found, MacLaren Art Centre, Barrie
The Dada Portraits, Susan Hobbs Gallery, Toronto

GROUP EXHIBITIONS
Traffic: Conceptual Art in Canada 1965–1980, Doris McCarthy Gallery, University of Toronto; Dalhousie Art Gallery, MSVU Art Gallery, Saint Mary's University Art Gallery, Halifax; Art Gallery of Alberta, Edmonton; Leonard & Bina Ellen Art Gallery, Toronto, Montreal, Vancouver, Halifax; Vancouver Art Gallery

2011–2012

GROUP EXHIBITIONS
Animal, Kenderdine Art Gallery, Saskatoon; The Robert McLaughlin Gallery, Oshawa; Dalhousie Art Gallery, Halifax

2012

Maggs continues to actively produce new work, dividing his time between France and Toronto. He has nine grandchildren and five great-grandchildren. Maggs and Susan Hobbs have sustained their professional relationship and Maggs continues to show each new piece in the same space in her gallery.

SOLO EXHIBITIONS
After Nadar, Susan Hobbs Gallery, Toronto
Arnaud Maggs: Identification, National Gallery of Canada, Ottawa

GROUP EXHIBITIONS
"Photography Collected Us": The Malcolmson Collection, University of Toronto Art Centre
Like-Minded, Plug In ICA, Winnipeg

"Every passion borders on the chaotic, but the collector's passion borders on the chaos of memories."
WALTER BENJAMIN[8]

ARNAUD MAGGS EN DEVENIR

Rhiannon Vogl

« C'est le plus profond enchantement du collection-
neur que d'enclore l'exemplaire dans un cercle
envoûté où, parcouru de l'ultime frisson, celui
d'avoir été acquis, il se pétrifie. Tout ce qui relève là
de la mémoire, de la pensée, de la conscience, devient
socle, cadre, reposoir, fermoir de sa possession[1]. »
Walter Benjamin

1926

Arnaud Cyril Benvenuti Maggs naît à Montréal le
5 mai. Il est le fils d'Enid et de Cyril Maggs.

1930

Vivant à Strathmore, près de Montréal, Maggs attend
chaque semaine la visite du **marchand de popcorn**.
Il n'oubliera jamais l'impeccable étalage minimaliste
des produits de ce vendeur ambulant, et cette image
influencera sans doute une grande part de sa produc-
tion graphique et artistique durant quatre-vingts ans.

« Je restais debout dehors, devant la maison, à
attendre patiemment que le marchand de popcorn

PAGE 220
Spine, 1988

EN HAUT
Alexander Calder, *Jacaranda*, 1949

EN BAS
Joan Miró, *Personnage au soleil rouge, I*,
1950

arrive… au volant de son énorme motocyclette à nacelle latérale. Sauf qu'à la place de la nacelle, il y avait une grande boîte de métal. La moto et la boîte étaient toutes deux peintes d'un blanc brillant, avec ces mots en noir sur le côté : « STOP ME AND BUY ONE » [Arrêtez-moi et achetez-en un]… À l'intérieur de la boîte, il y avait de belles rangées bien ordonnées de sacs de papier blanc remplis de maïs soufflé… Des sacs tout blancs, soigneusement refermés… Tout cela me fascinait. À travers la fenêtre, je voyais un autre monde. »

1942–1944

Le jazz joue un rôle formateur dans la vie sociale de Maggs. Il assiste à de nombreux concerts au Danceland, sur la rue Sainte-Catherine à Montréal, où il voit **Jimmy Lunceford, Cab Calloway, Count Basie et Duke Ellington**. Il commence à faire des affiches pour les danses qui ont lieu à l'école secondaire et, en 11ᵉ année, on lui demande de créer la couverture de l'album des finissants.

« Lester Young avait enregistré deux 78 tours de dix pouces pour Keynote Records, dont "Afternoon of a Basie-ite", et j'ai été emporté par l'enthousiasme d'un de mes camarades qui écoutait du jazz depuis quelque temps. »

1944–1945

Le 8 mai 1944, Maggs entre dans l'Aviation royale canadienne, avec l'ambition de devenir pilote. Aussitôt, il part pour Toronto faire l'entraînement de base de trente jours, qui se donne sur le terrain de la Canadian National Exhibition. Mais on l'envoie ensuite suivre le cours de mitrailleur arrière à l'école de bombardement et de tir de l'Île-du-Prince-Édouard.

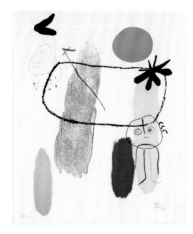

« Mes premières impressions de Toronto, ce sont les promenades le long du rivage, sur Sunnyside, et les flirts avec les filles, en patins à roulettes, à l'aréna de la rue Mutual. »

1945

Maggs devient réserviste et on lui offre de terminer ses études secondaires. Il décide plutôt de devenir

artiste commercial et s'inscrit à la **Valentine School of Commercial Art** de Westmount. Il abandonne au bout d'un mois.

1946

Maggs est co-fondateur du Hot Club of Montreal, dont il est élu président.

1947

Maggs est embauché comme apprenti chez **Bomac Federal Ltd.**, une maison de gravure de Montréal.

« Je me suis vite rendu compte que je voulais être maquettiste… Pour cela, il fallait que j'acquière une excellente connaissance des caractères typographiques et que je sois capable de les reproduire fidèlement à la main. Il m'a semblé que le meilleur moyen d'y parvenir serait de devenir un bon lettreur… Et c'est ce que j'ai entrepris de faire. »

1947–1950

Après avoir constitué un portfolio présentable, Maggs s'installe à Toronto et travaille comme lettreur chez Bridgen's Ltd. C'est là qu'il fait la connaissance de Margaret Frew, qui travaille comme illustratrice de mode.

1950

De retour à Montréal, Maggs suit, le soir, les cours de typographie de **Carl Dair**, qui deviendra célèbre pour *Design with Type*. Ce livre, paru en 1952, établit des règles visuelles sur les rapports entre les lettres qui sont en usage encore aujourd'hui. Maggs découvre le travail de **Jerome Snyder**, dont l'esthétique l'influencera.

Maggs et Margaret Frew se marient.

« C'est à ce moment-là que j'ai entendu parler de Joan Miró et de Paul Klee, et nous avons décoré notre appartement au sous-sol avec des reproductions bon marché d'œuvres de ces artistes. Un jour, j'ai vu une petite photo d'un mobile de [Alexander] Calder dans une revue

d'architecture; je me souviens très bien de mon engouement pour ces formes fluides. »

Maggs voit également un portrait du photographe français **Eugène Atget**, par Berenice Abbott. La vie et le travail d'Atget seront pour lui une influence constante[2].

1951

Naissance de son fils Laurence.

Quand Carl Dair quitte Montréal pour Toronto, Maggs loue un atelier sur l'**avenue Union**, en face du magasin Morgan's, et commence à travailler comme graphiste à la pige. Il assiste régulièrement aux réunions de l'**Art Directors Club** de Montréal où, un soir, le designer graphique **Alvin Lustig**, de New York, vient donner une conférence.

« Cette conférence a changé ma vie. Il nous a dit que l'art n'était pas un emploi de 9 à 5, mais qu'il devait s'infiltrer dans toutes les fibres de notre être, dans toutes nos pensées, nos décisions. J'avais alors beaucoup d'idées confuses et décousues, cela m'a aidé à y mettre de l'ordre. »

1952

Inspiré par Lustig, Maggs décide de s'installer avec sa famille à New York, où il a la chance de revoir le graphiste à une autre occasion. Établi à son propre compte, il fait la conception graphique de pochettes de disques pour la **Columbia Records** ainsi que des illustrations pour des magazines populaires comme *Seventeen*. Il rencontre le designer graphique **Jack Wolfgang Beck**.

« Nous sommes devenus bons amis et il m'a beaucoup influencé dans mon travail. Jack avait un loft dans le bas de la ville autour de la Deuxième Avenue. Le mardi soir, beaucoup de ses amis designers se réunissaient pour montrer des diapositives et parler de leur travail. Parmi eux, on voyait souvent **Rudolph de Harak** et **Jerome Kuhl** qui, à l'époque, faisaient tous deux des pochettes de disques et des jaquettes de livres pour la Grove Press. De temps à autre, **Andy Warhol** venait faire un tour. Chez Jack, il y avait une pièce où

nous pouvions accrocher nos œuvres et, avec un peu de chance, les vendre. Un jour j'y suis entré et le mur était couvert de petits dessins à l'encre de Warhol. J'en ai tout de suite acheté trois, pour cinq dollars chacun. »

1953

Souhaitant faire la conception graphique de pochettes de disques pour la **Prestige Records**, Maggs va voir le producteur **Ira Gitler**, qui l'encourage à rencontrer le musicien **Charles Mingus**.

« Il arrivait de Toronto, où il avait donné un concert à Massey Hall, avec **Dizzy Gillespie**, **Charlie Parker**, **Bud Powell** et **Max Roach**. Il voulait une pochette de disque et, par chance, j'en avais plusieurs dans mon portfolio, alors il m'a donné le contrat. Max Roach, le partenaire de Mingus, est venu lui aussi voir mon travail, mais il semblait plus intéressé à écouter les enregistrements du concert. En retournant à mon atelier par le métro aérien, j'ai crayonné ce que j'avais en tête et c'est cette idée-là qui a finalement été utilisée pour l'album. »

Maggs réalise la pochette du disque *Jazz at Massey Hall*, enregistré le 15 mai 1953 et distribué par Mingus et Max Roach sur leur propre étiquette, Debut Records. Cet album, intronisé en 1995 au Grammy Hall of Fame, est l'un des plus célèbres enregistrements en direct de l'histoire du jazz.

1954–1957

Maggs retourne à Toronto avec sa famille. Il travaille aux **Templeton Studios**, sur la rue Yonge, jusqu'en 1957, année où il décide de redevenir pigiste. Il installe son atelier au sous-sol de la maison familiale à Don Mills.

1954

Naissance de son fils Toby.

1957

Naissance de sa fille Caitlan.

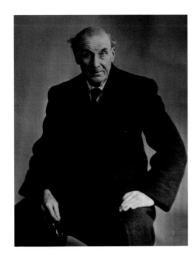

EN HAUT
Drawing for Myself, 1964

EN BAS
Self-portrait with Deborah, Oued Laou, 1969

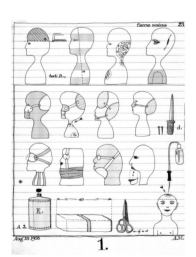

1959

Invité à travailler au **Studio Boggeri**, à Milan, Maggs part avec sa famille pour l'Italie, où il participera à des projets pour le fabricant de pneus Pirelli et le laboratoire pharmaceutique Roche. Il suit aussi quelques cours de dessin à l'**Accademia di Belle Arti di Brera**. Au bout de quelques mois, il rentre à Toronto avec sa famille.

1961

Maggs fait la conception graphique de la couverture du 13ᵉ catalogue annuel du Art Directors Club de Toronto.

1962–1963

De retour d'une conférence sur le design tenue à Aspen, au Colorado, Maggs s'arrête à Santa Fe et se présente chez l'architecte **Alexander Girard**, à qui il montre son portfolio. Impressionné, Girard l'invite à collaborer avec lui. Pendant plusieurs mois, Maggs dessinera des tissus pour l'entreprise de meubles et matériel de bureau Herman Miller.

1963–1965

Revenu à Toronto, Maggs obtient un emploi avec **Theo Dimson** chez **Art Associates**, une agence de publicité dont il deviendra directeur artistique. Il participe aux trois principales expositions de design graphique de New York : celles de l'Art Directors Club, du Type Directors Club et de la Society of Illustrators.

1966

Quand Dimson quitte Art Associates pour se lancer à son propre compte, Maggs achète un appareil photo Nikon SLR et, à l'âge de 40 ans, décide soudainement d'abandonner le design graphique pour devenir photographe commercial.

« Je n'avais jamais regardé à travers un appareil réflex auparavant. J'ai acheté l'appareil et tout de suite j'ai décidé de devenir photographe. »

1968

Maggs décroche un emploi comme apprenti photographe chez TDF **Artists Limited**, qui est à l'époque une des plus grosses agences de publicité du Canada. Il fait surtout de la photographie de mode, mais on lui commande aussi une photo murale pour le restaurant **Three Small Rooms** de l'hôtel Windsor Arms.

Maggs déménage dans le quartier Cabbagetown de Toronto. Lui et sa femme divorcent. Il découvre l'œuvre des photographes **Edward Weston**, **Paul Strand** et **Walker Evans**.

1969

Maggs demande une bourse au Conseil des arts du Canada pour étudier l'œuvre de différents photographes en Europe. Il se rend à Londres et tente, mais sans succès, d'entrer en contact avec plusieurs de ses idoles. Il invite alors son amie **Deborah Thompson** à le rejoindre et tous deux partent pour la Belgique, où Maggs achète une camionnette Citroën 3CV. Ils voyagent en France, en Espagne et en Afrique du Nord.

« Pour moi, ce fut un voyage de découverte. Je me suis rendu compte que je ne m'étais jamais arrêté assez longtemps pour vraiment apprécier le monde autour de moi. »

1970

De retour au Canada, Maggs quitte TDF car la vie de photographe de mode le satisfait de moins en moins. Pendant une courte période, il enseigne à l'**Ontario College of Art**, où il fait la connaissance de **Lee Dickson**, qui y est étudiante. Sa situation financière étant instable, il l'invite à venir vivre avec lui. Tous deux s'installeront plus tard dans un petit bâtiment qui se trouve sur la propriété de Maggs et qu'ils transformeront en appartement-atelier.

1973

Inspiré par Dickson et se rappelant les conseils d'**Alvin Lustig**, Maggs décide d'apprendre à « être » un artiste et commence une série d'albums de coupures.

« J'ai commencé à faire des listes de ce qui m'avait influencé dans ma vie, en remontant aussi loin

que mes rencontres avec le marchand de pop-
corn... J'ai fait des listes de choses que j'avais
vues, d'endroits où j'étais allé, de musiques que
j'avais écoutées, de livres que j'avais lus... et
qui étaient inscrits dans mon subconscient. »

Maggs suit des cours de dessin à l'Artists Workshop
et étudie l'anatomie auprès de **Paul Young**. Il se
prend d'un vif intérêt pour les proportions des têtes
et les profils des modèles, et devient obsédé par le
désir de représenter ces formes dans ses œuvres.

1975–1978

Comprenant que seule la photographie lui permettra
de vraiment montrer ce qu'il voit, Maggs achète une
Rollei usagée et commence à photographier ses amis,
sa famille et ses collègues. Pour lui, la principale fonc-
tion d'un appareil photo est de reproduire exactement
ce que l'on voit, et il se consacre à la photographie.

À la base de sa production de cette période, il y a
un regard qui, sans être détaché, demeure analyti-
que. Maggs entreprend de photographier des mem-
bres de la communauté artistique torontoise – dont
**Northop Frye, Peggy Gale, Ydessa Hendeles, Suzy
Lake, Liz Magor, Michael Snow** et **Paul Wong** – et
fait d'eux des portraits austères, semblables à des
photos d'identité, de face et de profil. Exploitant le
caractère systématique de ces séries, il les assemble
dans des grilles géométriques. Progressivement, il
laisse la structure du rouleau de pellicule – le nom-
bre de photos par rouleau et le nombre de rouleaux
qui entrent facilement sur une planche-contact – dic-
ter la composition de chaque œuvre. Maggs com-
mence à exposer et développe des relations avec
plusieurs galeries commerciales de Toronto, dont
celle de **David Mirvish**.

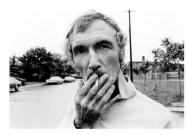

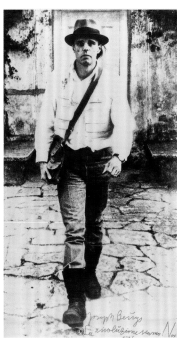

« Je veux vraiment photographier beaucoup de
monde. J'aime beaucoup cataloguer les visages.
J'ai toujours été un peu collectionneur. Et mainte-
nant je me suis mis à collectionner des photogra-
phies de gens³. »

1975

Maggs participe à une première exposition col-
lective, *Exposure*, au Musée des beaux-arts de
l'Ontario, à Toronto.

1976

Maggs s'installe dans un atelier bien à lui et se con-
sacre à la production de nouvelles œuvres.

1977

EXPOSITIONS COLLECTIVES
7 Canadian Photographers/7 photographes canadiens,
Office national du film, Ottawa

1978

Pour sa première exposition individuelle à la **Da-
vid Mirvish Gallery** de Toronto, Maggs présente *64
Portrait Studies*.

EXPOSITIONS INDIVIDUELLES
64 Portrait Studies, David Mirvish Gallery, Toronto; Anna
Leonowens Gallery, Nova Scotia College of Art and Design,
Halifax

EXPOSITIONS COLLECTIVES
Sweet Immortality: A Selection of Photographic Portraits,
Edmonton Art Gallery

1979

En voyage à New York, Maggs voit une exposition
solo de **Joseph Beuys** au Guggenheim Museum. Il
est impressionné par la production de cet artiste.

EXPOSITIONS INDIVIDUELLES
Ledoyen Series, YYZ, Toronto

EXPOSITIONS COLLECTIVES
Photo/Extended Dimensions, Musée des beaux-arts de Winnipeg

1980

Maggs est invité à présenter une exposition solo
au Centre culturel canadien, à Paris. Il profite de
l'occasion pour se rendre à Düsseldorf et y photo-
graphier les élèves de la **Staatliche Kunstakademie**,
où enseigne le photographe **Bernd Becher** et où
Joseph Beuys a enseigné. Il voit une sculpture de

Carl Andre[4], qui se compose de cent plaques d'acier disposées sur le plancher d'une galerie en cinq rangées de vingt plaques chacune. Cela lui donne l'idée d'une série de portraits qui comprendrait cent photographies. Sans s'annoncer, il se rend chez Beuys et le convainc d'être le sujet de cette série. La même année, Maggs photographie également André Kertész.

« Kertész fut vraiment un pionnier de la photographie du XXᵉ siècle. Il a influencé tellement de gens. Il a influencé Cartier-Bresson qui, dans une certaine mesure, a influencé Robert Frank. Tout le monde doit quelque chose à Kertész. J'ai vu une photo qu'il avait prise, un journal plié, avec une critique de son œuvre, sur une table dans son salon à New York. C'était tellement bien fait, et si simple. J'ai vraiment été impressionné[5]. »

EXPOSITIONS INDIVIDUELLES
Centre culturel canadien, Paris

1981
EXPOSITIONS INDIVIDUELLES
Downwind Photographs, Mercer Union, Toronto

EXPOSITIONS COLLECTIVES
Displacements, Glendon Gallery, York University, Toronto

1982
EXPOSITIONS COLLECTIVES
Persona, The Nickle Arts Museum, Calgary

1983
EXPOSITIONS INDIVIDUELLES
Turning, Photography Gallery, Harbourfront, Toronto
Joseph Beuys, Optica, Montréal

EXPOSITIONS COLLECTIVES
Seeing People, Seeing Space, The Photographers' Gallery, Londres

1984–1987
La première grande exposition itinérante des œuvres de Maggs est organisée par **The Nickle Arts Museum** de Calgary. Elle comprend plus de 13 000 images. Maggs, qui a fait la mise en espace de l'exposition, agira aussi en tant qu'administrateur et archiviste pendant la tournée canadienne, jusqu'en 1987.

EXPOSITIONS INDIVIDUELLES
Photographs 1975–84, The Nickle Arts Museum, Calgary; Musée des beaux-arts de Winnipeg; Musée des beaux-arts de Hamilton

1984
En reconnaissance de son exceptionnelle production artistique, Maggs reçoit le **Prix Victor-Martyn-Lynch Staunton** du Conseil des arts du Canada.

EXPOSITIONS INDIVIDUELLES
Photographs 1981–83, Charles H. Scott Gallery, Vancouver

EXPOSITIONS COLLECTIVES
Contemporary Canadian Photography, National Museum of Photography, Film and Television, Bradford (Royaume-Uni)
Evidence of the Avant-Garde since 1957, Art Metropole, Toronto
Responding to Photography, Musée des beaux-arts de l'Ontario, Toronto

1985
EXPOSITIONS INDIVIDUELLES
Düsseldorf Photographs, The Isaacs Gallery, Toronto

EXPOSITIONS COLLECTIVES
Photographie canadienne contemporaine, de la collection de l'Office national du film, Musée des beaux-arts du Canada, Ottawa
Identités, Centre national de la photographie, Paris

1986
À la fête donnée pour son 60ᵉ anniversaire, Maggs fait la connaissance de l'artiste Spring Hurlbut.

1987–1991
Retournant à ses sources en design graphique, Maggs commence à cataloguer des numéros; il note ceux des taxis qui passent dans les rues et des wagons de chemin de fer qu'il voit par la fenêtre de son atelier de Toronto. Inspiré par les systèmes de classification, ceux du catalogue de la maison **Prestige Records**, par exemple, et de l'inventaire chronologique des compositions de **Mozart** dressé par **Ludwig von Köchel**, il crée des œuvres composées exclusivement de chiffres et de lettres, travaillant de nouveau avec la typo et différents procédés commerciaux et artistiques d'impression, tels le Letraset et la photogravure. Il est représenté par la **Cold City Gallery** de Toronto. Se lançant sur la trace de son idole **Eugène Atget**, il

Vue extérieure de la Susan Hobbs Gallery,
rue Tecumseth, Toronto

retourne à **Paris** en 1991 pour répertorier les enseignes verticales d'hôtels qui agrémentent la ville. Plus tard, il partagera son temps entre Toronto et la France.

« J'avais l'impression d'être guidé par Atget⁶... »

1988

Maggs séjourne au Banff Centre, en Alberta, comme artiste en résidence.

EXPOSITIONS INDIVIDUELLES
The Complete Prestige 12" Jazz Catalogue, YYZ, Toronto

1989

EXPOSITIONS INDIVIDUELLES
Numberworks, Macdonald Stewart Art Centre, Guelph
Joseph Beuys, Stux Gallery, New York

1990

EXPOSITIONS INDIVIDUELLES
8 Numberworks, Southern Alberta Art Gallery, Lethbridge
Joseph Beuys, Neuberger Museum of Art, New York
Identification, Centre Saidye Bronfman, Montréal
7828, Open Studio, Toronto

EXPOSITIONS COLLECTIVES
Numbering, Musée des beaux-arts de Hamilton

1991

Maggs va en pèlerinage à New York chercher le carnet d'adresses d'Atget, que le Museum of Modern Art a acquis en 1968 de **Berenice Abbott**. Il obtient la permission de photographier tout le carnet.

« C'est un objet très personnel, qui nous révèle toutes sortes de choses auxquelles on ne pense pas à propos d'Atget : le meilleur temps de la journée pour rencontrer telle personne, par exemple, ou à quelle station de métro sortir, etc. C'est fascinant⁷. »

La même année, Maggs reçoit le **Prix Gershon-Iskowitz**, qui récompense les contributions exceptionnelles d'un artiste visuel canadien.

EXPOSITIONS INDIVIDUELLES
Köchel Series, Cold City Gallery, Toronto; Chapelle historique du Bon-Pasteur, Montréal

EXPOSITIONS COLLECTIVES
Photo Based Works, Galerie 49ᵉ Parallèle – centre d'art contemporain canadien, New York

1992–2010

Photographier le carnet d'adresses d'Atget incite Maggs à prendre pour sujets les écrits éphémères qu'il trouve au cours de ses rafles dans les **marchés aux puces de Paris**. Il en révèle, en préserve et en immortalise le contenu dans des « portraits » qu'il juxtapose d'abord, comme à son habitude, dans d'immenses grilles, puis plus tard, dans des séquences linéaires.

1992

The Hotel Series fait l'objet d'un livre d'artiste coédité par **Art Metropole** et **Presentation House**. Maggs reçoit le **Toronto Arts Award** pour son exceptionnelle contribution à la vie artistique et culturelle de Toronto.

Au cours d'une conversation avec son ami sculpteur **Brian Groombridge**, Maggs apprend que **Susan Hobbs** compte ouvrir une galerie sur la **rue Tecumseth** à Toronto. Encouragé par Groombridge, il téléphone à Hobbs pour prendre rendez-vous. Hobbs est à la recherche d'un groupe d'artistes qui travailleraient bien ensemble dans ce nouvel espace et reconnaît que Maggs s'intégrerait certainement fort bien.

EXPOSITIONS INDIVIDUELLES
Hotel, Presentation House Gallery, Vancouver
Hotel, Cold City Gallery, Toronto

EXPOSITIONS COLLECTIVES
Beau, Mois de la Photo, Paris; Musée canadien de la photographie contemporaine, Ottawa; Maison du Canada, Londres
Special Collections: The Photographic Order from Pop to Now, International Center of Photography, New York; Fondation Deutsch, Lausanne; Mary & Leigh Block Museum of Art, Evanston (Illinois); Arizona State University Art Museum, Tempe; Chrysler Museum of Art, Norfolk (Virginie); Bass Museum of Art, Miami (Floride); The Museums at Stony Brook, Stony Brook (New York); Musée des beaux-arts de Vancouver; Ansel Adams Center, San Francisco; Sheldon Memorial Art Gallery, Lincoln (Nebraska)

Cyril Maggs, milieu des années 1970

1993

Hobbs ouvre sa galerie de la rue Tecumseth au cours de l'hiver et commence à représenter Maggs. Il y a dans cette galerie un mur d'une imposante longueur sur lequel Maggs pourra régulièrement exposer ses œuvres monumentales disposées en grille.

EXPOSITIONS COLLECTIVES
Within Memory, Montage 93, Rochester (New York); Addison Gallery of American Art, Andover (Massachusetts)

1994

La réalisation de *Travail des enfants dans l'industrie* conduit Maggs à faire des tirages en couleurs. L'œuvre est achetée par le **Musée des beaux-arts du Canada.**

EXPOSITIONS INDIVIDUELLES
Travail des enfants dans l'industrie, Susan Hobbs Gallery, Toronto

EXPOSITIONS COLLECTIVES
1995 Obsessions: From Wunderkammer to Cyberspace, Biennale de la photo, Musée de la Twente, Enschede (Pays-Bas)

1996

EXPOSITIONS INDIVIDUELLES
Notification, Susan Hobbs Gallery, Toronto

EXPOSITIONS COLLECTIVES
Double vie, double vue, Fondation Cartier, Paris

1997

Maggs et Spring Hurlbut se marient.

EXPOSITIONS INDIVIDUELLES
Arnaud Maggs: Early Portraits, Edmonton Art Gallery
Répertoire, Susan Hobbs Gallery, Toronto

EXPOSITIONS COLLECTIVES
Eros and Thanatos, Musée des beaux-arts de l'Ontario, Toronto
A Little Object, Centre for Freudian Analysis and Research, Londres
Notification, Agnes Etherington Art Centre, Kingston

1999

La galerie **The Power Plant** organise la première grande rétrospective des œuvres de Maggs.

EXPOSITIONS INDIVIDUELLES
Arnaud Maggs: Work 1976–1999, The Power Plant, Toronto
Susan Hobbs Gallery, Toronto

EXPOSITIONS COLLECTIVES
Reflets d'artistes. Portraits et autoportraits, Musée des beaux-arts du Canada, Ottawa

2000

EXPOSITIONS INDIVIDUELLES
Arnaud Maggs. Notes capitales, Centre culturel canadien, Paris

2001

EXPOSITIONS INDIVIDUELLES
Susan Hobbs Gallery, Toronto
Lèche-vitrine, Galerie Blanche, Paris

EXPOSITIONS COLLECTIVES
Visages de l'histoire : Portraits de Vancouver / Facing History: Portraits of Vancouver, Presentation House, Vancouver
Tenir compte de l'an 2000, Musée des beaux-arts du Canada, Ottawa
Memoirs: Transcribing Loss, Art Gallery of Greater Victoria
Mémoire et archive, Musée d'art contemporain de Montréal

2003

EXPOSITIONS INDIVIDUELLES
Susan Hobbs Gallery, Toronto

EXPOSITIONS COLLECTIVES
Confluence. La photographie canadienne contemporaine, Musée canadien de la photographie contemporaine, Ottawa

2004

EXPOSITIONS INDIVIDUELLES
Oxford String Quartet, Agnes Etherington Art Centre, Kingston
Joseph Beuys, Goethe-Institut, Toronto

EXPOSITIONS COLLECTIVES
About Face: Photography and the Death of the Portrait, Hayward Gallery, Londres
Visages de l'histoire : Portraits de Vancouver, Centre culturel canadien, Paris
Je t'envisage. La disparition du portrait, Musée de l'Elysée, Lausanne (Suisse)

NOTES

À moins d'indication contraire, les citations en italique sont des traductions libres d'extraits tirés de l'œuvre 15 d'Arnaud Maggs (1989).

1 Walter Benjamin, *Je déballe ma bibliothèque*, trad. de l'allemand par Philippe Ivernel, Paris, Payot et Rivages, collection « Rivages Poche / Petite bibliothèque », nº 320, 2000, p. 43.

2 Gary Michael Dault, « Making an Art of Documentation », *The Globe and Mail*, 13 septembre 1997.

3 Arnaud Maggs, dans « Anatomy of a Portrait: An Interview with Arnaud Maggs », entrevue par Gail Fisher-Taylor, *Photo-Communiqué*, automne 1982, p. 17.

4 Cette sculpture faisait partie de l'exposition *Minimal + Conceptual Art aus der Sammlung Panza,* présentée au Kunstmuseum de Düsseldorf (Allemagne) et mise en tournée au Museum für Gegenwartskunst de Bâle (Suisse).

5 Arnaud Maggs, dans Karyn Elizabeth Allen, *Arnaud Maggs Photographs 1975–84*, The Nickle Arts Museum, Calgary, 1984, p. 7.

6 Arnaud Maggs, dans « Evidence of Existence: A Conversation with Toronto-based Photographer Arnaud Maggs », dans *Art on Paper*, mai/juin 2008, p. 68.

7 *Ibid.*

8 Benjamin, *Je déballe ma bibliothèque*, p. 42.

2005

Maggs reçoit le prix hommage pour l'ensemble de sa carrière, l'un des « Untitled Art Awards » décerné à Toronto.

EXPOSITIONS INDIVIDUELLES
Werner's Nomenclature of Colours, Susan Hobbs Gallery, Toronto
Christo, Musée des beaux-arts de l'Ontario, Toronto
Düsseldorf Photographs, Goethe-Institut, Toronto

EXPOSITIONS COLLECTIVES
The Cold City Years, The Power Plant, Toronto
Visages de l'histoire : Portraits de Vancouver / Facing History: Portraits of Vancouver, Presentation House, Vancouver; Le Wharf, Centre d'art contemporain de Basse-Normandie, Hérouville Saint-Clair (France)

2006

Maggs est l'un des lauréats du **Prix du Gouverneur général en arts visuels et en arts médiatiques**, la plus haute distinction accordée pour l'excellence en arts visuels et en arts médiatiques au Canada, et participe à l'exposition des lauréats, présentée au Musée des beaux-arts du Canada, à Ottawa.

EXPOSITIONS INDIVIDUELLES
Nomenclature, The Robert McLaughlin Art Gallery, Oshawa; McMaster Museum of Art, Hamilton

2007
EXPOSITIONS INDIVIDUELLES
Nomenclature, Gallery One One One, Winnipeg
Lessons, Susan Hobbs Gallery, Toronto

2008
EXPOSITIONS INDIVIDUELLES
Nomenclature, Musée d'art contemporain de Montréal

2009
EXPOSITIONS COLLECTIVES
Beautiful Fictions: Photography at the AGO, Musée des beaux-arts de l'Ontario, Toronto
A Field Guide to Observing Art, McMaster Museum of Art, Hamilton

2010
EXPOSITIONS INDIVIDUELLES
Lost and Found, MacLaren Art Centre, Barrie
The Dada Portraits, Susan Hobbs Gallery, Toronto

EXPOSITIONS COLLECTIVES
Traffic: Conceptual Art in Canada 1965–1980, Doris McCarthy Gallery, University of Toronto; Dalhousie Art Gallery, MSVU Art Gallery, Saint Mary's University Art Gallery, Halifax; Art Gallery of Alberta, Edmonton; Galerie Leonard et Bina Ellen, Toronto, Montréal, Vancouver, Halifax; Musée des beaux-arts de Vancouver

2011–2012
EXPOSITIONS COLLECTIVES
Animal, Kenderdine Art Gallery, Saskatoon; The Robert McLaughlin Gallery, Oshawa; Dalhousie Art Gallery, Halifax

2012

Maggs poursuit sa production et partage son temps entre la France et Toronto. Il a neuf petits-enfants et cinq arrière-petits-enfants. Il entretient toujours une relation professionnelle avec Susan Hobbs et expose chacune de ses nouvelles œuvres dans le même espace de sa galerie.

EXPOSITIONS INDIVIDUELLES
After Nadar, Susan Hobbs Gallery, Toronto
Arnaud Maggs. Identification, Musée des beaux-arts du Canada, Ottawa

EXPOSITIONS COLLECTIVES
« Photography Collected Us »: The Malcolmson Collection, University of Toronto Art Centre
Like-Minded, Plug In ICA, Winnipeg

« Toute passion, certes, confine au chaos, la passion du collectionneur, en ce qui la regarde, confine au chaos des souvenirs[8]. »

WALTER BENJAMIN

LIST OF WORKS/ LISTE DES ŒUVRES

Dimensions are height × width × depth.
L'ordre de présentation des dimensions suit
hauteur × largeur × profondeur.

p. 116
Jean 1969
Gelatin silver print
Épreuve à la gélatine argentique
40.6 × 40.6 cm
COLLECTION OF THE ARTIST
COLLECTION DE L'ARTISTE

Logbook 1974
Ink on paper
Encre sur papier
Approx. 11 × 17 cm
ARNAUD MAGGS / LIBRARY AND ARCHIVES CANADA,
BIBLIOTHÈQUE ET ARCHIVES CANADA (R7959-6403/
E010963620, E010963921)

p. 40–49
64 Portrait Studies 1976–1978
64 gelatin silver prints
64 épreuves à la gélatine argentique
40.3 × 40.3 cm each/chacune
CANADIAN MUSEUM OF CONTEMPORARY
PHOTOGRAPHY, OTTAWA
MUSÉE CANADIEN DE LA PHOTOGRAPHIE
CONTEMPORAINE, OTTAWA

555555 1978
Gelatin silver print
Épreuve à la gélatine argentique
50 × 13.5 cm
COLLECTION OF THE ARTIST
COLLECTION DE L'ARTISTE

Three 1978
Oil on linen
Huile sur toile
91.4 × 61 cm
COLLECTION OF THE ARTIST
COLLECTION DE L'ARTISTE

p. 56–58
Joseph Beuys, 100 Profile Views 1980
100 gelatin silver prints
100 épreuves à la gélatine argentique
40.3 × 40.3 cm each/chacune
NATIONAL GALLERY OF CANADA, OTTAWA
MUSÉE DES BEAUX-ARTS DU CANADA, OTTAWA

p. 64–71
Kunstakademie Details 1980
136 of 148 gelatin silver prints
136 de 148 épreuves à la gélatine argentique
40.3 × 40.3 cm each/chacune
COURTESY/AUTORISÉ PAR LA SUSAN HOBBS
GALLERY, TORONTO

p. 29, 35
Notebook c./v. 1980
Ink on paper
Encre sur papier
11 × 17 cm
ARNAUD MAGGS / LIBRARY AND ARCHIVES CANADA,
BIBLIOTHÈQUE ET ARCHIVES CANADA (R7959-5460 /
E010963618, E010963619)

p. 216
Notebook c./v. 1985
Ink on paper
Encre sur papier
8.2 × 14.4 cm
ARNAUD MAGGS / LIBRARY AND ARCHIVES CANADA,
BIBLIOTHÈQUE ET ARCHIVES CANADA (R7959-5462 /
E10963616, E010963617)

p. 8–9
Sequential Taxis, Gare du Nord, 11 am, Nov. 6
1985
81 35mm slides with carousel
81 diapositives 35 mm avec carrousel
Dimensions variable/variables
COURTESY/AUTORISÉ PAR LA SUSAN HOBBS
GALLERY, TORONTO

Study for Diaserie 1987
Gouache on board
Gouache sur carton
22 × 33.5 cm
COLLECTION OF THE ARTIST
COLLECTION DE L'ARTISTE

p. 90–91
Taxi War Dance 1987
Ink on paper
Encre sur papier
21.2 × 24.8 cm
COLLECTION OF/DE ROBERT FONES

37 1988
Coloured paper, adhesive, Dymo tape, glass,
metal, wood
Papier coloré, adhésif, ruban Dymo, verre, métal,
bois
20.5 × 19 cm, framed/encadré
COLLECTION OF/DE SPRING HURLBUT

p. 220
Spine 1988
Xerox
35.5 × 21.5 cm
COLLECTION OF THE ARTIST
COLLECTION DE L'ARTISTE

Hotel Series mock up 1988
1 book mock-up, ink jet prints on card stock
1 maquette-papier, épreuves au jet d'encre
sur papier cartonné
38.5 × 25.5 × 4 cm
ARNAUD MAGGS / LIBRARY AND ARCHIVES CANADA,
BIBLIOTHÈQUE ET ARCHIVES (R7959-5973 TO/À 5977 /
E010959965 TO/À E010959969)

p. 106–107
The Complete Prestige 12" Jazz Catalogue
1988
828 azo dye (Cibachrome) prints
828 épreuves au colorant azoïque (Cibachrome)
20 × 25 cm each/chacune
COURTESY/AUTORISÉ PAR LA SUSAN HOBBS
GALLERY, TORONTO

p. 92–95
15 1989
8 sheets of carbon paper with Dymo tape
8 feuilles de papier carbone avec ruban Dymo
23.7 × 31.8 cm each/chacune
ARNAUD MAGGS / LIBRARY AND ARCHIVES CANADA,
BIBLIOTHÈQUE ET ARCHIVES CANADA (R7959-6395
TO/À 6402 / E010949455 TO/À E010949462)

Ouvert 1989
Gelatin silver print
Épreuve à la gélatine argentique
24.4 × 20.3 cm
COLLECTION OF THE ARTIST
COLLECTION DE L'ARTISTE

71, rue Monge, 5ᵉ
Hotel Series 1991
Gelatin silver print
Épreuve à la gélatine argentique
182.9 × 50 cm
COLLECTION ART GALLERY OF ONTARIO, TORONTO
PURCHASED WITH FINANCIAL SUPPORT OF THE
CANADA COUNCIL FOR THE ARTS ACQUISITION
ASSISTANCE PROGRAM, 1997 (97/9)
COLLECTION DU MUSÉE DES BEAUX-ARTS
DE L'ONTARIO, TORONTO
ACHETÉ GRÂCE AU PROGRAMME D'AIDE AUX
ACQUISITIONS DU CONSEIL DES ARTS DU CANADA,
1997 (97/9)

p. 36, 98 (right/droite)
9, rue Jean-Bart, 6ᵉ
Hotel Series 1991
Gelatin silver print
Épreuve à la gélatine argentique
182.9 × 50 cm
COLLECTION ART GALLERY OF ONTARIO, TORONTO
GIFT OF NARCISA MAGGS, 1997 (97/10)
COLLECTION DU MUSÉE DES BEAUX-ARTS DE
L'ONTARIO, TORONTO
DON DE NARCISA MAGGS, 1997 (97/10)

p. 36, 98 (left/gauche)
77, avenue de St-Ouen, 17ᵉ
Hotel Series 1991
Gelatin silver print
Épreuve à la gélatine argentique
182.9 × 50 cm
COLLECTION ART GALLERY OF ONTARIO, TORONTO
GIFT OF NARCISA MAGGS, 1997 (97/12)
COLLECTION DU MUSÉE DES BEAUX-ARTS DE
L'ONTARIO, TORONTO
DON DE NARCISA MAGGS, 1997 (97/12)

p. 99 (left/gauche)
10, rue de Passy, 16ᵉ
Hotel Series 1991
Gelatin silver print
Épreuve à la gélatine argentique
182.9 × 50 cm
COLLECTION ART GALLERY OF ONTARIO, TORONTO
GIFT OF NARCISA MAGGS, 1997 (97/1603)
COLLECTION DU MUSÉE DES BEAUX-ARTS DE
L'ONTARIO, TORONTO
DON DE NARCISA MAGGS, 1997 (97/1603)

p. 36, 96–97, 100 (left/gauche)
76, boulevard de Strasbourg, 10ᵉ
Hotel Series 1991
Gelatin silver print
Épreuve à la gélatine argentique
182.9 × 50 cm
COLLECTION ART GALLERY OF ONTARIO, TORONTO
GIFT OF NARCISA MAGGS, 1997 (97/1604)
COLLECTION DU MUSÉE DES BEAUX-ARTS DE
L'ONTARIO, TORONTO
DON DE NARCISA MAGGS, 1997 (97/1604)

68 Artists' Statements 1992
Offset on paper, self-published
Impression offset, publié à compte d'auteur
57.5 × 40.5 cm
COLLECTION OF THE ARTIST
COLLECTION DE L'ARTISTE

Hotel 1992
Typeset on paper with cover and jacket (hard-
cover book)
Composition typographique avec couverture et
jaquette (couverture rigide)
16 × 23.5 × 1.4 cm
ARNAUD MAGGS / LIBRARY AND ARCHIVES CANADA,
BIBLIOTHÈQUE ET ARCHIVES CANADA (R7959-3495/
E010963615)

p. 31
Polaroid Study for Notification 1996
6 colour Polaroids
6 photographies polaroïd en couleurs
10.8 × 8.5 cm each/chacune
ARNAUD MAGGS / LIBRARY AND ARCHIVES CANADA,
BIBLIOTHÈQUE ET ARCHIVES CANADA
(R7959-5676/E010946814, R7959-5677/E010946815,
R7959-5679/E010946817, R7959-5680/E010946818,
R7959-5697/E010946835, R7959-5701/E010946839)

p. 4–5, 140–149
Notification XIII 1996, printed/tirée en 1998
192 chromogenic prints, laminated to Plexiglas
192 épreuves à développement chromogène,
laminées sur Plexiglas
40 × 51 cm each/chacune
NATIONAL GALLERY OF CANADA, OTTAWA
MUSÉE DES BEAUX-ARTS DU CANADA, OTTAWA

p. 150–157
Répertoire 1997
48 chromogenic prints, laminated to Plexiglas
48 épreuves à développement chromogène,
laminées sur Plexiglas
51 × 61 cm each/chacune
CANADIAN MUSEUM OF CONTEMPORARY
PHOTOGRAPHY
GIFT OF THE ARTIST, TORONTO, 2003
MUSÉE CANADIEN DE LA PHOTOGRAPHIE
CONTEMPORAINE, OTTAWA
DON DE L'ARTISTE, TORONTO, 2003

p. 2–3, 158–160, 162, 164, 166
Les factures de Lupé, recto 1999–2001
35 Fuji crystal archive photographs
35 photographies sur papier Fuji Crystal Archive
52 × 42 cm each/chacune
COURTESY/AUTORISÉ PAR LA SUSAN HOBBS
GALLERY, TORONTO

p. 161, 163, 165, 167
Les factures de Lupé, verso 1999–2001
35 Fuji crystal archive photographs
35 photographies sur papier Fuji Crystal Archive
52 × 42 cm each/chacune
COURTESY/AUTORISÉ PAR LA SUSAN HOBBS
GALLERY, TORONTO

p. 12–13, 168–179
Werner's Nomenclature of Colours 2005
9 of 13 UltraChrome digital photographs on
paper mounted on aluminum
9 de 13 photographies numériques UltraChrome
sur papier monté sur aluminium
113 × 84 cm each/chacune
WHITE/BLANC 1–8: COLLECTION OF/DE NANCY
MCCAIN AND/ET BILL MORNEAU
GREY/GRIS 9–16: CAISSE DE DÉPÔT ET PLACEMENT
DU QUÉBEC
BLACK/NOIR 17–23: JAY SMITH AND/ET LAURA RAPP
BLUE/BLEU 24–34: COURTESY/AUTORISÉ PAR
LA SUSAN HOBBS GALLERY, TORONTO
PURPLE/VIOLET 35–45: COURTESY/AUTORISÉ
PAR LA SUSAN HOBBS GALLERY, TORONTO
GREEN/VERT 54–61: ROYAL BANK OF CANADA/
BANQUE ROYALE DU CANADA
YELLOW/JAUNE 62–68: COURTESY/AUTORISÉ PAR
LA SUSAN HOBBS GALLERY, TORONTO
ORANGE 76–81: ROYAL BANK OF CANADA/BANQUE
ROYALE DU CANADA
RED/ROUGE 82–90: COLLECTION OF/DE VICTORIA
JACKMAN, TORONTO

p. 184–189
Contamination 2007
9 of 16 digital chromogenic prints
9 de 16 épreuves à développement chromogène
84 × 104 cm each/chacune
COURTESY/AUTORISÉ PAR LA SUSAN HOBBS
GALLERY, TORONTO

p. 190–195
Scrapbook 2009
4 digital chromogenic prints
4 épreuves numériques à développement
chromogène
51.4 × 70.3 cm each/chacune
COLLECTION OF THE MACLAREN ART CENTRE, BARRIE
PURCHASED WITH THE SUPPORT OF THE CANADA
COUNCIL FOR THE ARTS ACQUISITION ASSISTANCE
PROGRAM AND A BEQUEST FROM JOHN REESOR, 2010
COLLECTION DU MACLAREN ART CENTRE, BARRIE
ACHETÉ GRÂCE AU PROGRAMME D'AIDE AUX
ACQUISITIONS DU CONSEIL DES ARTS DU CANADA
ET AU LEGS DE JOHN REESOR, 2010

p. 10–11, 196–205
The Dada Portraits 2010
6 of 17 archival ink jet prints
6 de 17 épreuves d'archives au jet d'encre
103.5 × 72 cm each/chacune
COURTESY/AUTORISÉ PAR LA SUSAN HOBBS
GALLERY, TORONTO

p. 210
AA RU ND 2011
Porcelain and metal letterforms
Porcelaine et pièces métalliques en forme
de lettres
123 × 51 cm
COLLECTION OF THE ARTIST
COLLECTION DE L'ARTISTE

p. 108
Manomètre 2011
Ink jet print
Épreuve au jet d'encre
100 × 96.5 cm
COLLECTION OF THE ARTIST
COLLECTION DE L'ARTISTE

LIST OF FIGURES/ LISTE DES FIGURES

p. 224
Self-portrait with Deborah, Oued Laou 1969
Gelatin silver print
Épreuve à la gélatine argentique
40.6 × 50.5 cm
NATIONAL GALLERY OF CANADA, OTTAWA
GIFT OF THE ARTIST, TORONTO, 2009
MUSÉE DES BEAUX-ARTS DU CANADA, OTTAWA
DON DE L'ARTISTE, TORONTO, 2009

p. 225
Norman McLaren, Montreal 1972
Gelatin silver print
Épreuve à la gélatine argentique
40.5 × 50.5 cm
COLLECTION OF THE ARTIST
COLLECTION DE L'ARTISTE

p. 225
Joseph Beuys
The Revolution Is Us 1972
Nous sommes la révolution 1972
Serigraph on polyester acetate
Sérigraphie sur acétate de polyester
191 × 102 cm
NATIONAL GALLERY OF CANADA, OTTAWA
MUSÉE DES BEAUX-ARTS DU CANADA, OTTAWA

p. 226
André Kertész
Café du Dôme, Paris 1928
Gelatin silver print
Épreuve à la gélatine argentique
20.3 × 25.2 cm
NATIONAL GALLERY OF CANADA, OTTAWA
GIFT OF THE AMERICAN FRIENDS OF CANADA
COMMITTEE, INC., 1995, THROUGH THE GENEROSITY
OF MR. AND MRS. NOEL LEVINE
MUSÉE DES BEAUX-ARTS DU CANADA, OTTAWA
DON DE L'AMERICAN FRIENDS OF CANADA
COMMITTEE, INC., 1995, GRÂCE À LA GÉNÉROSITÉ
DE M. ET M^ME NOEL LEVINE

p. 226
André Kertész
Looking Down, Paris 1929
Vue en plongée, Paris 1929
Gelatin silver print
Épreuve à la gélatine argentique
25.2 × 20.3 cm
NATIONAL GALLERY OF CANADA, OTTAWA
GIFT OF THE AMERICAN FRIENDS OF CANADA
COMMITTEE, INC., 1995, THROUGH THE GENEROSITY
OF MR. AND MRS. NOEL LEVINE
MUSÉE DES BEAUX-ARTS DU CANADA, OTTAWA
DON DE L'AMERICAN FRIENDS OF CANADA
COMMITTEE, INC., 1995, GRÂCE À LA GÉNÉROSITÉ
DE M. ET M^ME NOEL LEVINE

p. 227
Exterior view of Susan Hobbs gallery,
Tecumseth Street, Toronto
Vue extérieure de la Susan Hobbs Gallery,
rue Tecumseth, Toronto
COLLECTION OF/DE ROBIN COLLYER

p. 228
Cyril Maggs mid-1970s
Cyril Maggs milieu des années 1970
Gelatin silver print
Épreuve à la gélatine argentique
COLLECTION OF THE ARTIST
COLLECTION DE L'ARTISTE

Copyright Credits / Droits d'auteur

All works by the artist © Arnaud Maggs
Toutes les œuvres de l'artiste © Arnaud Maggs

p. 114: © Bernd and/et Hilla Becher. Courtesy/
Autorisé par la Sonnabend Gallery, New York;
p. 122: © Walker Evans Archive, The Metropolitain
Museum of Art; p. 216 (top/en haut): © Carl Andre/
SODRAC, Montréal/VAGA, NEW YORK (2012);
p. 222 (top/en haut): © Calder Foundation, New
York, Artist Rights Society (ARS), New York; p. 222
(bottom/en bas): © Sussessió Miró/SODRAC
(2011); p. 223 (top/en haut): © Berenice Abbott/
Commerce Graphics LTD, New York; p. 225
(bottom/en bas): © Estate of/Succession de
Joseph Beuys/SODRAC (2011); p. 226 (top/en
haut, bottom/en bas): © RMN – Gestion droit
d'auteurs

Photo Credits / Crédits photographiques

Unless otherwise noted, all images have been
provided by the artist.
À moins d'indication contraire, toutes les images
sont fournies par l'artiste.

p. 29 (top/en haut), 35: Library and Archives
Canada/Bibliothèque et Archives Canada,
R7959-5460/E010963618, E010944150; p. 31:
Library and Archives Canada/Bibliothèque et
Archives Canada, R7959-5701/E010946839;
p. 36: Installation, The Power Plant, Toronto, 1991;
p. 40–41: Installation, The Nickle Arts Museum,
Calgary, 1984; p. 56–57: Gabor Szilasi. Installa-
tion, The Power Plant, Toronto, 1999; p. 82–83:
Installation, The Nickle Arts Museum, Calgary,
1984; p. 92-95: Library and Archives Canada/
Bibliothèque et Archives Canada, R7959-
5395 to/à 6402/E0109460, E010949456,
E010944155; p. 102–103: Installation, Chapelle
historique du Bon-Pasteur, Montréal, 1991;
p. 106–107: Gabor Szilasi. Installation, The
Power Plant, Toronto, 1999; p. 114: Art Gallery
of Ontario/Musée des beaux-arts de l'Ontario;
p. 126–127: Isaac Applebaum, Courtesy/Autorisé
par la Susan Hobbs Gallery. Installation, Susan
Hobbs Gallery, Toronto, 1994; p. 148–149:
Laurence Cook. Installation, National Gallery
of Canada/Musée des beaux-arts du Canada,
Ottawa, 2006; p. 156-157: Isaac Applebaum,
Courtesy/Autorisé par la Susan Hobbs Gallery.
Installation, Susan Hobbs Gallery, Toronto, 1997;
p. 184–185: Toni Hafkenscheid, Courtesy/
Autorisé par la Susan Hobbs Gallery. Installa-
tion, Susan Hobbs Gallery, Toronto, 2007;
p. 198–199: Toni Hafkenscheid, Courtesy/Auto-
risé par la Susan Hobbs Gallery. Installation,
Susan Hobbs Gallery, Toronto, 2010; p. 212:
Library and Archives Canada/Bibliothèque et
Archives Canada, 57959-5523/E010765208;
p. 216 (top/en haut): Dorothee Fisher, Courtesy/
Autorisé par Konrad Fischer Galerie, Düsseldorf,
1967; p. 216 (bottom/en bas): Library and Archives
Canada/Bibliothèque et Archives Canada,
R7959-5462/E010944140; p. 218: Lutz Dille;
p. 222 (top/en haut, bottom/en bas): © NGC/
MBAC; p. 223 (top/en haut): Museum of Modern
Art; p. 227: Robin Collyer

Published in conjunction with the exhibition *Arnaud Maggs: Identification*, organized by the National Gallery of Canada, Ottawa, and presented in Ottawa from 4 May to 16 September 2012.

National Gallery of Canada
Acting Chief of Publications: Ivan Parisien
English Editor: Caroline Wetherilt
Production and Picture Editor: Anne Tessier

Designed by Underline Studio Inc.
Printed and bound in Italy by Conti Tipocolor

Front cover: *Kunstakademie Details* (detail 1), 1980
Back cover: *Kunstakademie Details* (detail 33), 1980
Inside cover and endpapers: *Hotel Series*, contact sheets, 1991

Library and Archives Canada Cataloguing in Publication
Drouin-Brisebois, Josée, 1972-
Arnaud Maggs : Identification / Josée Drouin-Brisebois.

Exhibition catalogue.
Text in English and French.

ISBN 978-0-88884-898-7

1. Maggs, Arnaud, 1926- – Exhibitions. I. Maggs, Arnaud, 1926-
II. National Gallery of Canada III. Title. IV. Title: Identification.

TR647 M35 2012 779.09 C2012-986001-8E

Distribution
ABC Art Books Canada
www.abcartbookscanada.com
info@abcartbookscanada.com

Publié à l'occasion de l'exposition *Arnaud Maggs. Identification*, organisée par le Musée des beaux-arts du Canada, Ottawa, et présentée à Ottawa du 4 mai au 16 septembre 2012.

Musée des beaux-arts du Canada
Chef par intérim des publications : Ivan Parisien
Réviseures francophones : Danielle Martel et Mylène Des Cheneaux
Traductrice : Danielle Chaput
Gestionnaire de la production et iconographe : Anne Tessier

Conception graphique et composition par Underline Studio Inc.
Imprimé et relié en Italie par Conti Tipocolor

Première de couverture : *Kunstakademie Details* (détail 1), 1980
Quatrième de couverture : *Kunstakademie Details* (détail 33), 1980
Deuxième et troisième de couverture, et pages de garde : *Hotel Series*, planches-contacts, 1991

Données de catalogage avant publication de Bibliothèque et Archives Canada
Drouin-Brisebois, Josée, 1972-
Arnaud Maggs : identification / Josée Drouin-Brisebois.

Catalogue d'exposition.
Textes en anglais et en français.

ISBN 978-0-88884-898-7

1. Maggs, Arnaud, 1926- – Expositions. I. Maggs, Arnaud, 1926-
II. Musée des beaux-arts du Canada III. Titre. IV. Titre : Identification.

TR647 M35 2012 779.09 C2012-986001-8E

Diffusion
ABC Livres d'art Canada
www.abcartbookscanada.com
info@abcartbookscanada.com

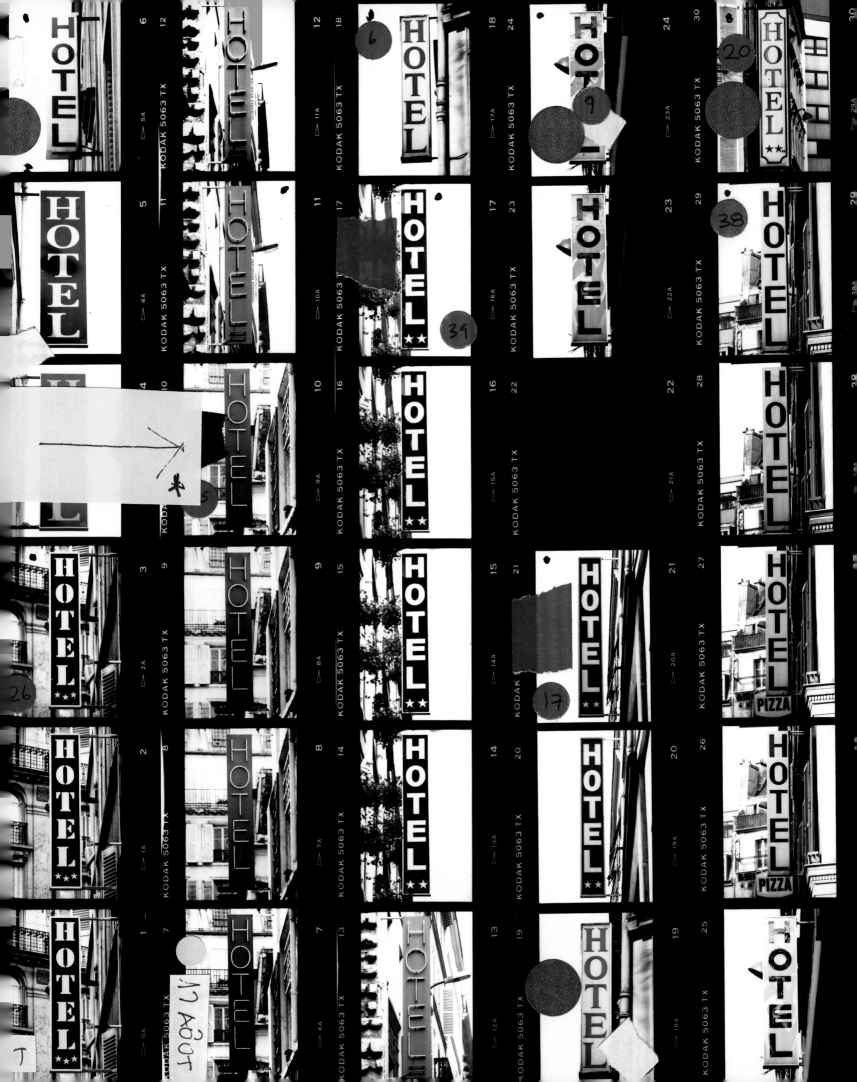